藝　術　館

遠流出版公司

吳瑪悧／主編

藝術館　65

影像的閱讀

著者／John Berger

譯者／劉惠媛

主編／吳瑪悧

封面設計／唐壽南

責任編輯／曾淑正

發行人／王榮文

出版發行／遠流出版事業股份有限公司

台北市汀州路三段184號7樓之5

郵撥／0189456-1

電話／(02)23651212

傳眞／(02)23657979

香港發行／遠流(香港)出版公司

香港北角英皇道310號雲華大廈四樓505室

電話／25089048　傳眞／25033258

香港售價／港幣87元

著作權顧問／蕭雄淋律師

法律顧問／王秀哲律師・董安丹律師

排版／天翼電腦排版印刷股份有限公司

電話／(02)27054251

2002年7月1日　二版一刷

行政院新聞局局版台業字第1295號

售價／新台幣260元

缺頁或破損的書請寄回更換

版權所有・翻印必究

Printed in Taiwan

ISBN 957-32-4673-2

YL*ib* 遠流博識網

http://www.ylib.com

E-mail:ylib@ylib.com

John Berger 著　劉惠媛譯

影像的閱讀

About

ooking

譯序

劉惠媛

約翰·柏格的書，一直是許多西方知識分子的最愛。他敏銳的觀察以及對影像的解讀能力，充滿了時代感的寫作風格，讓喜愛藝術、攝影和文學、社會學、文化理論的知識分子們津津樂道。事實上，柏格關於藝術的寫作，除了獲得藝文界的推崇之外，還擁有許多跨領域的讀者。

由於一九六〇、七〇年代流行的評論，大多受到新馬克思主義、女性主義或解構主義的影響，因此出現一種新的「文化理論」，他們研究和應用的範圍，除了藝術與文學，也涵蓋了社會學、政治學、文化人類學、心理學和大眾傳播學等等。而如海德格（Martin Heidegger）、德希達（Jacques Derrida）、傅柯（Michel Foucault）、拉康（Jacques Lacan）、巴特（Roland Barthes）等人的思想也相繼出現在藝術與文學

批評的領域。因此，我們可以發現《影像的閱讀》這本書，雖然討論的對象是攝影和藝術，却蘊含著非常豐富的「認識藝術」的看法。作者在討論有關攝影、繪畫藝術和雕刻的評論中，就時常提出新的、多面向的角度來挑戰舊的美學觀念。

　　過去，當我們讀貢布里奇 (E. H. Gombrich) 的西洋藝術史或克拉克爵士 (Sir Kenneth Clark) 的「風景畫論」時，對於已經成為「歷史」的美術史研究，或區域風格分析的特色，通常會讓讀者留下不可抹滅的印象，肯定藝術史學者對「歷史風格」的看法。看格林伯格 (Clement Greenberg) 或羅森堡 (Harold Rosenberg) 的藝術評論，他們的批評和期許，則會讓我們面對正在發生變化的「當代藝術思潮」有深刻的感受。柏格聰明而博學，但是他的寫作風格非常不同於其他的藝術學者。一方面是由於他寫作的材料時常以大眾媒體和文化資訊為研究對象，因此他文章裏討論的內容就不只是藝術，還包括廣告、新聞、文學、攝影、電影、電視等。例如他的暢銷書《觀看之道》（*Way of Seeing*），就是以一種自由而活潑的文體創作，從不同的面向來解讀「視覺與文化」的關連性。另一方面可能是由於柏格不經意流露的文學氣息。他的觀察細膩具有穿透力，但感情豐富才思敏捷，因此整本書的寫作風格，雖然包含著許多精闢的論點，却有如散文般雋永，與一般硬梆梆的學術論述大異其趣。

　　《影像的閱讀》這本書的第一部分，討論動物與人類文明的關係，以及動物在凝視我們時的觀看角度。第二部分記錄著柏格對攝影的觀察心得，其中思考各種攝影與視覺傳播之間的互動，也探討攝影是如何實踐其在現代社會的功能。文中他還是不忘以「否定的力量」提醒讀者，要打破我們對照片虛假的自動反應。書中的第三部分，作者把

焦點放在不同的「藝術的表現」談繪畫、雕刻。文中個別地討論藝術家不同的創作目的，並以複雜的感情、人性的觀點來詮釋重要的細節，模擬藝術家的選擇和觀念。我們會發現大部分的作品，可以說是藝術家內心對某種主觀感情的發現與肯定。柏格嘗試對人物以「內心加強」的角度分析藝術家的作品風格，非常戲劇性。例如，他可能關心雕刻家對生命的態度，多過對作品的風格分析。討論傑克梅第之死與歷史性的意義，或漫談羅丹對「性、權力與創造力」的態度時，作者就企圖把藝術創作的經驗以一種心理分析的方式，暗示我們去深入藝術家的內心世界。(雖然這樣的論點不完全被歐美的藝術史學界認可，被認為是非主流的評論，但他的確為藝術評論注入新的生命力。)

　　我相信文字修養好的作者，比較能夠充分發揮自己的意志和思想。最好的文字敘述不應該降低讀者的想像力。柏格的才華和機智無疑是這本書長久以來備受喜愛的因素之一。但翻譯的困境就在於不同語言的演譯，是一種理解與再創作，有著文化和語言意義上的雙重限制。由於受限於自己的能力且在無法直接與作者聯絡、溝通的情況下，我的語意並不是非常的精確，這個中譯本肯定還有許多未盡之處。惟希望中文版的發行只是打開一線窗，可以讓更多的中文讀者有興趣認識約翰・柏格，將來進而去閱讀他的英文原著，感受到他如風一般自由的思想。

　　我要感謝許多朋友的支持，特別是黃翰荻、宋文里和鄒希聖寶貴的意見。還有，如果不是我的好朋友吳瑪悧慧眼獨具，以及章光和的鼓勵，不會有這本書的出版。

影 像 的 閱 讀
About Looking

◆目錄◆

為何凝視動物？

為何凝視動物？

給吉樂・亞歐（Gilles Aillaud）

自十九世紀開始，在西歐和南美各地，我們可以看見一種新的變化，這種變化的過程由二十世紀的資本主義完成大業，它將自古以來維繫人類和動物間的各種傳統給推翻了。在這之前，動物是人類生活環境中的第一要角，這種說法或許太過籠統了。但是，在以人為中心的世界裏，動物與人是並存的。這種中心當然是屬於經濟和生產方面的。然而不論生產方法和社會結構是如何的轉變，人類在食物、工作、交通和衣著上皆仰賴著動物。

有關人類把動物當作肉、毛皮或角的供應者的觀點，只是反映了十九世紀人們的普遍想像，用來追溯人類與動物上千年前的關係。事實上，起初動物在人類的想像中所擔任的是「使者」的角色與代表著神的承諾。譬如，人之飼養牛，並非單純只為牠的奶與肉。牛還具有

3

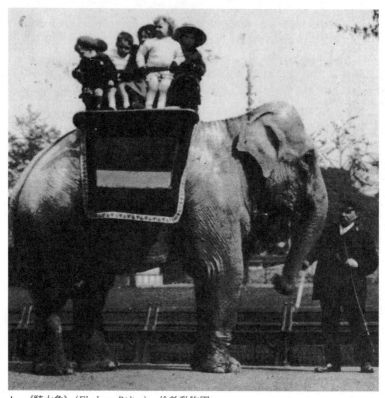

1 《騎大象》(*Elephant Riding*)，倫敦動物園

神奇的象徵作用：有時是帶有神諭的，有時具有祭祀上的意義。至於某一個品種之所以被決定為富有神奇性、可馴養且可食用的功能，最先是取決於人類的習慣，地理上的相近之處與這動物所散發出來的「魅力」。

> 好白牛是我的母親，
> 是我們形同姊妹的族人，
> 奈亞里奧·布爾 (Nyariau Bul) 的子民，

我的朋友，有著長角的大牛，

曾在牛羣中鳴叫的朋友，

是布爾·馬樓亞（Bul Maloa）兒子的牛。

（摘錄自伊凡—普利查〔Evans-Pritchard〕，《努爾人：有關尼洛特

民族的生活方式和政治體制的文字敍述》〔*The Neur: a description

of the modes of livelihood and political institutions of a Nilotic peo-

ple*〕）

動物與生俱來是有感覺的，是會死亡的。在這些方面，牠們和人一樣。然而除了牠們體內的部分生理結構與人類相似外，牠們的外表特徵、習性、壽命及力氣皆和人類不同。所以，人與動物同中有異，既相似又不同。

我們知道動物們在做什麼，也知道海狸、熊和魚類以及

其他生物需要什麼，因為一旦人類和牠們結合，他們就可從

他們動物伴侶那邊得到這些訊息。

（李維—史陀〔Lévi-Strauss〕在他所著的《野性的思維》〔*The Savage

Mind*〕〔李幼蒸譯，聯經〕中所引用的夏威夷印第安人的話語。）

動物在看人時，眼神是既專注又警戒的。同樣的，動物在看其他種類的動物時，當然也可有此種眼神。所以，並非在看人時才有這種眼神。但是唯有人類才能在動物眼神中體會到這種熟悉感，其他的動物會被這樣的眼神所震懾，而人類則是在觀看動物時，體認到了自身的存在。

動物透過一道難以理解的深淵來仔細地觀察人類。這就是人類使

動物驚訝的原因。同樣地，動物即使在被人類馴養之後，仍舊保有使人類驚訝的本能。換句話說，人類也是透過一道相似卻不盡相同，難以理解的深淵來看待事物。也就是通常人類觀看時的態度，都是透過無知和恐懼來看待事物。因此，當他被動物注視時，動物眼中的他就如他眼中所看見的周遭環境。他對這一點的體會，就是何以他會覺得動物的眼神看起來熟悉親切的原因。然而，動物和人是有別的，動物不能和人混在一起。因此，一種可和人的力量相提並論卻又不相關的力量非動物莫屬。不像岩洞、高山或海洋所擁有的祕密，動物的祕密是專向人類訴說的。

若是將動物的眼神和另一人的眼神相比較，其間的關係就變得更加清楚，兩道「人」之間的深淵基本上是可以用語言來溝通。即使這兩人之間存有敵意而且互不交談(即使這兩人的母語不同)，語言的存在就算不能使他們互相了解，卻至少可使他們其中一人的意思能得到對方的確認。語言可使人與人之間互相認知，正如他們自我認知一般。

(在語言所可能造成的確認裏，人類的無知與恐懼，也可以因語言而被確認。就動物而言，恐懼是一種對信號的反響，但對於人，恐懼則是無時不在的。)

沒有任何動物能確認人類的意思——不論是正面的或反面的。長久以來，動物可能被殺、被吃，使牠的能量被附加到獵人身上。動物也可能被馴服，以便能替農夫工作。然而，由於動物一直和人類之間缺乏共通的語言，以至於牠們的沉默注定了牠和人類之間永遠保持著距離，保持著差異，保持著排斥。

然而，正因為有這種差異性，動物的生命不會與人互相混淆而被視為和人類生命平行。因此只有在死亡狀態下，這兩條平行線在死後

才互相交疊，或者再因互相交疊而再度平行：這就是「靈魂轉世」這種普及的信仰之由來。

由於他們之間的平行生命，動物能提供給人們一種不同於其他人類同伴之間所能提供的「互相為伴」的感情（companionship）。這種陪伴之所以不同，是因為這是針對人類——在此被視為另一種動物時——所產生的同病相憐的感情。

這樣一種無言的相伴是如此之自然和諧，以致於我們可以領悟到：那是由於人類自己缺乏和動物溝通能力之故——因此也產生了一些天賦異稟者的故事與傳說，例如精通動物語言的奧菲斯（Orpheus）。

到底動物和人類相似和相異的奧祕在哪裏？那種人類在動物的眼神中看到的似曾相識的感覺是什麼呢？就某方面而言，研究從自然到文明的發展過程的人類學，或許可以提供我們答案。但是有另一個較廣為人知的答案，那就是，所有的奧祕來自於：動物乃是介於人類和人類起源之間的一個**仲介**（intercession）。達爾文（Charles Darwin）所發表的進化論，雖然深深地烙印在歐洲十九世紀的歷史上，却只是一種和人類一樣老舊的傳統而已。而動物所扮演的介於人類和人的起源之間的角色，實在是因為牠們既像又不像人類之故。

動物來自於視域的另端。牠們屬於**那裏**也屬於**這裏**。同樣地，牠們同時會滅亡，却又是永生的。動物的血和人的血一樣在流著，可是牠們的品種却是不死的。好像一隻獅子變成（永恆的）「獅子」，一條牛變成（永恆的）「牛」。這種存在的雙重性首先反映在我們對待動物的態度上，牠們同時被臣服却又被崇拜，被豢養却又被用來獻祭。

在今天，這種雙重性格仍殘留在那些緊緊地和動物一同生活並依賴著牠們的人們之間。一個農夫可以喜歡他的豬又可以將牠醃成鹹肉。

值得一提而且令「城市人」不解的是：上面那個句子是以「**又……**」而非以「**但是……**」來連接。

屬於這兩種相似／相異的生命內的平行性，使得動物能引發某些最初的問題並且提供解答。繪畫史上的最初題材便是動物。動物的血也極可能是最原始的顏料。在這之前，我們可以有某種程度的理由假設：動物提供了最初的暗喻法。盧梭（Jean Jacques Rousseau）在他的《語言來源論》（*Essay on the Origins of Languages*）中，認爲語言本身即來自暗喻法：「就像情感是引發人類說話的第一動機，人類最初說出來的就是比喻（暗喻法）。最先產生的是圖像性的語言，確當的意義則是後來才找出來的。」

若說動物是最原始的暗喻，那就是因爲人和動物之間的基本關係是暗喻性的。在這種關係的範圍內，這兩個專有名詞——人與動物——所共有的却也顯示出他們之間所沒有共有的地方。反之亦然。

李維一史陀在論圖騰崇拜的書裏，批評盧梭的論點如下：「正因爲人類最初覺察自己與所有其他像他者都是一樣的（正如盧梭明白所說的，其中一定要包括動物），如此一來他獲得了分辨的能力，正如他能在分別出**他們**的同時，也分辨出**自己**與同類之間的不同——亦即，利用物種多樣化的觀念來支持社會的區別分類。」

要接受盧梭對語言起源的解釋，我們當然得提出某些疑問（語言發展所需要的最小社會結構是什麼？）。然而，在起源的探究上，沒有人能眞正尋到滿意的答案。在這探索中，由於動物對我們來說仍舊曖昧不清，牠們所處的仲介地位就變得不起眼。

所有的起源論用意只是要更清楚地界定進化的過程。那些不同意盧梭說法的人所不同意的是他的觀點，而非歷史的事實。由於經驗已

幾乎失傳，我們所試著要解釋的是，動物的符號能為人類世界的經驗提供什麼簡明的圖表。

在黃道十二宮中，就有八宮是動物。希臘人是以動物來代表一天中的十二個小時（第一隻是貓，最後一隻是鱷魚）。印度人假想地球是承載於一隻象的背上，而象又站在陸龜背上。蘇丹的努爾人（見羅伊‧威利斯〔Roy Willis〕所著的《人與獸》〔Man and Beast〕）則認為，「所有的生命，包括人在內，最初是融洽地生活在一起。但當狐狸說服貓鼬往大象臉上甩了一根棒子之後，糾紛就開始了。這些動物間後來吵了架，並分居了；各走各的路，各過各的日子，和現在一樣，而且互相殘殺。胃原先在灌木叢裏過活，後來進入了人體內，以致於它現在無時無刻不餓。而性器官們被分開，分別附著在男人和女人身上，使得它們經常地互相吸引。大象指導人類如何踩碎粟子，以致於現在牠只能不斷地靠做粗活裏腹。老鼠教男人生子，女人懷孕。而狗則為人類帶來火。」

這一類的例子不勝枚舉。無論何處，動物提供我們以解釋，或者更確切地說，借牠們的名字或性格來讓我們形容某些特質，而這種特質和其他特質一樣，基本上都是奧祕難解。

人和動物最大的區別就在於人類具有以符號來思考的能力，這種能力和語言進化是不可分的，因為在語言的發展過程中，字眼不只是單純的信號，而是字眼以外其他東西的符指（signifiers）。然而，最先的符號卻是動物。人與動物之間的差異也就起源於兩者和符號之間的關係。

《伊里亞德》（Iliad）是我們所能找到的最早的文獻故事，根據其中所使用的暗喻手法，可以反映出人與動物之間的關係。詩人荷馬

(Homer)描述戰場上一名士兵之死，與稍後一匹馬之死，這兩種死亡在荷馬眼中是同樣的透明，並沒有不同的折射。

「這時，艾德門鈕（Idomeneus）以那無情的青銅刺擊耶瑞摩斯（Erymas）的嘴部。這矛的金屬尖端直直地刺穿了他腦殼的下方，就在腦下並且擊碎了白骨。他的牙齒全部掉落；兩隻眼睛全是血；血自他的鼻孔與張開的口中迸出。接著，『死亡』的黑雲降在他身上。」——這是描寫「人的死亡」經過。

翻過三頁，描述的是一匹馬之死：「夏普頓（Sarpedon）二度擲出他那支閃亮的矛，去攻擊佩裘克羅斯（Patroclus），却刺中後者馬匹的右肩。這馬在『死亡』的劇痛中哀嚎，接著倒在灰塵中，大喘了一口就氣絕了。」——這是「動物之死」。

在《伊里亞德》的第十七部曲當中，開場時有一幕描寫梅尼樓斯（Menelaus）站在佩裘克羅斯的屍體前，以阻止特洛伊人對它的掠奪。在這裏，文學家借助動物來作暗喻，諷刺地或佩服地表達出各種誇大的戲劇性效果。**若無借助動物來作比喻**，在這個時刻裏的感受是筆墨難以形容。「梅尼樓斯跨立在他屍體上方，正如一隻易怒的母牛跨在牠剛生出的小牛上方一般。」

有一個特洛伊人威脅他，但諷刺的是，梅尼樓斯向宙斯（Zeus）大喊：「你曾見識過這種驕蠻嗎？眾人皆知豹與獅的勇猛，以及兇殘如野豬的勇氣——是所有野獸中最具靈性、最特立獨行的，但牠們和潘陶斯（Panthous）的兒子們比起來，根本不算什麼……！」

梅尼樓斯後來殺了那個威脅他的特洛伊人，之後就再也無人敢接近他了。「他像一隻對自己力氣有信心的山獅，撲向正在吃著草的牛羣中最嫩的小雌牛。他以強有力的顎咬斷她的頸部，然後，把她撕成碎

片，並且生吞她的血和內臟，而圍在他身邊的牧人和牧狗只敢喧騰，却不敢接近他——他們衷心地懼怕他，而且無論如何也不敢向前包圍他。」

荷馬之後幾個世紀，亞里斯多德（Aristotle）在他所著的《動物史記》（*History of Animals*）——第一部以科學原理來研究這類主題的主要作品——中將人與動物間的關係作了系統化的整理。

> 在絕大部分的動物身上，存在有某程度的肢體特質和態度，而這些特質在人類身上比較明顯。正如我們指出生理器官上的相似，在一些動物身上，我們可以觀察到溫馴或兇猛，柔和或暴躁，勇敢或害羞，恐懼或信心，興奮或頹廢，以及就智力方面而言——某種近似敏銳的判斷力。在人類身上這些特質中的某些，和在動物身上相對應的特質相較，只在分量上有所差別，亦即，人或多或少具有這特質，而動物則或多或少具有那特質；人類的其他特質是以類似且不完全相同的特質顯現出來；例如，我們在人身上發現知識、智慧與敏銳的心思，在某些動物身上也存在有某些和這些特質相仿的其他自然潛力。若是去觀摩孩童，我們將可以較清晰地明白這項陳述的真實性：因爲在小孩身上，我們可觀察到一些將來有一天會發展成他們內心理想性的痕跡與種籽，雖說一個小孩在心理上和動物暫時沒有什麼不同……

我想，對大部分「受過教育」的讀者來說，這段文字似乎太高尙且具有太多擬人化的意味。這些讀者可能會主張，溫馴、暴躁、敏銳的心思都是一些不能歸屬於動物的道德特質。而且研究行爲論的學者

可能會支持這種論點。

　　事實上，直到十九世紀，人類形態學(anthropomorphism)不僅是研究人與動物之間關係的學說，也是研究表現兩者間異同的一種學科。人類形態學是傳統使用動物暗喻法的遺產。在過去兩個世紀裏，動物已逐漸地消失。今天，我們生活中沒有動物，而在這種新產生的孤立無助中，人類形態學使得我們加倍感到不自在。

　　爾後，一項決定性的理論突破隨笛卡兒（René Descartes）而來。笛卡兒認為**在人裏面**，存在著人對動物關係中所隱含的雙重性（二元論）給內化了。在把身體和靈魂絕對分開後，他將軀體置於物理和機械式的法則下，而且，由於動物是沒有靈魂的，因此牠們被化約為一種機器的模式。

　　笛卡兒的突破所造成的後果還是慢慢地發生。一個世紀之後，偉大的動物學家布豐（Georges-Louis Leclerc Buffon）雖然也接受並應用機器的模式來將動物和牠們的能力歸類，却對動物表現出一種親近之情，以致於動物暫時地又取回人類伴侶的地位。這份親切是半帶著欣羨的。

　　人為了要超越動物以及他內心裏的機械模式，人所能做的，以及他那獨特的精神性所導致的結果，通常是苦惱。所以比較起來，即令有機械的模式，動物在人眼裏似乎帶有著一分天真無邪。動物的經驗與祕密已被掃蕩一空，而這種新發明的「天真無邪」開始在人類心裏引發一種懷念。史無前例地，動物被置放於遙遠的過去，布豐在寫到海狸時，這麼說：

　　　　就當人類將自己提升到與自然同等重要的地位時，動物

却往下掉落；被馴服且變成奴隸，或被當作叛徒而被迫四處逃竄，牠們的社會已消失，牠們的勤奮工作變得毫無生產力，牠們嘗試性的手藝也消失了；每一品種不再有共同特質，只保有獨特的能力；某些品種模仿、受教育，而在其他品種身上，則是由於恐懼以及為求生存不得已所表現出來的。所以，這些無生命的奴隸，這些毫無權力的遺跡，能對前途有何瞻望與計劃呢？

　　唯有在那些幾世紀以來都遙遠荒廢、不為人知的地方，才存留著某些動物驚人的技術。在那些地方，每一種動物都自由發揮牠天賦的能力，並且在延續的族羣中將這些能力發揮得淋漓盡致。海狸也許是今天唯一所剩的這種動物，是動物智力所剩的最後一座紀念碑⋯⋯

雖然這種對動物的懷念是十八世紀的產物，然而在動物被邊緣化之前，無數生產上的發明仍是有需要的：鐵路、電、運送機、罐頭工業、汽車與化學肥料。

　　在二十世紀裏，內燃機取代了路上和工廠內的馱獸。如雨後春筍般出現的城市，取代周遭的鄉村，耕田的動物無論是野生或豢養的，愈來愈稀少。某些種類（例如野牛、老虎、馴鹿等等）由於商業剝削的緣故已幾乎絕種。而所剩餘下來的野生動物則漸漸被安置於國家公園與遊樂場。

　　最後，笛卡兒所提出的模式也被超越了。在工業革命最初的幾個階段，動物被充作機器來使用。小孩子也是（工廠的童工）。而稍晚，在所謂的後工業社會中，牠們則被當作原料。大量製作由動物所供應

的肉類製品，方法和製作日常用品一樣。

目前正在北卡羅萊那州培育的一種大型植物，將來栽培種植十五萬英畝地，只需雇用一千人，亦即每十五畝一人。播種、施肥和收割的工作將由機器，包括飛機來作。植物將被用來飼養五萬隻牛與豬……這些動物不會接觸到土地。牠們會在專門為牠們設計的小屋之內被繁殖、授乳和養大。

（摘錄自蘇珊・喬治〔Susan George〕，《另一半是如何死的》〔How the Other Half Dies〕）

動物地位之低落——這其中當然有理論上與經濟上的歷史根據——其中的過程，大致和人被迫成為孤立的生產與消費單位的過程相同。事實上，在這段期間內，對待動物的方法通常預示了對待人類的方法。對動物工作能力所採取的機械式觀點後來被應用在工人身上。泰勒（F. W. Taylor）所發展的時間／動作研究以及工業「科學化」管理的「泰勒主義」，主張工作必須簡化到「愚蠢」與「遲鈍」的地步，把「工人的心智當成像牛一般的狀態」。晚近，所有現代社會的技術幾乎全部都以動物實驗來設定的。即使是我們所謂的「智力測驗」方法也是由此設計而來。事實上直到今天，像史金納（B. F. Skinner）他們這些研究人類行為的學者，將人類概念局限在他們用動物所作的人工測驗所得到的結論裏頭。

難道就沒有可使動物不消失、反而能夠繼續繁殖的方法？在世界上最富裕國家的大城市裏，我們從未見過像今日這麼多的人家養寵物。據估計，在美國至少有四千萬隻狗、四千萬隻貓、一千五百萬隻籠中飼養的鳥、還有一千萬隻其他寵物。

在過去，各階層家庭由於實用觀點，都會養家畜——諸如看門狗、獵狗、抓老鼠的貓……等等。不管實用與否，養動物的習俗，更確切點說，飼養寵物（這名詞在十六世紀是指親手養出來的綿羊）是一種現代的發明，而且就這發明在社會階級上來看，是獨一無二的。這現象可說是一種具有世界共通性卻又是「個人式」的退縮，現代人退縮到私人的、以紀念品來裝飾佈置的小家庭個體，將外面可怕的消費社會隔絕在外。

小家庭式的生活單位缺乏空間、土壤、其他動物、四季變化以及天然氣溫等等，寵物不是被結紮就是無機會交配，運動的機會可能非常有限，而且吃的是人造食品，這就是為什麼寵物養到後來就和牠們的主人相像的道理。牠們是主人生活方式的產物。

同樣重要的是一般的飼主對於寵物的看法。（簡單地說，養小孩子是與養寵物有些不同。）寵物使得飼主的人格更加完整，使他無法在別處獲得肯定的某些性格面可以發揮出來。寵物眼中的「他」和任何人眼中的「他」完全不同，同時，寵物可以提供主人一面鏡子，照見任何其他地方所無法反映的部分。但是由於人與寵物的關係中，雙方的自主性都已經不存在（主人成為寵物眼中的重心，而寵物在生理上的需要也必須處處仰賴牠的主人），他們的各別生命之間的平行性也已經被破壞了。

動物在文化上「邊緣化」的過程當然是比牠們生理上的變化過程還要複雜。唯有想像中的動物不容易消失，因為在傳聞、夢中、遊戲、故事、信仰和語言裏都能找到牠們的影像。想像中的動物，不但沒有消失，甚至被編列入其他的領域裏，然而在新的領域裏，「動物」這個範疇已失去了它的重要性。牠們絕大部分是被編列入「家庭」和「表

演」的兩個領域。

那些被編入家庭內的想像動物還真有點像是寵物，可是，由於沒有像寵物一樣的生理需要或限制，他們可以完全被轉變為人類的玩偶。帕特（Beatrix Potter）所著的書與圖畫是一個早期的例子；而迪士尼工業的動物產品是個較近、較極端的例子。在這些作品中，現實社會種種微不足道的行事，由於被放到動物世界中而被**普及化**了。唐老鴨和牠姪兒之間的下面這段對話把這個現象充分地反映出來。

　　唐老鴨：哎呀！看看這天氣，好得可以去釣魚、划船、約會或野餐——只是，這些事中我**啥**都不能幹！

　　姪兒：為什麼，唐叔叔？有啥問題嗎？

　　唐老鴨：養家活口的問題！孩子們！和平常一樣，我又沒錢，而且還要幾百年才是發薪日。

　　姪兒：叔叔，你可以去散散步——去賞鳥啊！

　　唐老鴨：（咕噥！）我很有可能**必須去**！可是，首先我要先等郵差，他可能會給我帶來好消息！

　　姪兒：真好，好比說，金錢鎮的哪個陌生的親戚會寄支票來嗎？

除了身體上的特徵之外，這些動物已經被吸收為所謂沉默的大眾了。

事實上，被轉入演藝界的「動物」已經以另一種方式消失了。在耶誕期間，書店的櫥窗上有三分之一是動物圖畫書。攝影機鏡頭底下的小貓頭鷹或長頸鹿，只有透過攝影機才看得見，觀眾無緣親臨牠們所在之處。所有的動物影像就像是透過水族箱所看見的魚一樣。這有

技術上和意識形態上的兩種原因：就技術上而言，用來捕捉畫面的所有儀器——隱藏式攝影機、望遠鏡、閃光燈及遙控器等等——都經過安排設計，以便拍出平時「難得一見」的畫面照片。這樣的影像之所以存在，純粹是由於技術上的透視力所造就的。

最近有一本製作相當好的動物相簿（霍喜夫〔Frédéric Rossif〕的《野生動物節》〔La Fête Sauvage〕），在序文上是這樣說的：「這些照片上的畫面存在於三百分之一秒的瞬間，而人類的眼睛是無從捕捉的。我們在這裏頭見到了前所未見的景象，因為這些東西是完全看不見的。」

伴隨而來的意識形態是：動物總是被觀看的對象。而「牠們也觀看我們」這件事已經失去了意義。牠們不過是人類永無止境追求知識的一個研究對象。對動物的研究只是我們人類權力的一種指標而已，也是一種我們與牠們之間差異的指標。我們對牠們知道得愈多，牠們就離我們愈遠。

然而，同樣意識形態之下，正如盧卡奇（György Lukács）的《歷史與階級意識》（History and Class Consciousness）中所指出的，「大自然」也是一種價值觀。相對於剝奪人類天性並且囚禁住他的社會制度而言，它就是另一種價值。「因此，大自然的定義所指的是有機生長的，不是人造，並與人類文明所創出來的社會組織相反的事物。同時，大自然也可以被解釋成人類心靈深處仍然停留的自然狀態，或是有意或希望再度變成自然的那份本質。」根據這樣的觀點，野生動物的生命就變成了一種理想的型態，一種不受壓抑的欲望重生的感覺。野生動物的影像成了白日夢的起點：那個作了白日夢的人則背對這起點而開拔。

此其中牽涉的觀念混淆之程度，可由以下這則最近發生的社會新聞來說明：「倫敦一位家庭主婦芭芭拉‧卡特(Barbara Carter)贏得『許願』慈善比賽，說她希望能吻吻和抱抱一頭獅仔。然而週三晚上她因驚嚇過度及受傷而住院。因為那一天，四十六歲的卡特太太進入布德雷(Bewdley)野生動物園獅子圈內，就當她彎腰向前撫摸蘇琪(Suki)這頭母獅時，牠卻跳起來將她撲倒在地。動物園管理員後來說，『看來，我們似乎是判斷錯誤了。我們一直認為這頭母獅非常的安全。』」

在十九世紀浪漫派畫家的筆下早已顯示出：動物的消逝迫在眉睫。他們所畫的動物，都退居到只能存在於想像的野蠻環境中。十九世紀還出了一位為這即將發生的變化而著魔的藝術家，這個畫家所描繪創造出來的是一種怪誕的情境。格蘭維爾(Grandville)在一八四〇與一八四二年間出版了一本《動物的公私生活》(*Public and Private Life of Animals*)連載畫集。

乍看之下，格蘭維爾筆下那些穿著和行徑皆和男人、女人相同的動物，似乎是屬於傳統的表現手法，在舊傳統中，人被畫成動物以便能更清楚地顯現出他或她性格中的某一面。這種方法像是戴面具，但其中的作用卻是為了要揭開面具。動物代表著畫中所提及的各種性格特徵，舉例來說：獅子，代表絕對的勇敢；野兔則很好色，等等。這些動物曾經一度有過這樣特質。而也只有透過動物，這些特質方才得以被辨識出來。所以，這些動物們出借了牠們的名字。

但若連續仔細觀看格蘭維爾的版畫，我們會發覺：這些畫所傳達的震撼力實際上是與我們當初所推測的事實相反。這些動物並未「被借來」詮釋人類，或揭穿任何東西；相反地，這些動物被強迫拉伕而進入了人類／社會狀態中，並成了這種制度狀態下的囚犯。身為地主

2　格蘭維爾，《等客人上門》（*Waiting for a Guest*）

的禿鷹比純粹身爲一隻鳥的禿鷹更可怕、貪婪，飯桌上的鱷魚比河水中的鱷魚更貪心。

在這裏動物不是用來提醒人類的來源，也不是當作道德上的隱喻。牠們是整體被用來將各種情況「人類化」。這個趨勢的末端就是庸俗的迪士尼，但在開端之處的格蘭維爾作品却是一種令人不安、預言式的惡夢。

在格蘭維爾版畫裏棄狗收容所中的狗，完全沒有狗樣；這些狗雖只有狗臉，但牠們却**和人類一樣**受著囚禁之苦。

在《熊是個好父親》（*The bear is a good father*）中，我們看見一隻熊沮喪地推著一輛嬰兒車，和所有需要掙錢養家餬口的男人一樣。格

蘭維爾在第一集漫畫中以這些話收尾：「親愛的讀者，那就晚安了。回家去，把你的籠子鎖好，好好地睡覺，祝你做美夢。明天再見。」動物和大眾成了同義詞，換句話說，也就是「動物」正漸漸地消逝。

在格蘭維爾較晚的一幅畫《動物坐上蒸汽方舟》(*The animals entering the steam ark*) 裏，對動物的消逝毫不隱諱。在猶太／基督教的傳統裏，諾亞方舟是首樁安排人與動物共聚的故事。這種共聚現在已經結束了。格蘭維爾為我們畫了「大出發」。在一個碼頭邊，一排包含有各類動物的隊伍正背向著我們，慢慢地挪動。牠們的姿勢委婉地暗示出移民者出發之前心中的疑慮。遠方是一條斜坡路，第一批村民已經由這條路登上那艘類似美國汽艇的十九世紀的「方舟」。畫面上有熊、獅子、驢、駱駝，還有公雞、狐狸。接著是退場。

根據《倫敦動物園指南》(*London Zoo Guide*) 的記載，「在一八六七年左右，一位名叫『大凡斯』(Great Vance) 的音樂家唱了一首『在動物園散步才是正經事』的歌，『動物園』這個字方才變成日常用語。倫敦動物園同時也將『巨無霸』(Jumbo) 這名詞加入英文的詞彙中。巨無霸原是一隻非洲巨象，於一八六五至一八八二年間住在動物園裏。英國的維多利亞女王對牠寵愛有加，牠後來加入巡迴於美洲的巴嫩 (Barnum) 馬戲團，像明星似地度過晚年。牠的名字因此而流傳下來，用以形容巨大的事物。」

動物從日常生活中消聲匿跡之時，也就是公共動物園開始誕生之日。人們到那兒去參觀、去看動物的動物園，事實上是為了這種不可能的相逢而建造的紀念館。現代的動物園是為一種與人類歷史同樣久遠的關係所立的墓誌銘。不過，由於人類想錯了問題，所以我們並沒有這樣看待動物園。

3　*Intérieur vert*，© Gilles Aillaud，Courtesy of the artist

　　早期當動物園成立時——例如倫敦動物園成立於一八二八年，巴
黎動植物園成立於一七九三年，柏林動物園成立於一八四四年，它們
為國家帶來相當的威望。這種威望和以往皇家私有動物園所帶給王室
的聲望相去不遠。這些皇家動物園，和金盤、建築、樂團、演奏者、
裝飾、侏儒、耍雜技者、制服、馬匹、藝術和美饌一樣，都是皇帝或
國王權力與財富的象徵。同樣地，公立的動物園乃是對當時殖民勢力
的背書。珍奇動物的捕捉象徵著對遙遠、異國土地的征服。「探險家」
往往以寄送一頭老虎或一隻象回國的方式來證明他們的愛國情操。而

以有異國風味的珍奇動物贈送給某國的都會型的動物園，則成了國際外交上的最佳通行證。

然而，和十九世紀所有公共設施一樣，動物園即使是帝國主義理念的支柱，也必須滿足個人和市民的功能。這種要求是在於：動物園是另一種形式的博物館，它的目的在於使大眾增廣見聞並得以受到教化和啓蒙。所以，對動物園所提出的第一個問題即是要它提供自然史方面的知識；於是，那時人們以為甚至在此種不自然的環境中，可以研究動物的自然生活。一世紀以後，一些心思更縝密的動物學家，例如羅倫茲（Konrad Lorenz），提出了行為主義及行為型態學上的（ethological）問題，他們所宣稱的目的是要透過動物的實驗來發掘更多有關人類行為起源的知識。

再說，每年有好幾百萬人出於好奇而去參觀動物園，但這種好奇心是如此地廣泛、如此地模糊且如此地個人化，以致於觀眾所要求的就無法以單一的問題來表達。今天，在法國，每年有二千二百萬人去參觀全國約二百座的動物園。以往和今天一樣，觀眾群中以小孩佔大多數。

在這個工業化的時代，小孩身邊所環繞的是動物的形像：玩具、卡通、圖畫，以及各式各樣的裝飾品。沒有其他任何影像可以和動物的形像相提並論。小孩子對動物發自內心的那份鍾愛，或許會令人以為：從以往到現在，小孩都是這樣的。當然，一些人類早期的玩具（那時有很多人類還不知有「玩具」這回事）是動物。相同的，世界各個角落的兒童遊戲都包括有真的或假的動物。然而，要遲到十九世紀，動物複製品方才成為中產階級小孩室內裝飾不可或缺的一部分。然後在二十世紀，基於像迪士尼所作的廣大宣傳及推銷活動，動物玩偶才

變成所有小孩生活中常見的東西。

在過去幾個世紀裏，動物玩具所佔的比例是非常少的。而且這些玩具和現實的動物一點也不像，只是象徵性的。這其中的差異可由竹馬和搖馬間的差異看出來：竹馬是在一根棍子上裝了個粗糙的馬頭，小孩子拿來當掃帚柄一樣地騎著玩；而搖馬則是一個精緻「複製」出來的馬匹，漆得逼真，裝有真的皮韁繩及真的鬃毛，而且其搖晃的動作也似一匹奔馳中的馬。搖馬是十九世紀發明出來的。

這種要求玩具動物逼真的新想法，引發了各種不同的製造方法。於是有第一批填充式的玩具動物問世，而最昂貴的那些則是用動物的真皮所製作的——通常是死胎的小牛皮。在同一時期，軟式的動物問世了——熊、虎、兔——軟得可以讓小孩子抱去床上睡覺。就這樣，逼真的玩具動物製造多多少少與公立動物園的建立有關係。

通常全家去參觀動物園時，帶有較高的情感成分，而不像是去逛市集或去看足球賽一樣。大人帶小孩去動物園，以便讓他們認識一下他們所擁有的動物「複製品」的原版，同時也可能希望藉此重新發覺他們從小就熟悉的複製動物世界中的某些天真情懷。

成人的記憶中通常已經沒有動物的影像，然而對小孩子而言，大部分的動物看起來皆是出人意料地遲緩愚鈍。(在動物園中，我們不時聽見動物的叫聲，同樣地，小孩也不時地叫著問說：牠在哪裏？牠怎麼都不會動？牠是不是死了？)所以說，我們可以概述一種感覺，但卻不一定是所有遊客都能清楚表達出來的問題，像是：「爲什麼這個動物比我想像中的還不像動物？」

但這個外行的、難以言表的問題，才是值得我們去回答的。

動物園是一個羣集各種類動物以便能讓我們看、觀察並研究的地

方。原則上，每一個籠子乃是環繞著動物的一個框框。遊客去動物園看動物，他們一籠子一籠子地看，和畫廊內觀眾一幅接一幅地看畫，其情形沒什麼兩樣。然而，在動物園內的視點總是錯誤的，如同一張沒有對準焦距的相片。但是，人們對這事已習慣到很少去注意它的地步；或者說，遺憾通常預示著失望，以致對於失望再也沒有感覺了。而面對這樣的遺憾，你又能如何？你來看的不是個死的東西，牠是活的。牠正以自己的方式在生活。爲何牠活著就一定要被人家看得到？然而，對於這種抱歉的辯詞形式並不夠充分。其中的眞相比我們想像中的更令人驚訝。

不管你如何看待這些動物，就算牠們是攀在橫槓上，離你不到一呎，而且往遊客的方向看過來，**你所看到的只是一種已完全被邊緣化**

4　《狐》(*Renard*)，ⓒ Gilles Aillaud, Courtesy of the artist

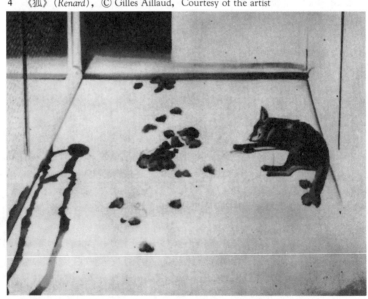

的東西；而且，就算你能集中所有的注意力，注意力也無法完全集中在這東西上。為什麼呢？

在某個限度內，這些動物是自由的，可是牠們本身和牠們的觀察者卻早已設定了這樣的囚禁狀態。透過玻璃的可見度，橫檻與橫檻之間的間隔，或者壕溝之上的空間，都不像是它們看起來的樣子——若真的是，那麼所有事情都將改觀。因此，可見度、空間與間隔都已被簡化成象徵性的東西了。

一旦接受這些東西的象徵功能，則其他裝飾有時也被用來製造出純粹的假象——例如漆在小動物籠子背後的草原或岩礫間的水塘。有時，更利用進一步象徵物來暗示動物們原有的生活環境——給猴子爬的枯枝，為熊所做的人造岩石，給鱷魚的小石子和淺水。這些添加的象徵物有兩個明確的目的：對觀眾來說，如同劇院中的小道具；對動物來說，則提供牠們生理上得以生存的最最基本的環境條件。

由於這些動物和其他動物之間已無任何交往，所以已經變成完全依賴飼主。也因此，牠們大多數的反應和行徑也已經被改變了。牠們的興趣和生活重心已轉變成對外界偶發因素的被動等待。就動物天生的反應來說，周遭發生的事情已經變成如畫出來的草原一般虛構。同時，這種孤立狀態（通常）保障了牠們的壽命，而使牠們更像是標本一般有利於作分類學上的安排。

所有這些現象都使得牠們變得邊緣化。牠們的生存空間是人造的。由此造成牠們慣於擠身到邊邊上去。（因為在這空間邊緣的外面，很可能會有真實的空間。）某些籠子內的燈光也同樣是人造的。無論如何，牠們的環境都是虛構的。除了牠們自身的倦怠無力或過度旺盛的活力之外，已經沒有什麼東西環繞在牠們四周。牠們沒有可以反應的對象

——除了很短暫的餵食和很稀罕爲牠們提供的伴侶之外。(因此牠們持續不斷的行爲成了毫無對象的邊緣化行爲。)最後,牠們的依賴和孤立已如此地制約了牠們的回應,以致於牠們對周遭的任何事件——通常就是在牠們眼前的遊客們的行事——皆以邊緣化的方式來對待。(因此,牠們襲取了一種完全屬於人類的態度——漠不關心。)

　　動物園、仿眞的玩具動物和普及的動物形象宣傳,所有這些全是在動物開始撤離我們的日常生活之時才發展出來的。我們可以說:這樣的創新實際上是種補償作用。然而,實際上,這些創新本身和驅趕動物一樣同屬於一種無情的運動。裝飾得有如戲院的動物園,事實上就是動物被絕對邊緣化的一種表現。仿眞的動物提升了對新動物玩偶的需求——那就是城市裏的寵物。用形像來複製動物——由於牠們生物上的繁殖愈來愈稀有——逼使對動物的要求更加異國風味、更遙遠。

　　動物到處都在消失中。在動物園裏牠們成了牠們匿跡現象的活紀念碑。也因此,牠們引發了牠們最後的暗喻。像《裸猿》(*The Naked Ape*)、《人類動物園》(*The Human Zoo*)成了全世界最暢銷的書籍。在這些書中,動物學家德斯蒙·莫里斯(Desmond Morris)聲稱:觀察禁閉的動物們那種不自然的行爲,可以幫助我們去了解、接受並克服我們生活在這消費社會中所感受到的壓力。

　　所有邊緣化程度高的地區——例如貧民區、陋屋、監獄、瘋人院和集中營——在某種程度上都和動物園有類似之處。但是若要以動物園來作象徵,就未免太簡單、太避重就輕了。動物園是人與動物之間關係的一種表現;僅此而已。隨著今天動物邊緣化而來的是中小型農夫消褪和邊緣化:這些農夫是整個人類史中唯一和動物保有密切關係,以及擁有維持這種關係所需要的智慧的人。這種智慧就建立在對

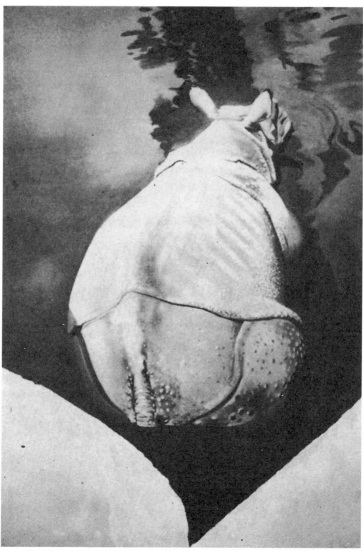

5 《犀牛》(*Rhinocéros dans l'eau*)，© Gilles Aillaud，Courtesy of the artist

人與動物從最初有關係以來，彼此關連的雙重性。對這種雙重性的拒絕極可能就是現代極權制度興起的重要因素。但我話僅說到此為止，不願超出那個先前對動物園所提出的那外行而難以言表的、但最基本的問題範圍之外。

動物園只能令人失望。動物園的公共用意是在提供大眾一個觀賞動物的機會。可是，在動物園內，沒有任何遊客可以捕捉住動物的眼神。頂多，動物的凝視經過你面前閃了一下而已。牠們只側視。牠們盲目地望向他方。牠們只是在機械式地掃瞄。牠們已對「注視某物」免疫了，因為再也沒有任何東西可以成為牠們注意力上的「中心點」。

動物邊緣化的最終的結果就在這裏。動物和人之間相互的凝視，可以在人類社會發展中扮演一個重要角色。而且，在不到一個世紀以前，所有人還以這樣的價值觀念來生活，現在却已經絕跡了。隻身前往動物園的遊客，在注視過一隻又一隻的動物之後，感覺到他本身的孤單。至於成羣的遊客呢，他們則屬於已經被孤立起來的另一類物種。

動物園是這項歷史性損失的紀念碑，而今在資本主義的文化中，這項損失是再也無從彌補了。

（一九七七年）

攝影術的使用

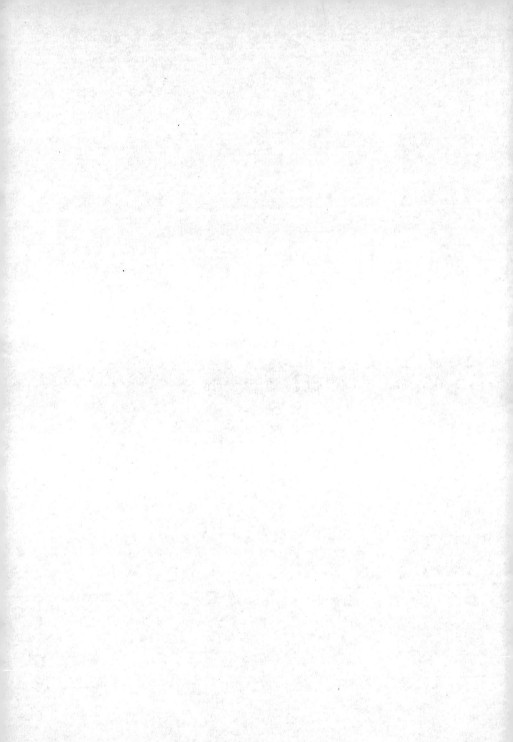

西裝與相片

到底攝影家奧古斯特·桑德（August Sander）在拍照之前跟他的模特兒說了些什麼？他是如何說服這些人以同樣的方式來面對鏡頭呢？

在照片裏他們每個人都以同樣的眼神注視著攝影機。就算模特兒之間有差異，也只是各人經驗和性格上的差異罷了——就好像是神父和貼壁紙工人生活上的差異是一樣的；由此可見對他們所有人來說，桑德的攝影機所代表的是相同的意義。

他是否曾經告訴他們：他們的相片將成為歷史的一部分？他是否在某種程度上曾借助歷史來說服他們，使他們拋開虛榮心，不再害羞，能毫不做作地注視著鏡頭，並以一種歷史性的時態來告訴自己：**我那時看起來就是這個模樣**。事實上，我們都不可能知道。我們只需要認

識他作品的獨特性：而這些作品被統稱命名爲「二十世紀人」。

　　他一心一意的想在科隆附近——也就是他的出生地（桑德於一八七六年出生於科隆）——找到各式各樣的人物典型以便能代表社會百態：社會階級、次級階級、各種工作、職志以及特權的人。按原計畫他希望能拍攝六百張人像。可惜他這項計畫被希特勒的第三帝國給扼殺了。

　　由於他的兒子艾力克（Erich）是個社會主義者，因爲反對納粹政權而被送進集中營，後來不幸地死於集中營。做父親的於是將他的作品藏在鄉下。如今倖存的部分，可以稱得上是一部卓越的研究社會、人類的史料文件。沒有其他攝影家能夠藉著拍繪自己的同鄉而造就出如此透徹清楚的文獻紀錄了。

　　華特・班雅明（Walter Benjamin）在一九三一年討論桑德的作品時提到：

　　　　作者［桑德］並非以學者的身分，採納種族理論家或社會研究者的建議來展開他的鉅作，根據出版者的説詞，「鉅作之完成其實是直接觀察所造成的結果。」它的確是一種公正的觀察力，而且大膽又精闢入微，非常符合歌德（Johann Wolfgang von Goethe）所提到的一種精神：「它有一種實證主義的精緻形式，亦即將本身與對象（目標物）如此親密地契合在一起，以致於形式本身成了一種理論。」因此，像德布林（Alfred Döblin）這樣一位觀察家會在他的作品中發覺到科學的成分當然是件正常的事，他指出：「正如比較解剖學可使我們了解器官的本質和來由；在此處，攝影家也推出了一種

比較攝影學，這使他可以採取一種科學的立場，超越那些只拍攝細節的攝影師。」若因經濟狀況而無法使這部優秀的攝影全集進一步地被出版，這將會是件遺憾的事。桑德的作品不只是一本圖像書，它其實是部知識的圖解全集。

我想要以班雅明的評論中所提及的探索精神來分析一張桑德著名的作品。在這張作品中，有三個年輕的農夫，在傍晚時分正走在路上要去參加舞會跳舞。這張相片中所包含的豐富敍述不少於擅長敍述的文學大師左拉 (Émile Zola) 筆下的描寫。然而，我只有一件事要分析，那就是：他們的服裝。

時間是一九一四年。這三個年輕人充其量只是屬於那些歐洲鄉間穿著這類服裝的人的第二代子孫。在這之前二、三十年，這樣的衣服並非農夫的經濟能力所能負擔的。在今日的年輕人當中，至少在西歐，暗色的正式服裝在村子裏已鮮少有人穿。但是，在本世紀的大部分時間中，大多數的農人和工人會在星期日及喜宴等正式節慶中穿著三件式的套裝。

當我去參加我所住的村子裏舉行的葬禮時，我仍然看見和我同年紀以及比我更老的農人穿這種西裝。當然，他們的剪裁有些改變——褲管的寬度和翻領肩、短上衣的長度都有改變。但是，它們的外表特徵和其中所含的意義並沒有稍變。

讓我們先來分析它們的外表特徵。或者更確切地說，當村子裏的農夫穿在身上時所顯現出來的特徵是什麼。爲了要使這種推論更具說服力，讓我們再看下面第二張相片：村裏的樂隊。

桑德於一九一三年拍下這張團體照，他們極有可能是爲那三個「拿

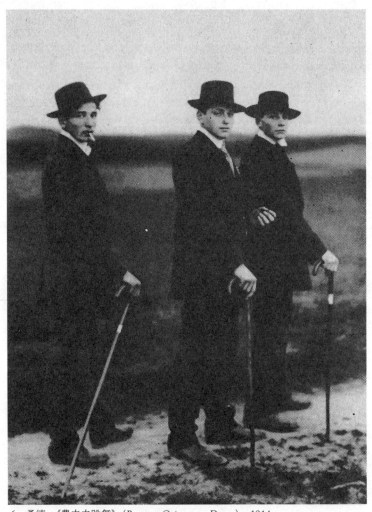

6 桑德，《農夫去跳舞》(*Peasants Going to a Dance*)，1914

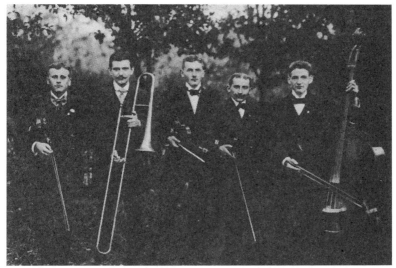

7　桑德,《村裏的樂隊》(*Village Band*)，1913

著手杖要去跳舞的年輕人」演奏的樂隊。現在，我們作個實驗。用一
張紙把樂隊成員的臉遮起來，只看看那些穿著衣服的軀體。

　　無論你的想像力再如何豐富，也無法把這些軀體想像成屬於中產
或領導階級人物們的軀體。這些軀體可能像是工人們的，而非農夫們
的；反之，就毫無可疑之處了。但他們的手也不是線索──除非我們
能觸摸到這些手。那為什麼他們的階級層次是如此明顯呢？

　　難道是與他們所穿衣服的剪裁方式和質料有關嗎？在現實生活
中，這些細節或許可以告訴我們真相。但在一張黑白相片中，這些細
節說不出真相。事實上，相片中的靜止狀態或許比在現實生活中更能
明確地解釋「為何這些西裝，不但掩飾不了穿者的社會階級，却相反
地將階級揭露、強調無遺」的基本原因。

　　原因是他們的衣服使他們變形了。穿著它們時，他們看起來好似

身體結構有缺陷似的。通常過時的衣服使人看起來滑稽，除非它們能和流行趨勢重新契合。的確，流行的經濟邏輯是要使過時的衣服看起來不協調。但在這裏我們首先要面對的還不是那種不協調；在這裏衣服裏的軀體看起來比衣服還要荒謬，還要反常。

這些音樂家給了我們一種不協調的印象，綁手綁腳的、胸膛圓滾滾的、扭曲或不自在的感覺。右邊那個小提琴手看起來幾乎像是個侏儒。他們的反常並非極端的，他們的反常也激發不起同情心；只是反常得足以破壞他們身體上的美感而已。我們看到的軀體是粗糙的、笨拙的、像野獸似的，而且不雅得無藥可救。

現在，我們從另一方面來作個實驗。遮住樂隊隊員的身體，只露出臉來。這些是鄉下人的臉，沒有人會認爲這是律師或總經理的臉。他們只是五個村裏來的、喜歡演奏，而且自視可以勝任演奏的五個男人而已。只要看這些臉，我們就可想像出他們的軀體應該是什麼樣子的。然而我們所想的和我們剛剛所看見的是有相當程度的不同。在想像中，我們所見到的他們，正如他們不在家時，他們父母所記得的他們的形象。我們還原了他們本來的樣貌和原有的尊嚴。

爲了更清楚地說明這個觀點，讓我們來看另外一張相片，在這裏衣服的剪裁非但沒有扭曲，反而表現了穿者的身分以及天生的威嚴。我故意選了一張看起來過時的、可輕易地當成嘲諷材料的桑德作品：一張攝於一九三一年四個新教傳教士的照片。

雖然這些照片有不吉祥的前兆，我們根本也不必要把臉遮起來作實驗。在這裏很明顯的，西裝的確確認並提升了穿者的外表身分。衣服所傳達的訊息和臉部、衣服下方的軀體所傳達的一樣。衣服、履歷、社會經驗和功能在此相片中全部相吻合。

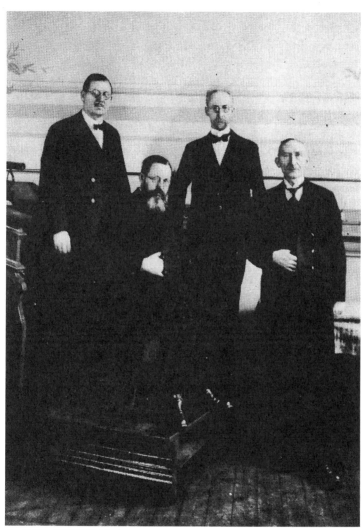

8　桑德，《新教傳教士》(Protestant Missionaries)，1913

現在，讓我們再回頭看那三個要去跳舞的人。他們的手看起來很大，身體太瘦，腳太短。（他們執手杖的方式笨拙得有如在牽牛。）我們可以用遮臉的方式來作實驗，所得的結果和樂隊那張一樣。他們只能戴適合他們的帽子。

這又表示什麼呢？只是表示農人不會買衣服，也不會穿衣嗎？不是的，重點在於這照片是顯示葛蘭西（Antonio Gramsci）所謂的階級均質化的一個生動的例子，即使是一個小例子（或許是現存最圖像化的例子之一）。讓我們更仔細地看看這其中所牽涉到的矛盾之處。

大部分的農夫如果沒有營養不良，都長得壯而且四肢發達。四肢發達，因為他們做的是各種耗費體力的工作。若要列出他們肢體上的特徵，就太容易了——例如大手，那是由於他們自早年起即用手來工作；寬肩膀，由於他們有扛東西的習慣，等等。事實上，其他特徵和例外也存在。然而，我們可以說：大部分的農人，男的和女的，身上皆帶有一種特有的肢體語言。

這種肢體節奏感與他們必須每天投入工作所付出的勞動體力有直接關係，而且通常反映在典型的肢體動作和姿勢上。它是一種無聲無息的節奏感，却不一定是慢動作。最確切的例子是割草或鋸木板的傳統動作。農夫騎馬的樣子帶有獨特的節奏感，他們走路的方式也一樣：彷彿每一步都似乎是試探著路面。此外，農夫們的軀體也有一種特殊的勞動尊嚴：這種尊嚴來自於機能配合，一種**賣力工作**時全然的自在。

今天我們所知道的關於西裝的緣起，是於十九世紀最後三十年才出現在歐洲的一種專業領導階層所穿的服裝。西裝幾乎成為一種制服，是第一種用來為純粹是「坐著的」權勢領導階層所設計的服裝。西裝象徵著行政官員和議會的權勢。基本上這種服裝是為演說與計算時所

作的動作而設計的服裝。(相較於從前的上流社會階層服裝，上述演說與計算的動作和騎馬、打獵、跳舞、決鬥的動作還是有著明顯的差異。)

西裝是英國的紳士鑑於常規所涉及的必要限制而推出的。這種服裝不利於大的動作，時常會因為穿者不恰當的動作而弄亂、變醜。俗語說「馬流汗，男人也流汗，女人却神采奕奕地發光。」服裝亦有制約的效果。在世紀交會之初，特別是第一次大戰後，西裝漸漸地被大量製作，用來因應城市和鄉村的大眾需求。

物性的矛盾是明顯可見的。要出力才快活的身體，習慣於大動作的身體：而西裝的設計却是將足不出戶、細膩的、不用出力的狀態理想化了。不過我並沒有提倡回歸傳統的農夫服裝的意思。這種回歸傳統常有逃避現實的意味，因為傳統服裝是流傳了好幾世代的一種基本形式，可是在今日世界裏，每一個角落都在市場行銷的掌控下，這樣的想法是過時的。

無論如何，我們可以注意到：傳統農夫的工作服或正式服裝是如何地尊重穿衣者個別的身體特性。這些服裝通常是寬鬆的，該緊的地方才緊，好讓他們能較自由地活動。它們和訂作的衣服正好相反：訂作的衣服是隨著坐著不動的那些人理想的身形而剪裁。

然而，沒有人逼農夫去買西裝，而那三個上路要去跳舞的男人顯然為他們自己身上所穿的西服感到驕傲。他們穿上西裝假威風神氣得很呢！這也正是為什麼西裝可以成為典型的、容易辨識的威權階級的象徵。

鄉下人被說動去買西服——城裏的人則以不同的方式——可能因為廣告、圖片、新式的大眾傳播、售貨員的推薦，或因為看見別人穿著——甚至是旅行路過者都有可能。此外，更有可能因為順應政治發

展和政府的中央體制。例如：在一九〇〇年的萬國博覽會上，法國所有的市長都是第一次被邀請到巴黎參加宴會，他們大部分是鄉村社區的農人出身的市長。幾乎有三萬人赴宴！而在這種場合中，大多數的參加者自然皆身著西服。

工人階級於是將比他們階級更高者的某些標準轉變成他們自己的——農人們在這一點上的想法比工人還要簡單、單純些，在這裏，指的標準是優雅的行為和裁縫上的技巧。同時，他們接受這些標準，認同並遵循這些與他們的傳統或日常經歷完全無關的標準，使他們在比他們高階層的人的面前，被認為是次等人、笨拙及粗野的。事實上可以說他們屈從於文化上的支配。

或許，我們可以這樣假設：那三個男人到達舞會，在喝了一、二瓶啤酒、欣賞女人（女性服飾在當時的改變還沒有那麼劇烈）之後，他們也許會脫下外套、拿掉領帶，或許只戴著帽子跳舞，跳到天亮或工作之前。

（一九七九年）

痛苦的相片

今天早晨從越南來的消息並沒有成為新聞的大標題。報紙上只說美國空軍貫徹執行轟炸越南北部的政策。據報載，昨天共有二百七十起空襲事件。

在這項報導的背後，隱藏著許多其他的訊息。前天，美國空軍發動了本月最駭人的幾起空襲。到目前為止，這個月所投的炸彈比其他類似的戰爭時期所投的還要多。在這些空襲的炸彈之中，有幾顆是七噸重的超級巨彈，每一顆超級炸彈的威力足以削平大約八千萬平方公尺的地面。除了這些巨彈之外，尚有各式各樣攻擊人的炸彈被投出，例如有一種佈滿了塑膠倒刺的炸彈，會卡在人體內使人皮綻肉開，即便使用X光也無法探測出來。另外一種名叫「蜘蛛」：是一種像手榴彈似的小炸彈，藏有肉眼幾乎看不出來約三十公分長的觸手，若是碰

到這些觸手，就可引爆炸彈。這些炸彈被撒在受過較大起轟炸過的地面上，以企圖炸死那些跑去滅火或救助傷亡者的僥倖生還者。

今天的報紙上沒有刊載越南戰場上的照片。可是有一張唐納・麥克林（Donald MaCullin）於一九六八年在滫（Hue）一地所拍攝的照片，大可以和今早的報導聯想在一起。（請參閱麥克林的《破壞之事》〔*The Destruction Business*, London, 1972〕。）照片拍攝的內容是一個懷裏抱著小孩蹲著的老人，這張黑白照片中的兩個人都受傷流了許多血。

大約自去年起，某些發行量大的報紙已經開始刊載戰爭的照片了，早先這些相片可能因為太殘忍而被查禁。或許有人會辯稱：這些人開始認為大部分報紙的讀者現在已經都領悟到了戰爭的可怕，而且想要知道真相。相反地，我們也可以說：這些人相信報紙的讀者們或許看多了殘忍的畫面都已經習以為常，所以現在只好以更煽情的畫面來爭取讀者。

第一種論點或許太理想化，而第二個則顯然是太諷刺。報紙上現在都刊載戰爭的照片，然而除了極少的情況下，這種相片所造成的視覺效果並不如從前我們想像的那樣。像《週日時報》（*Sunday Times*），一邊繼續刊載關於越南或北愛爾蘭的駭人照片，一邊卻支持造成這種暴力的政策。這就是我們為何要問：這樣的照片究竟有何作用？

許多人或許會說，這樣的相片強烈地提醒我們：在抽象的政治理論底下，傷亡人口的統計數字或新聞快報的背後藏有不可忽視的事實，一場經歷過的現實。他們也可以繼續說，這樣的相片像是印在一道黑幕上，對於我們想忘記或拒絕去面對的事實，這道黑幕即會被自動拉開或關上，使我們逃避不想見的東西。他們認為麥克林的攝影像是一雙我們無法闔上的眼睛，但是，這雙眼睛使我們看見了什麼呢？

這雙眼睛敲醒了我們。用來形容這雙眼睛最確切的形容詞是「引人注目」。我們無以遁形。(我知道有些人會對這些相片視而不見,但這些人不在我們的討論之中。)在我們看這些相片時,他們所受的痛苦氾濫於我們心中。我們不是感到絕望,就是氣憤填膺。絕望是承擔了他人的苦痛,並無濟於事。氣憤則必須要起而行動。我們試著從相片中抽離出來,回到我們自己的生活中。而當我們這樣做時,對比是如此的強烈,以致於要恢復繼續我們自己的生活和對照之前我們所見到的悲慘景象,感受是非常詭異的。

麥克林最典型的照片風格是對突如其來的悲痛的時刻——例如恐怖、受傷、死亡、哀嚎等的記錄。這些時刻其實和實際上的時間是絕對不連續的。前線上的時間與我們所經歷的其他時間不同之處在於,我們知道這些時刻可能發生而且預期它們的來臨。從相機抽離痛苦的時刻與經歷痛苦時刻跳脫出來,在隔離的程度上一樣強烈。「扳機」這個字,當它用於手槍或攝影機時,反映出一種超出機械層次之外的含意。

當我們從拍照的時刻中抽出身來,回到我們自己的生活時,我們並沒有察覺到這一點;我們以為這種間隙性是我們自己造成的。其實,對拍照那個時刻的所有反應注定是不適當的。那些親身經歷處於照片景象中的人,那些握著垂死者的手或為傷者止血的人,對「那個時刻」的看法,和我們所見的不同,而且他們的反應也和我們截然不同。任何人不可能無動於衷地看待「那個時刻」,看完這種相片之後也不會變得更堅強。麥克林的「注視」是件危險又活潑的事,他在一張相片下方諷刺地寫著:「使用攝影機和牙刷對我來說沒有什麼不同。那只是工具罷了。」

戰爭照片可能包含的矛盾，現在已經變得十分明顯。人們通常認為，這種照片的目的是要喚醒我們的關切。最極端的例子——如同麥克林大部分的作品——照出悲痛的時刻，以便能喚起最大的關切。這樣的時刻，不論有沒有被拍攝下來，和其他所有時刻都是不連續的。它們獨立地存在。可是，那些被震懾的讀者可能會逐漸地把這種不連續感受當成道德感的不安。**而一旦這種傾向發生，讀者的震驚感受也會區隔開來：**意識到他自己本身道德上的不足對他所造成的震撼力，可能不下於在戰爭中所犯的罪行，或者他會將這種不安像一件平常事般甩開，或者他會採取一種救贖行為——其中最單純的例子就是捐款給OXFAM或聯合國兒童基金會（UNICEF）。

在這兩種可能性之下，造成那種悲痛時刻的戰爭實際上都會被泛政治化。相片變成了普遍情境的一項證據。它指控所有的人，同時也沒指控任何人。

面對被拍攝下來的悲痛時刻，如同可以隱藏著一種範圍更廣、更緊急的事實。通常，我們看得到的戰爭都是直接或間接以「我們」之名開打的戰爭。我們所看到的東西讓我們害怕。我們的下一步應該說是面對我們本身缺乏的政治自由。在現存的政治制度下，人們並沒有法定的機會，可以有效地影響那些以我們的名義所發起的戰爭行徑。了解這一點並且接著採取行動，才是唯一回應相片中的景象的有效方法。然而，被拍攝下來的時刻所包含的雙重暴力和這種了解卻背道而馳。這也就是那些相片可以被刊出來而不受懲罰的原因。

<div style="text-align: right;">（一九七二年）</div>

保羅・史川德

人們有一種普遍的觀念，認為一個人若是對視覺有興趣，那他的興趣就必會或多或少地局限於**處理**視覺的技巧上。因此，視覺被簡化區分為幾個特殊興趣的領域，例如：繪畫、攝影、寫真和夢等等。被人們所遺忘的──正如實證主義文化中所有的基本問題一樣──是「可見」本身所包涵的意義和不可思議的部分。

我之所以提這些是因為我想要描述一下在我面前的這兩本書中所見到的影像。這是兩本有關保羅・史川德 (Paul Strand) 作品的回顧專集。其中收錄有他早期的攝影作品，自一九一五年起，也就是當史川德還是史提格利茲 (Alfred Stieglitz) 某種類型的追隨者時所拍攝的照片；最晚的作品則完成於一九六八年。

最早的作品內容大多是有關紐約的人與城市。其中第一張是一個

半盲女乞丐的相片。她有一隻眼睛是瞎的，另一隻眼睛則帶著戒慎的眼神。她脖子上掛有一張印著「盲人」的紙條。這樣的畫面清楚地傳達著社會的訊息，但同時它也透露出其他的意義。爾後我們可以看見在史川德出色的人像作品中，他所呈現給我們的不只是視覺上的見證，不只顯示出這些人的存在，還有他們的**生活**。從某一種標準來看，這類的生活寫照是一種對社會的批評——史川德一直堅持左派政治立場，但是從不同的角度來看，這種寫照，以視覺的方式暗示著另一種活存生命的總體，由那活存生命的總體中看，我們自己也不過是一種「景色」而已。這就是為什麼照片中白紙上的黑字「盲人」所產生的視覺效果比文字本身還強。當這樣的攝影作品擺在我們面前時，我們很難只是看看就算了。這本攝影集最前面收錄的幾張令人難忘的照片，使我們不得不去反省思考其中的意義。

下一個階段的攝影是一九二〇年代時期的作品，其中包括機器零件的照片以及各種自然物體的特寫——樹根、岩石和草。這些相片中已經明顯地表現出史川德完美的技術以及對美學的興趣。同時，我們也可以明顯看到他對東西本身的執著和尊重，然而其產生的結果却出人意表。有些人會說，這些相片照得並不成功，因為它們只保留了那些被拍攝物的細節部分：它們不可能成為獨立的影像。在這些相片中，大自然對藝術是不肯妥協的，而那些描寫機器細節的影像彷彿是一種沉默的諷刺。

至於一九三〇年代以後，我們可以從史川德所曾遊歷的國家來分類，有墨西哥、新英格蘭、法國、義大利、赫布里羣島、埃及、迦納及羅馬尼亞等。這一系列的作品使他聲名大噪，從此史川德被視為大師級的攝影家。由於這一系列紀錄式的黑白攝影作品被發行全世界，

史川德的作品無形之中延伸了我們的視野，鼓勵我們以不同的觀點去認識其他地區的人、事、物與土地。

基於對現實生活的社會關懷，史川德的攝影被稱爲是紀實攝影或新寫實主義，類似我們在戰前佛萊赫堤（Robert Flaherty）所導演的電影或是大戰剛結束後狄·西嘉（Vittorio de Sica）或羅塞里尼（Roberto Rossellini）的義大利電影中所看到的電影風格。這或許是因爲在他旅遊的攝影之中，史川德避免如詩如畫的風景照，反而試著在街上找出一個城市的面貌，或在廚房的一角發掘出某一個國家的生活方式。在一、兩張水力發電廠的照片和一些英雄式的肖像中，他加入了蘇維埃社會寫實主義式的浪漫想法。通常，他攝影的手法大多是選擇平常的主題作爲對象，然而這些平凡之至的主題却往往具有非常特殊的代表性。

史川德有一雙能攫取精華的利眼，他可以在墨西哥不知名角落的一道門檻上發現「奧祕」，也可以在一個義大利村落中圍著黑圍巾的女學童拿著草帽的手勢中找到「奇妙」。這一類的照片是如此地深入人心，就好像是一條文化或歷史的河流，讓我們融入那個主體文化的脈絡。一旦我們見過這些照片裏的影像，他們就會深深烙印在我們的心底，直到某一天我們親眼看見或親身經歷到某樁實際發生的事件時，我們將會不由自主地將照片的影像與現實的眞相互對照。不過，話說回來，史川德之所以能成爲一位獨特的攝影家，原因絕不僅於此。

他拍攝的方法更是非比尋常。我們可以說他的方法和亨利·卡迪兒—布烈松（Henri Cartier-Bresson）的方法正好相反。卡迪兒—布烈松的拍攝時刻是一下子，一瞬間，而且他好像捕捉獵物般地悄悄靠近那一瞬間。史川德的拍攝「瞬間」則比較像是一種傳記式的，一種歷史時刻的記錄，這瞬間的長度並不是以秒來衡量，而是以這一刹那和

一輩子的時間關係來計算的。史川德並不是捕捉決定的瞬間，而是企圖提升某一個重要時刻，就好像說出故事的重點一樣。

具體來說，這表示他在拍照之前，就得決定所要拍攝的主題，他並不預期偶然的發生，反而是慢條斯理地工作，有時難得拍出一張相片。他總是使用銀版相機底片，並且正式地請人當他的模特兒。他的作品因刻意安排而出色。他的人像以正面照居多。主角面對著我們；我們也面對著主角；模特兒當時就是被安排成這樣子的。事實上，在他的其他作品裏，像是風景、靜物或建築照中，也存在著類似的正面構圖。他的攝影機是不旋轉的，他先選擇要拍攝的鏡頭的位置。

在他的鏡頭底下，所拍攝之處不一定是事件發生的所在地，而是與一連串故事相關的地方。因此，不必穿鑿附會，他將鏡頭裏的主角變成講故事的人。於是河流可以述說它自己的故事。那塊有馬在上頭吃草的原野也敘述著它自己的身世。女人告訴我們她的婚姻生活。在不同的情況下，史川德自己不但是攝影師，也將他的攝影機擺在適當的位置上扮演一個傾聽者。

這種攝影的處理方法是新寫實主義式的。攝影的技巧是刻意的、正面的、正式的，將每一個表層皆徹底地掃瞄過的，但是結果如何呢？

他最好的作品都異常艱澀難懂——並非過度負荷或曖昧難解，而是在每一平方英寸裏都塞滿在數量上超乎尋常的內容。就拿居住在新英格蘭地區梵蒙鎮（Vormont）的巴內特先生這張有名的肖像來說吧。他的外套、上衣、臉上蓄著的短鬍鬚，以及他身後的木造房屋等等環繞他身旁的氣氛，在這張照片裏都變成了他生命的素描，他在畫面上專注的表情，也就是藉著這張皺眉頭的相片正在注視著我們。

一個墨西哥女人倚牆坐著。頭上及肩上圍著一條披肩，膝蓋上放

9　史川德，《巴內特先生》（*Portrait of Mr. Bennett*），ⓒ Paul Strand, Courtesy of Mrs. Paul Strand

有一只破舊的編織籃，她的裙子是又縫又補過的，身後的牆搖搖欲墜。整張照片上唯一清新的地方是她的臉。再一次地，我們眼睛所注視到的，是她日常生活受創的一面；再一次地，這相片是她的生命的畫面。乍看之下，這圖像是很嚴肅的寫實，但正如她的軀體磨損了衣服，籃內的重量磨損了籃子，路過行人磨損牆面，當我們繼續看這照片時，她所代表的女人形體（亦即她自身的存在）也開始穿透表面上的物質形象。

　　一個年輕的羅馬尼亞農夫和他妻子靠在一道木柵上。在他們上方和後方，極目所及是一片田野，在田野的上方有一間建築毫不起眼的現代小房屋，屋旁有一棵辨不太出樹形的樹。在這裏注滿每一平方英寸的不是平面上的實質感，而是一種帶有斯拉夫風味的距離感，一種平原或山丘不斷地延伸的感覺。再一次，我們無法把這種感覺和這兩

10 史川德,《羅馬尼亞農人》(*Rumanian Peasants*), © Paul Strand, Courtesy of
Mrs. Paul Strand

個在場的人物分開來；這種感覺就藏在他的帽角上，在他伸展開來的
手臂上，悄悄地蘊含在她背心上的花兒裏，也蘊藏在她那頭髮的造型
上；這種感覺就呈現在他們寬寬的臉和嘴巴上。這整張照片所顯示的
——空間感——正是他們生活表相的一部分。

固然是由於史川德的攝影技巧造就出這些傑出的攝影作品，這與他的選擇能力、他對旅遊之地的認知、他的洞察力、他抓時間的準確度及他使用攝影機的方法有關；但他也大有可能擁有這些天分而仍舊拍不出像這樣的相片來。他真正成功的高明之處是在於無論是他所拍攝的人像或風景照（其風景照只是剛好看不見人物的人像照片的延伸），他那種讓照片說故事的能力：亦即那種能讓他所拍攝的對象很自然地表現出：**我正是如你們所見的樣子。**

這遠比看起來複雜得多了。be 動詞的現在式所指的只有現在；然而，當它前面有第一人稱時，這 be 動詞就涵蓋了那段與代名詞無法分開的過去式。「我是」（I am）包括所有那些造就成今日的我所發生的事件。這不只是當下事實的一種陳述：這已是一種解釋，一種辯白，一種要求──這已經算是自傳了。史川德的攝影作品顯示：他的模特兒們委託他去「看穿」他們生命中的故事。而也就正因為這樣，所以雖然這些肖像照都是正式的拍攝且擺好姿勢，然而攝影者和照片本身卻不需要其他的偽裝及掩飾。

由於攝影能保存一件事或一個人的外貌，攝影術一直都和歷史的概念相關連。撇開美學不談，攝影的概念就是要抓住「歷史性」的一刻。但是作為一個攝影師，史川德與歷史保有一種獨特的關係。他的相片作品傳達了一種獨特的「持久」感。他給「我是」以充分的時間，以便讓這兩個字喚起過去，並且期望未來。而曝光的一刹那並沒有扭曲或篡改「我是」當時的那一刻：相反地，使我們有一種奇妙的印象，認為被拍攝的刹那就**是**整個人生。

（一九七二年）

攝影術的使用

給蘇珊・宋塔

我想要寫下有關我對蘇珊・宋塔 (Susan Sontag) 所著的《論攝影》(On Photography) 這本書的一些感想。文中我所引用的文字皆摘錄自她書中，雖然有些想法有時是我自己的，不過都是源自該書的讀後心得。

一八三九年，弗克斯・托柏特 (Fox Talbot) 發明了攝影機。這項發明原本是為上流階級社會所設計的玩意兒，不料之後僅僅三十餘年，攝影術被廣泛運用於警察建檔、戰爭報導、軍事偵測、色情文學、百科全書的製作、家庭相簿、明信片、人類學紀錄 (通常伴隨有種族屠殺，如美國史上的印第安人一樣)、情感教化、調查探索 (我們將之誤稱為「傻瓜相機」)：攝影也被用來製作美學效果、新聞報導及正式的人像。而不久之後，一八八八年，第一只便宜的大眾化相機上市了。攝影的

用途以驚人的速度擴展，照相術在工業化的資本主義社會裏被大量運用。改變世界歷史的馬克思（Karl Marx）也於照相機發明的那一年成年了。

然而，一直要等到二十世紀及兩次大戰期間，攝影才成爲指涉外表最主要、最「自然」的方法。就是在那個時代，照片取代了世界，成了直接的證據。那時，攝影被視爲是最公正透明的、最能引導我們直接進入現實的工具：那時也相當於偉大的攝影師史川德與伊凡斯（Walker Evans）等人爲時代作見證最活躍的時期。在資本主義國家裏，那是攝影最自由的時期：它從純藝術的範疇中被釋放出來，成爲可以做最民主式運用的大眾媒介。

可惜爲期不久。這項具有「眞實性」的新媒介，被人們刻意地使用當作一種宣傳的工具。德國的納粹黨就是最早有系統性地使用攝影作爲宣傳的羣體之一。

在所有組成和加深現代感的事物中，照片也許是最神秘的。照片事實上是捕捉來的經驗，而相機則是我們有意識地用來捕捉瞬間的最佳利器。

最早期的攝影提供了一種新的技術；它是一種工具。今天，攝影術不只是提供我們新的選擇，它的使用和「閱讀」變成了司空見慣的事，變成了不需要反省檢查的現代生活知覺的一部分。這種轉變要歸功於多方面的發展。諸如新興電影工業，輕巧相機的發明——以致於照相不再是隆重的儀式，而成了一種「反射動作」。另一方面由於報導攝影（photojournalism）的出現，使得文字隨著圖片而走，而非圖隨文走。廣告的崛起也成爲一股決定性的經濟力量。

透過攝影，這個世界變成了一連串互不相干、獨立存在的分子；而歷史，包括過去和現在，則變成一連串奇聞軼事和社會新聞。照相機分解了現實，使它成為可以掌握的、曖昧不確定的東西，它提出了一種否定內在關連性的、不連續的觀點來看世界，但却賦予每一刻神祕的特質。

一九三六年，第一本大眾傳播的雜誌於美國發行。關於《生活》(Life)雜誌的發行至少揭示兩個未來的趨勢，這些預言在戰後電視時代來臨時徹底地實現了。一是新的圖片雜誌的資金並不倚賴銷售量，靠的是廣告的收益。雜誌中有三分之一的圖片都是作為廣告之用的。第二個預言藏在雜誌的名稱裏。雜誌名稱是曖昧的。它可以表示裏面的相片都是生活的相片，但它意味的不只是這一點：亦即，這些照片本身**就是**生活。這本雜誌第一期的第一張相片就是以這種曖昧的手法來宣傳的。相片上是個剛出生的嬰兒，下面的標題是：「生命開始了……」(Life begins...)。

在照相機發明之前,哪種東西有相片的功用？普通的答案是版畫、素描或油畫。然而比較有啓示性的答案很可能是：記憶。因爲照片所具體呈現的，以前只能在我們內心思考反映。

普魯斯特(Marcel Proust)有點誤解地說，與其說相片是記憶的工具，不如說是記憶的發明物或替代物。

攝影和其他視覺影像不同之處在於,相片不是對主題的一種描寫、模仿或詮釋，而是它所留下的痕跡。任何一種油畫或素描，不管它是如何地寫實，都無法像照片一樣**屬於**它的主題。

一張相片不只是一種影像（就如同油畫是一種影像一樣），也是對真實生活的一種詮釋；它同時也是一種痕跡，就像將現實景象用型板印刷出來，像腳印或是人死後所翻製的面型（death mask）。

　　人類對視覺的認知感受，遠比電影底片的運作過程更複雜、更有選擇性。由於相機的鏡頭和眼睛一樣，都能快速地在事情發生時將影像記錄下來——那是因為二者對光皆有敏感度。然而，相機所做的，而這也是眼睛本身所永遠做不到的，就是將事件的外觀給**固定**（fix）下來。相機將一件事自一連串的事件中給擷取出來並保存住它，雖然無法永久保存，但只要底片存在的一天，就可以存在。這種保存的特性並不在於被攝物體處於靜止不動的狀態；未剪接編輯的電影底片基本上也以這種方式保存。照相機拯救了不保存起來就會被磨滅的外貌，將它們不變地保留下來。事實上在相機發明之前，除了人類的心靈所具有的記憶能力之外，沒有任何東西有這種能耐。

　　我的意思並不是說記憶像是電影一樣。因為這種直接比喻未免太平凡。若是去比較電影與記憶，我們對記憶一無所知。我們只知道攝影的過程是如何的奇妙，而且史無前例。

　　然而，相片本身並無法像記憶那樣可以保存意義。它們只提供具有可信度和嚴肅性的外觀，卻去掉意義的成分。意義是經過理解之後的結果。「而這樣的運作必須發生在特定的時間裏，而且必須放在那段時間裏來解釋。我們才能理解那些敘述。」換句話說，照片無法自說自話，照片只能保存瞬間的外貌。現在由於我們已經習慣了，所以不會對這樣的保存方式感到意外。如果將底片曝光的時間和版畫的壽命比

較一下，且假設版畫只有十年的壽命：現存的照片與版畫平均比例大約是二百億比一。這或許可以提醒我們一件事實，那就是「分裂的強度」：相機把事件的外貌和功能意義強行分開來。

我們將攝影分為兩種不同的用途。有的相片是屬於個人私生活的經歷，有的則是使用於公眾用途。私生活照片——諸如母親的肖像、女兒的照片、和自己同伴的合照等等——**是需要放在一種和拍照時的人物背景相關連的情況下**被欣賞、解讀的。(相機所攝取的影像有時會讓人產生不可置信的感覺：「那真的是老爸嗎?」)然而，這張相片的意義仍浸淫在拍照當時的情境中。相機一直是被用來當作活化記憶的工具，照片則被當成是生命所遺留下來的紀念品。

當代公眾照片通常被用來呈現一樁事件，捕捉一系列的影像，却和我們讀者無關，和事件的原來意義也不相干。這種相片只提供訊息，但却是一種與生活經驗隔離的訊息。若說公眾式相片引導我們走入某

11　《父與子》(*Father and Son*)，© Richard Appignanesi

種記憶，這也只能說是一種陌生人的記憶。這其中的感覺表現在「怪異感」上。它記錄的是一瞬間的影像，就彷彿是有一個陌生人在這一瞬間大喊著：「看！」

至於這個陌生人是誰？也許有人會說是攝影師。然而，若我們考慮到拍攝影像的整個使用系統，「攝影師」這個答案顯然是不夠充分的。我們也不能回答，是那些使用相片的人。就因為這些相片本身並不包含任何意義，也正因為它們像是駐紮於一個完全陌生的人記憶中的影像，所以它們才可以被運用於任何場合。

從杜米埃（Honoré Daumier）有名的漫畫——納答兒坐在他的氣球上，或許可以給我們一點答案的線索。畫中納答兒正優遊於巴黎的天空，忽然有一陣風吹掉了他的帽子，而我們的主角正忙著以他的相

12 《贖罪戰爭裏的敍利亞俘虜》（*Syrian Prisoners of the Yom Kippur War*），
 © Simonpietri, John Hillelson Agency Ltd.

機拍攝底下的城市與人物。

相機是否已取代了上帝的眼睛？宗教的式微和攝影的興起同時發生，資本主義文化是否已開啓望遠鏡將上帝置入攝影術中？這種轉變並不如起初看起來那麼令人訝異。

擁有記憶的能力使人們不禁要問：是否正如他們對某些事件牢記不忘一樣，有其他眼睛可以記錄下一些極可能看不見的事？這樣的「眼睛」指的是他們的祖先、靈魂、天上的神或他們唯一的眞主。超自然之眼所注視的事物和人世間的道德規範、正義公理有牢不可分的關係。要逃避人爲的律令是有可能的，但想要逃過那注視我們且幾乎無所不在的至上眞理，却是不可能的。

選擇去記憶或遺忘牽涉到某種救贖的心理行爲。被記住的事物是從虛無中救回來的。那些被遺忘的事物則已經被拋棄了。若所有的事情都被無時無刻不在的超自然之眼所注視，則記憶和遺忘之間的分別就成了一種價値判斷，一種公道自在人心的選擇，而感謝也就因此而變得接近於「被記住」，譴責則變成類似「被忘記」。這種提煉於人類長久以來痛苦的時間經驗，幾乎在全世界每一種文化或宗教裏都存在過，以各式各樣的形式存在，尤其是在基督教文化中最爲明顯。

最初，十九世紀資本主義世界世俗化的過程裏，把上帝的審判給省略掉，而以「進步」爲由改採歷史的審判。民主和科學變成了這種審判的代理人。有一小段時期，攝影，正如之前我們所提到的，被認爲是這些代理人的助手。攝影之所以擁有代表「眞實」這個美名，自然要歸功於這一段歷史時刻。

在二十世紀的後半葉，歷史的審判已被所有人遺忘，除了那些無權勢的平民和被剝削者之外。在這個工業化的時代，已開發國家由於

對過去的恐懼和對未來的盲目，喪失了可信仰的正義原則轉而成為投機主義者。這種投機心態使得所有的事物——舉凡大自然、歷史、苦痛、其他種族、天災、運動、性及政治——都蔚為奇觀，就像電影裏的場面。相機變成工具之一，攝影這個動作變得如此習以為常，以致於一份設定好了的想像力就可完成所有轉變的工作。

　　目前我們對情況的感受大多藉用相機的使用來表達。照相機的無所不在強力地提示我們：時間是由一連串有趣的、值得拍攝的事件所組成。隨之而來的是，我們可以輕易地相信：任何事情，只要一發生，無論它的本質特性為何，都應該任其有始有終，因此照片才能產生。

表演的場面造就出一種我們所期望的「永恆現在式」，換句話說，記憶不再是不可或缺和讓人期待的。隨著記憶的走失，意義的連續性和判斷對我們來說也同時走失了。照相機為我們卸下了記憶的負擔。它像上帝一樣監督著我們，同時也被我們所監督。可是，從來沒有這麼諷刺的上帝，為了想遺忘而以相機來記錄。

　　蘇珊・宋塔在歷史上找到了這個上帝的足跡，那就是資本主義壟斷。

　　資本主義的社會需要一種建立在影像上的文化。它必須提供大量的娛樂，以便能刺激消費，並麻醉階級、種族和性別所造成的傷害。而且它必須蒐集無限量的訊息，以便能更得心應手地開發天然資源，提升生產力，維持秩序，作戰，提供就業機會給官僚們。照相機的雙重能力——將現實主觀

化及客觀化，理想地滿足了並加強這兩種需求。相機以先進
工業化社會運作的兩種主要方式來界定現實：當作一種演出
（爲大衆）以及當作一種監督的工具（爲統治者）。影像的製
造同時也提供了一種管理的意識形態。社會變化已由影像的
變化所取代。

根據宋塔對目前攝影的使用理論，引導我們去思考這樣一個問題：
「攝影是否能有其他不同的功能？是否有另外一種攝影？」我們不能天
眞地回答這個問題。因爲在目前還不太可能有其他的專業攝影（如果
我們想到攝影師這項職業）。社會體系可以容納任何一種照片。但是，
若我們想繼續和資本主義社會的文化對抗奮鬥的話，我們應該開始去
思考未來另外一種攝影應該是如何進行，而這種未來的發展也正是我
們目前所期盼的。

相片時常被當作用來製作海報、報紙與手册……等激進的武器。
我並不想貶低這類煽動性出版品的價值。然而，我們必須去檢討對目
前習以爲常地使用公衆照片的方式，當然不只是砲火連天地四處瞄準
去批評各種不同的目標，更要改變它們的運作方法。但怎麼去進行呢？

首先，我們必須回到我之前所討論的有關照片公、私兩種不同的
用途上。有關攝影的私人用途方面，當被拍攝的那一刹那，當時的景
象就被保存記錄下來，與主題人物有一種繼續的連貫意義。（舉例說明，
若你在牆上掛一張彼得的照片，你就不太可能忘記彼得對你所代表的
意義。）相對的，被公開使用的照片是從當時的環境中抽離出來，變成
一種死的東西，而也正因爲它是死的，所以可以自由地被使用。

有史以來最著名的一次攝影展，「人類一家」（The Family of Man）

（由史泰堅〔Edward Steichen〕於一九五五年所籌畫），有來自世界各地的攝影照片，湊合起來有如一本全世界的家庭相簿。史泰堅的第六感是絕對正確的：私人的相片可以當作公開展示的典範。可惜他走捷徑的結果使得整個展覽（倒不是每張相片都是）顯得多愁善感且自得意滿，因為他將現實生活裏階級分明的世界當作一個大家庭來看待。事實上，大多數的人像作品都是關於痛苦的經驗，而這些痛苦大多是人為造成的。

蘇珊・宋塔寫道：

> 當人們第一次接觸到各種極度悲慘的攝影作品時，所得到的是一種領悟，一種典型的現代領悟：負面的呈現。就我而言，我是一九四五年七月在聖塔莫尼卡（Santa Monica）一家新書店中偶然看見這類型的作品，是貝爾根—貝爾森（Bergen-Belsen）和達浩（Dachau）的照片。在我的視覺經驗裏——不論在攝影作品中或現實生活中——從未見過像這些相片那樣尖銳、深刻而令人震驚的東西。雖然當時我才十二歲，但這的確是我生命中的一個轉捩點，而我是經過了幾年之後才真正了解到那些照片所代表的意義。

相片是往事的遺物，是已發生過的事情所留下的痕跡。如果活著的人將往事扛在身上，如果過去變成那些為自己開創歷史的人的一部分，那麼所有的相片將需要一種活的背景環境，它們將會繼續存在於時間中，而不僅是被捕捉下來的一瞬間。攝影有可能是用來傳達人類社會及政治的記憶。這樣的記憶可將過去的任何影像——即使再怎麼悲慘，再怎麼有罪惡感——包含在其自身的連續性。如此或許可以超

越攝影的公、私兩種用途，而「人類一家」也就可能會存在了。

雖然我們活在像這樣的今日世界，攝影可能用來傳達人類記憶，替其他任何的攝影用途指明了必須的發展方向。另類攝影的任務就是將攝影融入社會與政治的記憶，而非將攝影當作鼓勵記憶退化的替代品。這項任務將會決定所拍的相片的類型以及相片的使用方式。這當然沒有公式，也沒有規則可循。看清了資本主義如何利用攝影，我們至少可以定出幾個另類攝影的原則。

首先，對攝影家來說，這表示她或他不應該再自認為是全世界的報導者，而應該清楚知道自己只是介入被拍攝的事件中的記錄者。這種分別是非常重要的。

其次是這些照片之所以看起來這麼富悲劇性，這麼非比尋常，是因為當我們看著它時,我們相信這些照片不是為了迎合將領們的想法，

13 《找尋失去的親人》(*Searching for Loved Ones*)，ⓒ Dmitri Baltermans

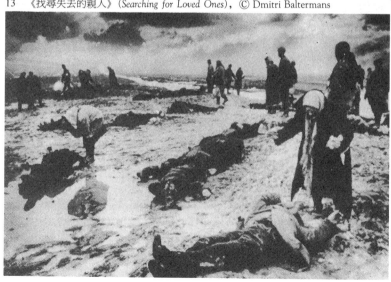

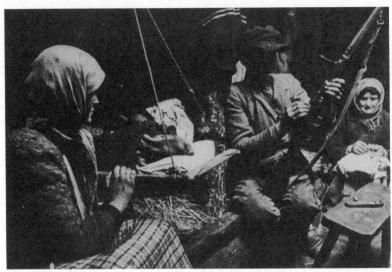

14　《游擊隊》(*A Byelorussian Partisan*)，© Mikhail Trakhman

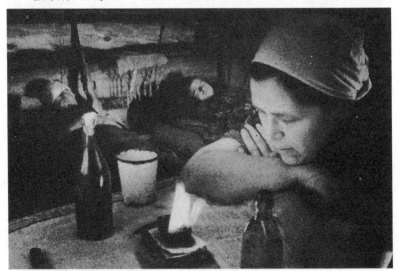

15　《戰地醫院》(*Field Hospital*)，© Mikhail Trakhman

不是為了要鼓勵人民的士氣，也不是要用來塑造英雄形象或震撼世界報壇：它們是為了那些正在受苦的人們而拍攝的。相片的主題事物在具有這種真實性和完整原貌之後，即成了那些哀悼者眼中紀念那兩億死於戰爭的蘇俄人的紀念碑。(見《蘇俄戰爭照片，一九四一～四五年》〔*Russian War Photographs 1941-45, London 1978*〕，由泰勒〔A. J. P. Taylor〕撰文。) 這場全民戰爭所呈現的殘忍恐怖使得戰地攝影記者 (甚至檢察官) 都自然而然地採取了這樣一種戒慎的態度。然而，在比較不極端的情況下，攝影記者也可以採相同的態度來工作。

現存的另類攝影的照片，帶著我們再度回到過去景象和回復記憶的能力。目的是要為相片建立一種背景的關連性，且是引用文字或其他相片去建立它，將它建立在一種進行式影像所構成的環境中。怎麼著手呢？在正常情況下，照片是以一種非常直線的方式被使用——我們用相片來闡明一個論點或說明一種想法，而論點與想法的走向是：

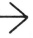

相片也時常被重複使用，在這種情況下，相片只是重複文字所表達的東西。而記憶却絕不是單線進行的。記憶以放射狀來運作，也就是說大量相關的資訊全部都導向同一個事情的中心。如圖示：

若我們想要將相片置入生活經驗、社會經驗、社會記憶的脈絡裏，我們就必須遵循記憶的法則。我們必須指出印刷的攝影的定位，以便

能獲得令人驚訝的確實結論，不論是過去或現在的結論。

以下是布烈希特（Bertolt Brecht）描寫關於表演方法的一首詩，我們或許可以應用來討論上面的情形。**即刻**(instant) 這個字，我們可以用來比喻照片；而**表演**(acting) 這個字，我們可以當作照片中所記錄的事物之時空脈絡的再創造：

> 所以你所應做的是讓這即刻
>
> 站出來，不用在過程中隱藏這即刻的源頭。
>
> 賦予你的表演
>
> 那種前後有序的前進感，
>
> 那種
>
> 堅持完成你已扛上肩膀的工作的態度。如此一來
>
> 你就可呈現出事情的連繫性以及
>
> 你的工作流程，讓觀衆
>
> 以客觀不同的層次來體會這個「現在」，因爲它
>
> 從過去來而
>
> 融入未來中，它身邊圍繞著很多其他的
>
> 「現在」。它不只正坐在
>
> 你這個戲院中，同時也
>
> 坐在世界裏。

有一些偉大的攝影作品本身的確達到這種境界。但若能爲照片創造一個適當的時空脈絡，則任何一張相片都可成爲這樣一種「現在」。通常相片愈出色，能夠爲它創造的時空脈絡就更完整。

這樣一種時空脈絡取代了真實時光中的照片——不是它原來的時

16　羅欽可（Alexander Rodchenko），《野花》（*Wild Flowers*）

間，因為那根本就無法辦到——而是在一種敍述的時間中。若這敍述的時間被社會記憶和社會行為所佔用，則它就變成歷史的時間。這種被建構出來的、被敍述的時間，必須要尊重人們冀望它能夠激發出它所要激發的記憶運作過程。

要喚醒記憶中的某件事，不只有一種方法。並不像是一條線的終點。有許多種方法或聯想物可以匯集到記憶點上，打開回憶。運用文字、比較方法和符號均可替一張冲印出來的相片創造背景情境，也就是說，各種方法和記號可以幫助我們觸及回憶。在照片的四周，我們必須建立一套放射性的系統，以便我們能同時以個人的、政治的、經濟的、戲劇化、日常化和歷史的觀點來欣賞攝影。

（一九七八年）

［浮光略影］

原始藝術與專業藝術

藝術史上常用的「原始」（primitive）這個字，在以往有三個不同的指涉：第一是指在拉斐爾（Raphael)之前，介於中古世紀和現代文藝復興兩時期中間的藝術；第二是用來標示從殖民地（像是非洲、加勒比海、南太平洋）帶回帝國首都的戰利品和「珍玩」；最後指的是貶低由出生於工人階層(無產階級、農人、小中產階級）的男女藝術家所創作出來的藝術。事實上，這些人並沒有因為搖身變為「職業的」藝術家而擺脫了他們原有的社會階級。而根據我的觀察，以上的三種用法無疑都是歐洲統治階層自信心高張的上一個世紀所遺留下來的思想，為的是要延續歐洲主要（非宗教性）民間藝術傳統的優越性——換句話說，是為同一批「文明的」的統治階級所定義的。

大部分的職業藝術家從年輕時

就開始他們的訓練。而上述第三類的原始藝術家則大多數是在中年，甚至到晚年才開始從事繪畫或雕刻的工作。他們的作品通常來自豐富的個人體驗，也是累積了豐富人生經驗的深度與強度所造成的結果。但是在藝術的層次方面，他們的作品却被視為是純樸的，亦即不成熟的。而我們所必須探討的，也就是其中這種意味深長的「矛盾」，這種矛盾是否真的存在，它又具有什麼樣的意義呢？我想若是只討論原始藝術家的奉獻、他的耐心以及他那份可算是一種技術的工夫，並不能充分地回答這個問題。

原始的藝術被視為不專業化。但是專業藝術家和工匠兩者之間的區別也是直到十七世紀才漸漸明朗化。（在某些區域，特別是在東歐，這種區別要遲至十九世紀才出現。）專業（profession）和手工藝（craft）之間的區別最初也是難以分辨，然而其中的差異却是極為重要的。一般來說，只要來自不同階級的人都採用同樣的標準來判斷他的作品，工匠就可以存活。而當工匠的作品需要移出他自己的階級而交由統治階級來評價時──這個階級的評判標準是不同的──就是專業藝術家現身的時候了。

專業藝術家和統治或渴望統治的階層之間的關係是複雜且多樣化的，而且也不應該被簡化。但是，他的訓練──正是有這項訓練，他才成為專業──傳統的訓練教了他一套慣用的藝術技巧，亦即，幫助他在技巧上變得熟練，教導他有關構圖、素描、透視法、明暗法、人體解剖學、畫中的姿態與象徵性的手法等等。而這些慣用手法是如此密切地和他本身所效勞的階層的經驗與社會態度相一致──以致於這些慣用法並不被視為是慣用法，而被視為是記錄並保存永恆真理的唯一途徑。然而，在其他社會階層眼裏，這種畫作的傳統離他們本身的

經驗是如此遙遠，以致於他們只把它當成一種社會習慣法、統治階層的裝飾品而已：這就是為何在歷史上的革命反抗時期，畫作和雕刻時常被摧毀的原因。

十九世紀期間，某些藝術家由於他們個人社會政治的宏觀，試著要擴大延伸繪畫的專業傳統，企圖運用創作來表達其他階級的生活經驗（譬如畫家米勒〔Jean François Millet〕、庫爾貝〔Gustave Courbet〕、梵谷〔Vincent van Gogh〕）。他們個人的掙扎、他們的失敗過程，和他們所遭遇到的阻力，一再地證明他們所從事的是件多麼艱鉅的工作。或許一個平凡的例子可以讓我們大概了解這當中的困難度。讓我們看一下曼徹斯特藝廊（Manchester Art Gallery）所展出的布朗（Madox Brown）著名的作品《勞動》（Work）。畫中所描寫的是一羣身旁有行人及旁觀者，而正在人行道上工作的土木工。這幅畫花了布朗十年的時間才完成，而在某種程度上，是一幅非常逼真的作品。可是，對我來說它看起來像是一幅宗教畫——類似十字架之升起或門徒的呼喚？（我們可以在其中尋找基督的形象。）或許有人可以辯稱：畫家對他主題的處理態度是模稜兩可的。我倒是覺得：經由光線處理的角度看，畫家一切苦心經營的視覺技巧令他不能不用一種神話或象徵式的方法去描寫勞工的主題。

由那些試著要擴大延伸繪畫經驗領域的人所造成的危機，一直持續到二十世紀——因此在十九世紀末時，印象派畫家也加入這個陣營。可惜後來他們原先的主張完全被推翻了。雖然藝術的傳統完全被摧毀了，但是除了「無意識」（the Unconscious）的學說之外，大部分歐洲藝術家所使用的經驗都出奇地留在原地踏步。因此，這個時期大部分嚴肅的藝術作品只處理兩種主題；如不是各種孤立狀況的體驗，就是

繪畫本身的狹隘經驗。而由後者所產生的是「為作畫而作畫」，就是後來的抽象藝術。

摧毀傳統後所可以得來的自由之所以未被使用的原因之一，可能是和畫家所受的訓練方式有關。在學院與繪畫學校裏，畢竟他們是第一次接觸他們將打倒的傳統。這是因為那時並沒有其他專業的團體可以教授這另類（其他角度）知識的緣故。而直到今天，這種情形仍然沒有多大的改善。

最近，資本主義的企業基於相信自己成功的大好形勢，已開始接納抽象的藝術。而這種接納的過程是很容易的。美學圖像的力量變成了經濟勢力的象徵。在這個過程當中，幾乎所有的生活經驗都已經在影像中消失了。如此一來，極端的抽象藝術的表現，好似收場的結語，印證了我們最初對專業藝術的質疑：在現實中專業藝術其實是一種具有選擇性且僅含狹隘經驗的藝術，但是卻一直被認為是世界性通用的。

像這種對傳統藝術的整體觀察（這種概觀當然只是局部的，在其他場合就會有其他議題可討論）可以幫助我們釐清有關原始藝術的問題。

第一批原始藝術家出現於十九世紀的後半葉。他們的出現是由於專業藝術家開始捫心自問傳統藝術的慣例的目的為何。法國有名的展覽落選沙龍（Salon des Refusés）於一八六三年舉行。這個展覽當然不是原始藝術家出現的原因。促成他們出現的是由於基礎教育(還有紙、筆、墨)的普及、大眾新聞的傳播，由鐵路造成的新地理分佈與流動性，以及更明顯的階級意識的刺激等等。同時，那些**波希米亞式**(bohemian)的專業藝術家的典範或許也是一種影響的因素。那些波希米亞人選擇一種否定正常階級分類的生活方式，而他的自由不拘的生活

形態——即使不是他的作品——也暗示著一種訊息，即藝術可來自任何階層。

第一批原始藝術家中包括盧梭（Douanier Rousseau, 1844-1910）和休瓦勒（Facteur Cheval, 1836-1924）。這些人的作品在出名之後，却被人冠以他們原本的工作性質來稱呼這些藝術家——例如海關員羅梭、郵差休瓦勒等。很明顯地，他們的藝術被當作是一種標新立異的風潮，就如「週日畫家」這個名詞一樣。他們被當作文化「運動」來看待，並非因為他們的階級出身，而是因為他們拒絕，或者不知道所有的藝術的表達都必須歷經一番階級的轉化。就這一點而言，他們與「業餘者」（amateurs）有別——因為業餘畫家大部分（並非全部）都來自有教養的階級；而業餘藝術家在定義上比較不嚴格地追隨專業者的例子。

原始藝術家則大多是白手起家；他們並未承襲慣例。因此，冠以「原始」這個專有名詞起初看起來頗為恰當。由於他不使用傳統的繪畫法則——因此他是違反常例的；由於他沒有學習過傳統延續發展的繪畫技巧——所以他是笨拙的；又因為當他自己找出辦法去解決繪畫上的問題時，他就將這辦法反覆使用好些次——所以他是天真的。但同時，我們會問：為什麼他拒絕傳統？他在遠離傳統中成長只是一部分的原因。在他身處的社會環境中，要開始作畫或雕刻所須付出的努力是如此之大，以致於這份努力本來可能包括參觀美術館。可是，他却從來不去參觀，至少在開始時是如此。為什麼呢？因為他已經知道，那種驅使他去從事藝術的親身經驗在傳統中無法立足。既然他從未參觀過美術館，他如何知道會有這樣的結果呢？他之所以知道，是因為他所企圖要表達的經驗在他身處的社會中，是當權者所要排除的一種

經驗，而且畫家自己也從他本身無法抗拒的動力裏了解到：藝術也是一種權力。原始藝術家的意志力來自他們對自身經驗的信心，以及對他們所認識的社會所抱的一種深度的懷疑。就如祖母畫家摩西(Grand-ma Moses)這麼一位可親的素人藝術家也是這樣走過來的。

　　我希望我已經清楚地解釋爲何原始藝術的「笨拙」正是這種藝術苗壯的先決條件。因爲它所嘗試表達的永遠無法以現成的繪畫技巧來表達。因爲，根據文化階級系統，它所要表達的從來未曾有意被表達出來。

（一九七六年）

米勒與農民

米勒逝世於一八七五年。這位畫家死後一直到今天，他所遺留下的許多作品，特別是《晚禱》（The Angelus, 1859）、《播種者》（The Sower）及《拾穗》（The Gleaners），都變成了聞名世界且無人不知曉的名畫。我懷疑今日法國的農家還有人沒有經由印在版畫、卡片、裝飾品或是盤子上的圖片看過這些畫，或至今還有不認識這三幅畫的人。事實上《播種者》這幅畫不但成爲美國一家銀行的商標，在北京和古巴這些共產國家裏還象徵著革命。

可惜米勒雖然廣受一般大眾喜愛，他在藝術界的評價却不高。最初他的作品的確深受秀拉（Georges Seurat）、畢沙羅（Camille Pissarro）、塞尚（Paul Cézanne）、梵谷這些畫家的喜愛。然而現代的評論家却說米勒是受他自己盛名之累。事實上，米勒的繪畫影響之深、之遠，以及

所引起的爭議不僅於此，還事關整個文化傳統。

　　米勒於一八六二年創作了《冬天裏的烏鴉》（*Winter with Crows*），畫面上只有一片天空，一個隱約可見的軀體，和一大片無人的荒土平原，平原上有人們留下的一副木犁及一根耙。這是一幅十分質樸的畫。幾乎不能算是風景畫，而只能算是描寫十一月份景致的速寫畫。畫面上我們可以看到水平延伸的平原主宰了一切，平原上則是不斷努力地向下耕種的人，從畫上得知這種努力是十分累人的。

　　米勒的畫作流傳很廣是因為這些作品與眾不同：在歐洲沒有其他畫家曾經將農民當成他們創作的主題中心。而米勒終其一生就是努力想將這個新的創作主題納入古老的繪畫傳統裏，所使用的語言就是油畫，而要表達的話題就是將農民當成一個獨立的「主題」。

　　或許有人想以布勒哲爾（Breughel）及庫爾貝兩位畫家為例來作反駁。但是在布勒哲爾的作品裏，由農民所形成羣眾也就是人類的一大部分：他的主題是整體人類，而農民只是這個羣體的一部分；沒有人是被孤立的個體，所有的人在最後審判之前一律平等；而社會階級的問題是次要的。

　　庫爾貝或許受到米勒的影響而於一八五〇年畫了《採石工》（*The Stonebreakers*）這幅畫（米勒第一幅參加沙龍展的「成名作」是《簸穀者》〔*The Winnower*〕，於一八四八年展出）。但是本質上，庫爾貝的想像是訴諸美感的，畫中的農民是感官經驗的來源而不是他繪畫的主題。出身農民的畫家庫爾貝，他最大的成就是將一種新的實質性加入繪畫，這種實質性是由異於都市裏的中產階級生活習慣的感官經驗所產生的。他畫的魚是漁夫捕獲的魚，他畫的狗是獵人所選的狗，他畫的樹木和積雪是熟悉的鄉間小路情景，他畫的葬禮是經常性的鄉村集會。

庫爾貝繪畫上最弱的一環就是人物「眼睛」的處理。他的許多肖像畫裏，畫中人物的眼睛（異於眼皮跟眼窩）幾乎是一成不變的。由於他並沒有描繪出眼神或內在的感情，這也正說明了為什麼農民不可能是他繪畫的「主題」。

米勒的繪畫主題包括：收割、修剪羊毛、砍柴、採收馬鈴薯、挖掘、牧羊、施肥及修剪樹木。這些工作大部分是季節性的，所以他們的工作體驗包含經歷某種特定的氣候。《晚禱》畫中那對夫婦身後的天空是典型早秋平靜無風的天空。夜晚在外看顧羊羣的牧羊人，他們羊毛上的白霜大概像月光。因為米勒照例要面對都市和生活優渥的賞畫人，他選擇描繪的是強調農民生活困頓的片段——通常是精疲力竭的景象。工作性質及工作季節決定景象的描繪方式。例如男人拿著鋤頭彎腰工作，挺直背空洞地注視著天空。乾草工人筋疲力盡地平躺在陰涼處。葡萄園裏的男人擠坐在周圍長滿綠葉的焦乾地上。

米勒有強烈的企圖心想畫前人沒有畫過的經驗，以致有時對他自己也是一大挑戰。一個女人在先生挖掘的洞裏撒下馬鈴薯的種子（馬鈴薯灑在半空中!），這樣的景象或許可以拍成影片却幾乎不能入畫。有時他有令人印象深刻的原創表現。就有一幅畫描繪的是牛羣和牧牛人消失在黑夜的景象，暮色消失的景象就像浸濕的麵包吸收咖啡一般。有一幅描繪泥土和灌木叢的畫，在月光下隱約可見的只是一大片毛毯似的塊狀物。

> 沉睡的宇宙穹蒼
>
> 滿天星辰
>
> 猶如長扁蝨的巨耳

壓在腳掌上——

這樣的情景即使是范‧德‧尼爾（Aert Van der Neer）也沒有畫過，他畫的夜景跟白天無異。（而米勒對描繪黑夜及黯淡光線的喜好是非常值得探討的。）

到底是什麼促使米勒選擇這樣一個新的繪畫主題呢？若只認爲他選擇農民爲主題是因爲他出身自諾曼第的農家，而且年輕時曾在農地上工作過，這樣的理由是不夠充分的。這樣的推論跟假定米勒作品中「聖經式」的莊嚴是受其宗教信仰影響同樣是不正確的。因爲，其實米勒是個無神論者。

一八四七年，米勒三十三歲，畫了一張名爲《歸途》（*Return from the Fields*）的畫，畫中三位女神——看起來有點像是福拉哥納爾（Jean Honoré Fragonard）的筆調——正在乾草推車上玩耍。這是適合掛在臥房或私人書房的輕鬆田園景致。而一年之後，他在粗獷的《簸穀者》畫面上描繪出在穀倉暗處的緊張身影，灰塵從他的籃子裏揚起，像極了飛灑的白銅粉，象徵著他費盡全身力氣來打穀。兩年之後，米勒在他的作品《播種者》裏，畫中人走下坡時，跨大步撒種的身影象徵著求生計，側面的身影和面無表情讓人想起死神的身影。米勒在一八四七年以後畫風上的轉變是受到一八四八年革命的影響。

由於他對歷史抱持的看法非常地被動且悲觀，因此不會讓自己有太強的政治理念。但是一八四八至一八五一年這期間的變化，燃起他和許多人壓抑已久的希望，對民主政治產生訴求。這裏指的並不是議會政治的訴求，而是希望普遍實施的人權主張。而伴隨著這種現代訴

求而起的藝術形式，就是寫實主義。因為當時人們相信寫實主義可以表現出隱藏的社會狀況，而且人人都可以理解寫實主義所要表達的事物。

一八四七年以後，米勒將自己剩餘的二十七年時光，用來致力於揭露法國農民的生活狀況。法國有三分之二的人口務農。一七八九年的法國大革命解除了農民身上的封建枷鎖，但是到了十九世紀中葉，他們變成資金「自由流通」制度下的犧牲者。法國農民每年必須支付抵押及貸款的利息等於當時世界最富有的英國外債的總額。當時大多數到沙龍展看畫的大眾對鄉間的貧窮一無所知。而米勒的既定目的之一就是「要讓這些過著滿足、悠閒生活的人於心不安」。

他所選擇的主題也包含了懷舊成分，這可以從兩方面來說；正如同許多離鄉背井的人，米勒懷念自己兒時的村莊。二十年來他一直從事的一幅畫，畫的就是通往他出生小村落的一條道路，這幅畫直到他去世前兩年才完成。畫中的風景十分青翠茂密，陰影和光線十分鮮明，這風景就像是他穿過的舊衣服，就像在《遠親》(The Hameua Cousin) 裏描繪的景致一樣。有一幅粉彩畫，畫中在房舍前方有口井，成羣的雞鵝和一位婦人，我第一次看這幅畫時印象深刻。雖然這是一幅寫實的畫，但是對我而言這就像是每個童話故事一開始的「場景」，一座住著老婆婆的農舍。儘管我知道自己從沒看過這幅畫，但是總覺得這幅畫非常地眼熟，畫中傳達的這種「似曾相識的記憶」是教人無法解釋的。後來，我在赫伯特 (Robert L. Herbert) 一九七六年展覽的目錄裏發現，這情景就是米勒出生地房舍前方的景象，米勒有意或不自覺地將井的大小擴大了三分之二，來符合童年記憶中所看到的景象。

儘管如此，米勒的懷舊並不只是局限在個人方面。懷舊也影響到

17　米勒，《歌奇之井》（*The Well at Gruchy*），粉彩畫，法柏美術館
（Musée Fabre），蒙培里埃

他的歷史觀。他對各方宣稱的「進步」抱持懷疑的態度，並且認為進
步是人類尊嚴一個潛在的威脅。與莫里斯（William Morris）或是其他
浪漫的中古學家不同的是，他並沒有美化村莊的形象。他對農民的了
解大都是他們的生活，特別是農夫，以簡化到與野獸無異。儘管他概
觀性的觀點是如何的保守與負面，我覺得他感受到兩件同時代其他人
沒有預見到的事：一是城市和其郊區的貧窮；一是工業化所產生的市
場，犧牲了農民的利益，有一天會令人喪失所有的歷史感。這就是為
什麼米勒認為農民代表人類，為什麼他認為自己的作品具有歷史的使
命。

　　看了米勒作品的反應跟米勒本人的情感是一樣複雜的。他立刻被
人貼上社會革命分子的標籤。左派反應熱烈，中間派及右派的反應則
是震驚害怕。後者能夠說出他們對畫中農民的害怕，但是卻不敢對還

在土地上工作的真正農民，或是對五百萬沒有土地、正朝著都市流浪的農民說出他們的感覺：**他們看起來像殺人兇手，一副愚蠢的模樣，是野獸不是人，他們是墮落退化的**。說完這些，他們指責米勒憑空捏造出這樣的人物。

十九世紀末期，資本主義經濟和社會秩序較穩定時，米勒的畫產生了其他的意義。他的作品被教堂和商人複製流傳到了鄉間。即使藝術有瑕疵而且表達的是冷酷的事實，但是當一個社會階層第一次看到自己成了永久藝術筆下描繪的主題，是既驕傲又高興的。這種描繪賦予他們的生活一種歷史迴響。而以往因自卑而產生的自大，變成了一種自我的肯定。

同時美洲上了年紀的百萬富翁爭相買下米勒的原作，他們還是相信生活中最美好的事物就是簡單和自由。

我們要如何來判斷新主題加進古老藝術這件事？這裏必須要強調的是，米勒非常清楚了解他所傳承的傳統，他從素描慢慢開始，經常畫相同的主題。米勒選定農民為創作主題以後，窮其一生的努力要賦予農民尊嚴及永恆，還給農民一個公道。而這也意味著要將農民這主題加進吉奧喬尼（Giorgione）、米開蘭基羅（Michelangelo）、十七世紀荷蘭畫派、普桑（Nicolas Poussin）、夏丹（J. B. S. Chardin）一貫的傳統。

依照年代來看米勒的作品，幾乎可以看到農民慢慢從陰影裏走出來。陰影是傳統上保留給風俗畫的角落——下層社會的生活景象（酒館、僕役聚集處）是寬廣明亮大道上的旅客行進間偶然瞥見的，這些旅客觀看的眼光是寬容的甚或羨慕的。《簸穀者》仍然是風俗畫的角落景象，不過已經放大了。《播種者》則是個農民的幽靈形體，是未完成

的奇怪畫作，大步前跨要求一席之地。直到大約一八五六年，米勒創作了其他的風俗畫——諸如樹蔭下的牧羊女、攪拌奶油的婦人、店舖裏的桶匠。但是早在一八五三年，《上工去》（*Going to Work*）畫中那對離家到田野上工的夫婦——是取材於馬薩其奧（Masaccio）的《亞當與夏娃》（*Adam and Eve*）——已經移到最前方成爲繪畫的重心。而且從此以後，所有米勒描繪人物的主要作品裏，人物都是創作重心。他一點也不是把這些人物描繪成行進間驚鴻一瞥的邊緣景物，而是竭盡所能地使這些人物成爲作品重心，使其不朽。然而，所有這樣的作品在不同的程度上都失敗了。

失敗的原因是人物與周圍環境之間沒有建立整體感。人物的不朽與突出超越了畫作，結果是造成相反效果，剪影式的人物看起來既僵硬又誇張，停滯的時間持續太久了。然而，相同的人物在素描或是蝕刻畫裏却栩栩如生，融入作畫的周遭環境。舉例來說，《上工去》的蝕刻畫可以跟林布蘭（Rembrandt van Ryn）最好的蝕刻畫相提並論。

究竟是什麼阻止米勒達成他的目的？有兩個現成的答案。第一，十九世紀大部分的素描作品都比完成的作品要好。這是令人懷疑的藝術史通則。或者是，米勒不是天生的畫家！

我認爲米勒之所以失敗的原因是，傳統的油畫語言不能表達米勒心中的主題。這可以用意識形態的角度來解釋。農民透過行動所表達出對**土地**的關心是跟秀麗的風景格格不入的。歐洲大部分（並非所有）的風景畫都是畫給城裏來的訪客（後來稱作觀光客）看的，換句話說，風景是**訪客的**觀察，看到的景色是**訪客的**獎賞。範例之一就是方位桌上列出可見地標物的畫。想像一下，要是工作中的農民突然出現在訪客的視野裏，這種社會／人類的矛盾是顯而易見的。

形式的歷史演變也表現出同樣的排斥性。人物和風景的結合有各式各樣的肖像處理方式。遠方的人物像是深淺不同的顏色。將風景當成背景的肖像畫。神話人物如女神等等，和自然交織成「配合時間音樂的舞蹈」。戲劇性人物藉著自然來反應顯示其熱情。訪客或是孤單的旁觀者眺望風景，成了觀賞者自己的知己。但是卻沒有方式可用來表達在土地**上**而非土地**前**工作的農民他們沉默、粗糙、勤勉的形體。另創一種形式無異就是破壞傳統描繪秀麗風景的表現語言。

其實，米勒去世後幾年，這正是梵谷嘗試要作的事。米勒是他選定的精神及藝術導師。他畫了十幾幅從米勒版畫仔細臨摹下來的畫，在這些畫作裏，梵谷藉著手勢以及他自己筆觸的力量來統一工作中的人物和其周遭的環境。這樣的力量是藉著對主題強烈的移情作用而釋放出來的。

結果是將繪畫轉變成一種個人的想像力，表現個人風格的特徵。目擊者比證詞更重要。這替未來的表現主義及後來的抽象表現主義開了方便之門，最終，破除了繪畫是客觀描述語言的想法。如此一來，可以將米勒的失敗和挫折看成是轉捩點。普遍民主的訴求不是油畫所許可的。接下來的意義危機迫使大多數的畫變成自傳色彩濃厚的畫。

但是為什麼素描和版畫作品就可以？素描記錄的是視覺經驗。油畫由於範圍特別大的色調、組織及顏色，企圖重現看到的事物。兩者的差別相當大。油畫的藝術表現就是將所看到事物的各個面向以旁觀者的經驗觀點來組合，並且強調這樣的一個觀點就是「能見度」。版畫作品可利用的資源有限，相對地企圖比較小；只強調視覺經驗的單一面向，也因此適用於不同的需求。

米勒晚年粉彩畫的創作日增，他對能見度有限的黯淡光線情有獨

鍾，酷愛夜景，說明了他可能出於直覺，試著要與依照權貴「旁觀者的觀點」佈局的繪畫要求相抗衡。這種創作方式或許可能基於他對農民的憐憫，但是歐洲繪畫傳統不接受農民這樣的創作主題不正預示了今日存在於第一世界與第三世界之間的絕對衝突？如果事實真是如此，米勒一生的創作正好說明了，除非我們對現有的社會和文化階級的價值觀經過徹底的改變，否則這種衝突是無法解決的。

（一九七六年）

席克‧阿梅特與森林

我們所要討論的這一幅畫，尺寸相當大——高138公分×寬177公分，是上個世紀末在伊斯坦堡完成的。這幅畫的創作者席克‧阿梅特‧帕沙（Seker Ahmet Pasa, 1841-1907）曾經在巴黎待過一段時間，受到庫爾貝及巴比松畫派（Barbizon school）很大的影響。當席克返回土耳其之後，將歐洲的視覺觀點帶進土耳其的藝術，是影響頗大的兩位主要畫家之一。而這幅畫名為《森林裏的伐木工人》（*Woodcutter in the Forest*）。

當我第一眼看到這幅畫時，就對這幅畫深感興趣而且久久不能忘懷。這並不全然是因為這是一位我不認識的畫家的作品，而是因為這幅畫本身的緣故。爾後我數次返回貝席科塔（Besiktas）的美術館觀看這幅作品，慢慢我才開始更進一步了解到自己對這幅畫情有獨鍾的原

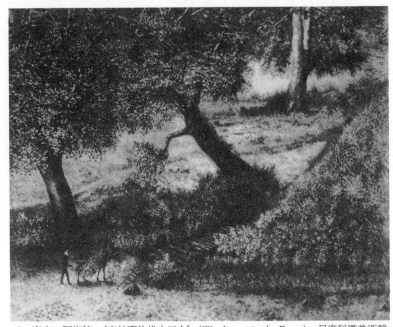

18　席克・阿梅特，《森林裏的伐木工人》（*Woodcutter in the Forest*），貝席科塔美術館

因。不過，我要到後來才漸漸地了解自己對這幅畫不能忘懷的原因。

　　這幅畫的顏色、筆觸及色調很容易讓人想起盧梭、庫爾貝及迪亞茲（Diaz de la Peña）的畫。一眼就可以看出這是一幅像是歐洲前印象派時期的風景畫，是描繪森林的一幅畫。但是畫裏的重心阻止你這樣想，畫家構圖的安排很具獨特性。這幅畫並不符合透視的原理，畫中伐木工人和他的騾子以及右上方遙遠的森林一角之間的關係非常奇怪而微妙。你看到遠遠的一角，但是同時座落遠處的第三棵樹（也許是山毛櫸）看起來又似乎比畫中任何景物都要接近觀賞者。換句話說，這個角落同時給人既遙遠又鄰近的感覺。

　　這是有原因的。我並不是要製造神祕感。山櫸木樹幹（應該是一

百至一百五十碼遠）的尺寸和畫中人物的大小成比例。山櫸木的樹葉
跟最近的幾棵樹樹葉都大小一致。照在山櫸木樹幹的光線讓人產生錯
覺以爲樹幹往前移，而其他兩棵較暗的樹幹都給人往後靠的感覺。最
重要的是——因爲通常每一幅讓人信以爲眞的畫作都有其自成一格的
空間概念——這幅畫中有一條對角線，從橋這邊長著向後傾斜的草叢
的一端延伸到森林另一端。這條線的這一端和第三度空間是「重疊一
致」的，但是却停在畫作的平面上。這造成了模稜的空間效果。花點
時間畫個草圖，你就可以看到山櫸木有點退向遠處。

　　以學術觀點而言，這每一點都是個錯誤。而且，不管是對受過學
術訓練與否的賞畫人而言，這都與其他畫作的邏輯語言互相牴觸。藝
術作品中出現這樣的矛盾(不協調)，通常是不會教人留下深刻印象的
——只會教人覺得這幅畫失眞。而且不經心的矛盾更會給人這樣的感
覺。雖然從席克・阿梅特其他的作品看不出他曾有特別的認知，並不
表示他對在巴黎努力學得的視覺語言有所質疑。

　　所以我有兩個問題要回答。第一，爲什麼這幅畫看起來這麼眞實，
或者**是什麼**讓這幅畫如此具有眞實感？第二個問題是：席克・阿梅特
是怎麼畫出他所想要的效果？

　　如果介於森林一端和遠處空地之間的山櫸木在畫中看起來比其他
任何事物要近，那麼你正從遠處一角看**進**森林去，而且從這個角度伐
木工人和他的騾子是最遠的。但是我們在森林裏也看到他正要裝運木
材，他在巨木旁邊顯得十分矮小。爲什麼這樣一種雙重視覺的影像會
有如此**明確的說服力**？

　　它很明顯是來自於**經驗**，這和去過森林的經驗一樣。森林吸引人
和令人害怕的地方就是，你看到自己**在**森林裏，就像在鯨魚肚子裏的

約拿 (Jonah) 一樣。儘管森林有其範圍，但是你的四周都是封閉的。現在這種經驗，這種任何熟悉森林的人都有過的經驗，要你憑藉自己的雙重視覺影像才能感受到。你朝著森林前進，而且同時，你好像從外面看到自己被森林吞噬。這幅畫具有特別的說服力就是因為畫作忠實地傳達了伐木工人的森林體驗。

我寫到米勒時，提到米勒描繪農夫時遭遇的最大困難，不是農夫站在土地前工作而是在土地上工作。這是因為米勒承襲的風景畫語言是用來表達旅人所看到的風景。地平線就是這個難題的縮影。旅人／觀者都是朝地平線看：但是彎腰在土地上工作的農夫要不是看不到地平線，就是完全籠罩在天空的地平線裏。歐洲的風景畫所用的語言是沒有辦法表達這樣的經驗。

同一年過了不久，在倫敦舉辦了來自中國胡縣一群農夫的畫作展覽，展覽之中有將近八十幅描繪農夫在戶外工作的畫作，其中只有十六幅看得到天空或是地平線。雖然這些畫都是出自農夫之手（受到某些指導），但都比傳統的中國風景畫要來得更真實，提供了另一種**可用來比較的透視畫法**，這種畫法至少可以表達一些在土地上工作的農夫們真實的體驗。有些畫作不成功，只畫出了類似從直昇機上空中鳥瞰的景象。有些則很成功，例如白天水 (Pai Tien-hsueh，音譯) 的膠彩畫忠實地傳達了一些照顧羊羣的經驗，羊羣是家畜動物裏最不馴服的，牠們到處閒晃，時時刻刻需要看管。

這也是為什麼我對席克・阿梅特的畫感興趣的原因。我在心中早已準備好要接受這幅令人驚奇的畫。

他是怎麼畫出他自己想要的效果？在某個層次上，這個問題是無法解答的，我們永遠不會知道答案。但是可以猜想一下，他是怎樣利

用想像力來協調兩種截然不同的視覺觀點。尚未受到歐洲繪畫影響以前，土耳其的繪畫傳統是書本插畫和手抄本上的袖珍畫。其中許多是用波斯文記載，傳統的繪畫語言是符號以及有裝飾的意義：圖畫的空間是形而上的而非具體的。光線不是穿越空間的光束，而是有散發傳播的含意。

對席克‧阿梅特而言，從一個語言轉換到另一個語言的決定，應該比我們當初想像的要困難得多。因為這並不只是觀察他在羅浮宮所看到的畫而已，牽涉到的是對世界、人類及歷史全面性的看法。他所要改變的不是技巧而是本體。空間透視跟時間關係密切。普桑、洛漢（Claude Lorraine）、羅伊斯達爾（Salomon van Ruysdael）、霍伯瑪（Meindert Hobbema）等人的畫完全表現出歐洲風景畫透視觀點的系統，這個繪畫的系統是在維科（Giambattista Vico）撰寫現代歷史後一、二十年間發展出來的。畫中漸行漸遠然後消失在地平線上的道路也是非線狀時間的道路。

如此一來，圖畫所表現的空間和說故事的方法之間是很類似的。盧卡奇在《小說理論》（*Theory of the Novel*）一書中指出，小說的出現是因為人們渴望知道地平線背後的未知事物而誕生的：這是一種虛無的藝術形式。伴隨這種虛無飄渺感覺而來的是開放式的選擇（大多數的小說主要談的是抉擇），例如人類從未經歷過的選擇。早期說故事方式比較是兩度空間的，但並不因此而失真。而取代選擇的是迫切的需要。每一事件一發生就不可避免。唯一的選擇就是**如何處理現有的事物，或如何與之妥協**。我們可以說這是刻不容緩的，但是既然所有用這個方式敍述的事件都是緊急的，「刻不容緩」這個詞就改變了意義。事件的發生就像阿拉丁神燈裏的精靈，同樣是無法反駁、無法預料及

想像得到的。

席克‧阿梅特在講述伐木工人的故事時，自己就像是伐木工人般正對著森林。即便是庫爾貝在作畫時或是屠格涅夫（Ivan Turgenev）在寫作時（我之所以聯想起這兩位是因爲他們是同時代的人，而且都喜歡森林）也不可能用這種方式來創作。他們都會替森林「定位」，讓森林跟外在的世界有所關連。換句話說，他們會把森林當作是重要事物發生的一個「場景」：垂死的野鹿或者是幻想著愛情的獵人。

反之，席克‧阿梅特却將森林本身當成事件發生的主體，森林的存在是如此的迫切，以致他無法與之保持距離——就像他在巴黎學習到的那種處理方法。依我之見，這就是促使兩個傳統分歧的原因：這幅森林畫作是在這種分歧下的產物。

但是在解開了這幅畫的謎題之後，爲什麼我還是繼續想著這幅畫呢？數個月之後，我回到歐洲，才開始明瞭原因。當時的我正在讀海德格（Martin Heidegger）《思想論集》（*Discourse on Thinking*）中的〈鄉間道上有關思考的對話〉（Conversation on a country path about thinking），在這篇文章裏提到：

老師：……是什麼導致地平線像現在這樣，一點也接觸不到。

科學家：你這番話是什麼意思？

老師：我們説我們看進去地平線，因此視野是開闊的，但視野的開闊與我們看的動作無關。

學者：同樣地，我們並沒有將視野所能看到的物體景象放進這種開闊裏……

科學家：……而是物體從這開闊裏顯現到我們眼前……

科學家：那麼思想就會是在接近的距離。

學者：那是對我們偶然發現的思想本體的一個大膽定義。

科學家：我只是將我們說過的集合起來，對我自己並不代表任何意義。

老師：但是你想到了某件事。

科學家：或者實際上是，你在等待某件事物却不知道等待的是什麼。

這段引言是摘錄自一九四四至四五年間，海德格五十幾歲時，這位哲學家尋找更具隱喻性質、更帶有本土色彩的方式來表達基本哲學問題，這些問題他早在《存在與時間》（Being and Time, 1927）一書中提出過。思想的意義就像「接近的距離」，對這個問題很重要。（對海德格生平著作不清楚的讀者，我建議他們看方達納現代大師叢書系列〔Fontana Modern Masters series〕裏史代納〔George Steiner〕所寫的精彩平裝小書。）

要是海德格知道這幅土耳其作品的存在，我想他一定會想在書中寫到這幅畫。海德格的父親是個木匠，他出生於黑森林地區。他不斷地用森林來作現實的象徵。哲學的要務就是要找到伐木工人穿越森林的路徑。這條路也許會引導人們來到可讓光線通過和視野開闊的空地，這是生命中最令人驚訝的事，也是存在的必要條件。「空地是可讓現有的以及缺乏的所有事物存在的地方。」

海德格一定會強調席克‧阿梅特沒有接受過歐洲思維教育這件事。

他自己哲學思考的起點是後蘇格拉底歐洲思想，從柏拉圖（Plato）到康德（Immanuel Kant）只解答了比較容易的幾個問題，而沒有回答生存所要面對的基本問題。不同文化生長下的藝術家也許會覺得這個問題仍然有待解答。

席克·阿梅特的作品跟「接近的距離」有關。我想不起有其他的畫作能如此清楚明確地表達這一點。（塞尚後來的畫作很接近海德格的觀點，但並不是那麼明確，這也是為什麼海德格的追隨者梅洛—龐蒂〔Maurice Merleau-Ponty〕對他會有如此深刻的了解。）在「接近的距離」裏是**互動的**，思想接近遠處的事物，而遠處的事物也接近思想。

對海德格而言，「目前」「現在」不是可以測量的時間單位，而是存在的結果，存在事物積極表現自我的結果。他嘗試著要用語言來表達這一點，於是他把「現在」這個詞當成動詞來用。諾瓦里斯（Novalis）嘗試性地先作了這樣的預想，他曾寫道：「知覺就是一種注意。」

伐木工人和他的騾子正往前走，但是畫作却將他們畫成幾乎是靜止不動的。他們似乎一動也不動，畫作上正在移動的是森林。令人驚訝的是，我們可以感覺到森林在動，却不能一開始就明白這一點。現在的森林是朝著跟伐木工人相反的方向移動，也就是說，朝我們以及左邊移動。「現在的意思是：朝人類接近，接觸人類，擴展到人類身上恆久不變的事物。」海德格對現代思想所做的貢獻，好壞的評價在這裏並不重要，重要的是跟這幅畫作對照之下，他的話語變得貼切而清楚。這些話讓人了解這幅畫，也讓人了解這幅畫之所以會令人印象深刻的原因。

一位十九世紀曾在巴黎學畫的土耳其畫家與被認為是二十世紀歐洲最重要的德國哲學家教授，兩人之間這樣的巧合說明了：在現階段

的世界歷史，有些眞理只能在文化及新紀元的夾縫裏被「發現」，或是套用一句海德格的話，「顯現」。

<div align="right">（一九七九年）</div>

勞瑞和北部的工業區

　　勞瑞 (L. S. Lowry) 於一八八七年在曼徹斯特的郊區出生。他是個迷糊小孩，從來沒有通過任何考試，他之所以會去上美術學校是因爲除了這個沒有人相信他還能作什麼。三十歲左右，他開始畫周遭的工業景象：開始創作今天我們一眼就可以認出來的「勞瑞風格」的畫。他繼續創作了二十年，並沒有成名。然後倫敦一位畫商在偶然的機會裏在一位農夫家裏看到勞瑞的一些作品，他開始詢問有關勞瑞的一些事。倫敦的展覽就這樣排定了，當時是一九三八年，勞瑞的名聲開始慢慢地在全國傳佈開來。起初對他的作品最爲讚賞的是其他藝術家，漸漸地一般大眾也開始欣賞他的作品。自一九四五年起，他開始獲頒正式的榮譽頭銜——榮譽學位，皇家學院院士，索福特市 (City of Salford) 的自由勳章。這些榮耀對他沒有絲

毫的影響。他仍然居住在曼徹斯特的近郊，仍是謙虛、與眾不同、滑稽、離羣索居。

你知道，我從來就沒能接受我還活著這個事實，所有的事都讓我感到害怕驚惶，從我最年輕的歲月開始就是這樣。你知道生命對我而言，太沉重了。＊

一九六四年，哈雷管弦樂團 (Hallé Orchestra) 爲了慶祝勞瑞七十五歲大壽，舉行了一場特別的演奏會，包括摩爾（Henry Moore）、巴斯摩（Victor Pasmore）及希勤茲（Ivon Hitchens）在內的幾位藝術家都參加了這一項榮譽展覽；而且克拉克爵士 (Sir Kenneth Clark) 還特別撰寫了一篇評論文章。在文章裏，克拉克將勞瑞比喻成詩人華滋華斯(William Wordsworth)作品裏的「撿拾水蛭的人」(Leech Gatherer)：

我們的水蛭撿拾者繼續檢視他住在煙霧瀰漫地區的黑色小人物，並且賦予它們具有人類特質的可愛意義……所有這些來來去去的黑色人羣就跟在工業小鎮廣場前經過我們眼前川流不息的眞實人羣一樣，沒有姓名，是獨立個體，漫無目的和率直。(克拉克，《向勞瑞致敬》〔A tribute to L. S. Lowry, Monks Hall Museum, Eccles, 1964〕)

一九六六年，馬林（Edwin Mullins）替泰德畫廊（Tate Gallery）舉行的勞瑞回顧展展覽目錄撰寫序言時指出，勞瑞最感興趣的是「生

＊這段引言出自梅文·勒菲（Mervyn Levy）的《勞瑞傳記》(L. S. Lowry) 一書 (London: Studio Vista, 1961)。勒菲將勞瑞的性格描述得非常傳神，但是他對畫作的詮釋却了無新意。

活戰爭」。

> 這是一場由長得不起眼、頭腦簡單的侏儒們所打的戰爭，
> 他們在工作了一天之後，從工廠蜂擁而出，或者聚集在街上
> 看人打架，在火車站月台踱著，在二次大戰勝利紀念日狂歡，
> 觀看船賽或是足球賽，推著嬰兒車帶著笨狗沿著散步大道散
> 步。(《勞瑞畫冊》〔L. S. Lowry, Arts Council Catalogue, 1966〕)

在所有評論勞瑞作品的批評意見裏，幾乎都反映出這種對貧困階級的眷顧，這種隱藏式的關愛。這種眷顧的傾向是一種自我防衛的方法：這種防衛並不是針對藝術家本身而是針對其作品的主題。要將居住在貝里 (Bury)、洛克代爾 (Rochdale)、柏恩利 (Burnley) 或者索福特居民的街道房舍及大門，轉變成藝術展覽的創作是一件困難重重的事。曾有人拿勞瑞來跟卓別林 (Charlie Chaplin)、布勒哲爾以及關稅員畫家盧梭相提並論。曾有人分析過他畫中表現的奇怪氣氛，有時還是十分巧妙的分析。曾有人解釋過他的作畫技巧並且指出，就技巧而言，他是個十分老練的畫家。有關他言行的傳言很多，我們可以深切體認到他的確是個極富創意又具有高貴人格的人。

我也可以講講我自己聽過的故事，但是我有更重要的事情要說。最教人吃驚的是，勞瑞作品的主題幾乎一成不變是跟社會有關，但是觀看勞瑞作品時，卻從來沒有人討論過他作品的社會或者歷史意義。相反地，他的作品被看成是直達倫敦的普門火車 (Pullman train) 窗外所看到的景物，每件事物都非常不一樣。如果將他的創作主題拿來跟現實存在的事物作比較，這些主題被看成是帶有地方色彩的奇風異俗。

我不想誇大勞瑞作品的意義或是將過於沉重的歷史包袱加在其作

品上。他創作的範圍不大。他不屬於二十世紀的主流派畫家，這些畫家或多或少關心的是如何詮釋人與自然的新關係。勞瑞的藝術是自發產生的藝術，跟自覺性自我發展的藝術不同。他的藝術是靜止的、帶有地方色彩的，而且是**一再重複相同的主題**。但是他的藝術維持其內在的一貫性，勇氣可嘉，擇善固執，獨一無二；而且他的藝術創作與所受到的讚賞是具有深遠意義的。

也許我在這裏應該強調的是，雖然勞瑞不一定沒有清楚的意圖，但是在討論他作品的意義時必須撇開不談他的意圖。他說他不知道自己爲什麼創作。靈感就這樣來了。

> 通常我開始作畫時，心裏沒有特定想畫的東西；作品就這樣完成了——從無到有。當我畫好左邊的女人，我離開畫架，因爲我靈感沒了。我就是想不出來下一步要畫什麼。然後我的一個年輕女性朋友來訪，給我一些靈感。她會建議道，「你爲什麼不畫一個面對你走來的人？」我問道，「我畫同一個女人轉過身來好不好？」她回道，「好啊！這個主意不錯。」我回道，「好吧！但是我給這幅畫取個什麼題目？」她說道，「爲什麼不叫《同一位女人回過身來》（The Same Woman Coming Back）？」我真的照做了。（梅文・勒菲，《勞瑞傳記》）

即使勞瑞將這件事說得那麼簡化，也可以清楚地知道他創作時靠的是直覺，心中並沒有既定的目標。他的目標只是要完成畫作。他的作品所包含的任何深遠意義，是他自己私下若隱若現的動機與外在世界的本質一種巧然遇合的結果，他將外在世界當成自己創作的素材，而且將完成的畫作送回外在的世界。就某種程度而言，他自己也許察

覺到這種巧合：**也許是他的信仰本質，他深信自己身爲藝術家必須在某種神祕的層次上來表達相關的事物。**但這並不意味著刻意去表達他作品所蘊含的意義。

他的作品所蘊含的意義是什麼呢？我已經提示各位那是屬於社會層面上的意義。現在讓我們試著替勞瑞作品的環境背景定位。首先，這些作品是非常英國的，它們不可能是其他地方的作品，沒有其他地方有可與之比擬的工業化景色。畫中的光線非常獨特，這不是自然光而是十九世紀製造出來的光。只有英國的中部和北部的人們是生活在——套用克拉克爵士的話——這樣一個煙霧瀰漫的地區。

畫中人物以及羣眾的特性也是非常英國的。工業革命孤立了他們也讓他們離鄉背井，除了被革命分子引導和組織起來之外，他們家鄉式的意識形態是一種譏諷的堅忍。沒有其他地方的羣眾看起來同時旣是公民卻又不是。他們像是豁出去了的暴民卻又不是。他們彼此認識，認得對方，互相幫忙，彼此說笑——他們並不像有時人們描述的，是徘徊在地獄與天國之間的迷失靈魂；他們是人生旅程上一羣結伴旅行的人，他們在生活中沒有太多的選擇。

以上的說法好像是要替勞瑞的作品標示年代。有人可能會以爲這些畫跟十九世紀比較有關係，跟現在無關，現在房舍上有電視天線，汽車停在後巷裏，有替女工們作頭髮的美容師，以及執政的工黨政府。

爲了替勞瑞作品的時空背景定位，我們必須小心區別作品中不同的成分。勞瑞大部分的作品是綜合他對各種事件地點的觀察與記憶創作出來的。只有幾幅作品呈現的是特定的景象。假如人們到過工業小鎮、陶瓷廠、曼徹斯特、貝洛(Barrow-in-Furness)、利物浦，會發現有數不清的街道、天空輪廓、門前台階、公車站、廣場、教堂、民家

跟勞瑞的作品很神似，而且從沒被其他人描繪過。他的作品跟英國某些城鎮是一樣陳舊的。

如果人們仔細一點地觀察這些作品會注意到，即使是最近畫作中的人物，他們的穿著打扮最晚也只能推溯到二〇年代或三〇年代早期：也就是勞瑞最初決定以自己成長及將來要終老的地方為創作素材的年代。同樣地，沒看到什麼汽車和現代建築。勞瑞說他痛恨改變。他的作品不管是在上述的細節上，或是大體而言都暗示著一種恆久的本質。（在他的風景畫和海景畫中，綿延不斷、重複出現的山丘和海浪是另一種表達不變本質的方式。）喧鬧的人羣、到海邊散步歸來、打架、意外以及其他人的不幸，並不能改變任何事物。在某些畫作裏，這種不變的時間幾乎是永恆的抽象意義。

因此我們可以扼要地說：勞瑞的作品在許多方面跟實際的地點相符；有些細節屬於過去的年代；勞瑞所看到的景物誇大了恆久不變的感覺。這三種成分組合起來創造出一種戲劇性的過時老舊氣氛。撇開風格上的考量不談，事實上，這些作品不可能是屬於十九世紀精神的。時代進步這個觀念不管怎麼運用，都與作品無關。他們的美德是堅忍自制，他們的邏輯是一種退步的邏輯。

這些作品描繪的是，自一九一八年以來英國經濟發生的改變，作品所傳達的邏輯是即將到來的崩潰。這就是「世界工廠」（workshop of the world）裏發生的事。也就是所謂一再發生的生產危機；老舊的工廠；不合時宜一成不變的交通系統，負荷過重的電力供應；跟不上科技進步的失敗教育；缺乏效益的國家計畫；國內資金投資不足，盲目依賴來自海外殖民地及新殖民地的投資；權力從工業首府轉移到國際金融首府；兩黨政治體系下的主要協定扼殺了每一次朝政治獨立的努

力，也因此阻礙了經濟生產力。

假如人們停下來想想這些作品是在什麼樣的狀況下完成的，這個論點就不會顯得那麼牽強。勞瑞居住和創作的地區剛好是我們經濟衰退的事實最沒有掩飾的地區。他的藝術有一部分是主觀的，但是他所看到的周遭事物證實了他的觀點，也許還幫助他維持和產生他自己的主觀傾向。二○年代，蘭開郡（Lancashire）是經濟蕭條的地區。（人們容易忘記在三○年代經濟大蕭條以前，失業的人口從來沒有低過一百萬人。）人們對三○年代的情景多所著墨。但是却鮮有人提及這些蕭條情景跟勞瑞之間的關聯。歐威爾（George Orwell）的《維根碼頭之路》（*The Road to Wigan Pier*）一書的確是在描寫勞瑞畫作的內容。

> 我記得有個冬日午後，維根可怕的郊區景象。四周是堆滿礦渣的月球景象，從礦渣堆間的通道往北看，可以看到工廠煙囪冒出煙柱來。運河道上結凍的泥巴混著煤渣，上面踩滿了無數個鞋印，四周有「亮光」延伸到遠處的礦渣堆，這是老舊礦坑下陷造成的坑洞積滿一灘灘的死水。天氣非常冷，「亮光」上覆蓋著一層生赭土顏色的冰，駁船的船夫們全身裹得只露出眼睛，水閘門上滿佈冰柱。看起來好像是個草木不生的世界，除了煙霧、頁岩、冰、泥、灰燼及污水以外，一無所有。

三○年代的貧困已成爲過去，但是今日的西北地區還感受得到這種刻骨銘心的困頓。這跟史賓勒（Oswald Spengler）的理論無關：這是任何事物要更新以前必須先破壞的道理。都市計畫人員、投資人、教育家都知道這一點。我要引用一九六五年政府公佈的西北部地區研究

報告：

　　　　貧民窟、普遍性的老舊、廢墟及疏於整理，這種種加起
　　來，造成該地區大部分城鎮環境更新時的一大困難。顯而易
　　見的是，這個難題不是三兩年內就可以解決的，要問的問題
　　是，在十到十五年內是否可以完成最艱難的更新工作部分，
　　或者在進入下個世紀時，蘭開郡還在工業革命的遺害下掙扎。

　　在不同的層次上，許多投票人也知道這一點，他們總是支持工黨，
相信會有另一個可選擇的計畫。現在他們看到在三十五年之後，威爾
遜（Woodrow Wilson）跟麥克唐納（Ramsay MacDonald）扮演著同
樣的角色，而且放棄了其他選擇的可能性。

　　未來的歷史學家將引證勞瑞的作品來表達以及說明，英國資本主
義自第一次世界大戰以來工業及經濟上的衰敗。但是，當然勞瑞不只
是如這些遙遠的詞彙所描述的。他是位關心孤寂、關心某種氣質的藝
術家，有點像貝克特（Samuel Beckett）的氣質，那種沉思時間無意義
地消逝的氣質。這位藝術家發現了獨特的方式來描繪穿著廉價衣物的
貧苦大眾的特點，從地上升起的濕氣感覺，暴露在煙霧裏物體表面的
變化，以及煙霧模糊了距離感，每個人可以擁有自己一小部分的視野，
自成一個小世界。

　　勞瑞說道，「我最珍惜的三個紀錄是，我從未出國，從來沒有裝過
電話，以及從來沒有開過汽車。」他是個非常眷戀故鄉的人，可由特定
地區和時代的特點來推知他作品裏的每樣東西。

　　我曾嘗試著去定義這個畫家的特色。假設勞瑞是個更了不起的藝
術家，他的作品裏應該會有更多的個人色彩。（他的「天眞」也許是個

隱藏自我經驗的藉口。)那麼，要企圖找尋歷史性或地理性的區域特色就愈發困難了，因為人們的情感總是比環境要具有普遍性。他是個抑制自我的畫家，他本能地做出了正確的選擇，他選擇記錄歷史。

<div align="right">（一九六六年）</div>

法薩內拉與城市經驗

只有在城市的街道上生活過、嚐過貧困滋味的人，才能知道人行道上的鋪石、門口、磚塊及窗戶所代表的意義。走出車外，站在街道上，所有的現代都市都是充滿暴力及悲劇性的。媒體和警察的報告裏經常提及的暴力只是這個持續存在却不受注意的古老暴力某種程度的寫照。街道上每天不可或缺的暴力——交通就是個象徵性的表現——將在這裏生活過或正在這裏生活的人們最近的痕跡一一磨滅。

法薩內拉（Ralph Fasanella）於一九一四年在曼哈頓出生，父母是來自義大利南部的移民。他的父親來自巴里（Bari），靠販賣手推車上的冰淇淋維生。儘管只去過一次，我永遠不會忘記巴里這個人口持續外移的小鎮。

剛開始法薩內拉的畫看起來一點也不悲慘。他的作品是寫實的。

因為要感受悲劇必須暫時跳脫出現實生活——替情感解套——而這是現代都市所不能允許的。

法薩內拉的繪畫風格是寫實的。他所描繪的作品表現典型的紐約天空，既高又遠，天空的光線折射在海灣上，哈得遜河（Hudson）和伊斯特河（East River）河面上閃爍不定的光影，畫面中所有的光線不管多麼明亮都像是穿過薄霧的光線。小店店門以及其他像極了便宜褪色棉布的簡陋建築物的顏色。或者是可以感受到稠密工作人口的特定表現方式。曼哈頓島像是一艘停泊靠岸不再啓航的移民船壓縮以後形成的巨型島嶼。每一間公寓就像是船上的臥舖，每一平方公尺的街道就是甲板，摩天辦公大樓的空中剪影就是橋樑，哈林區（Harlem）和其他各區就好像是船艙。

為什麼法薩內拉的畫顯得如此逼眞，我們或許可由他的繪畫技巧來解釋。（雖然這些技巧不能解釋他獨特的成就。）以專業的標準來看，他的透視並不一致。他的透視經常隨著下一個景物而改變，並非固定靜止不動，而是移動的透視觀點。（我想起喜歡在曼哈頓閒逛的鬼魂東尼·高德溫〔Tony Godwin〕。）這種創新的不一致透視觀點決定了眼睛的高度。若不是在人行道上面對面看景物，就是從高處往下看，大概是在公寓大樓屋頂俯看的高度。這兩個角度一定是法薩內拉小時候最常用來觀察事物的角度：在屋頂上靠近洗衣處玩耍，或是在街道上的防火（太平）梯遊戲。事實上，他依照描繪的景物來選擇透視的觀點：諸如畫中的人即使在遠處都是面對我們的；而車流是由上往下看到的景象；描繪公寓的窗戶時，就像彷彿你是住在那其中似的；又譬如布魯克林橋是由下往上看，但是橋下的河流却是由上往下看。因此每一張畫呈現的不是驚鴻一瞥，不是明信片中的景物，而是傳達一種視覺

經驗，就猶如一連串記憶的混合。作品的逼真感由此而來。因此即使這些都是法薩內拉的「創作」，在這些街道生活過的人們會「認出」一個個熟悉的角落。

然而，現代都市不只是個特定的地點，早在入畫以前，都市本身也包含著一系列的影像，一個訊息範圍。「都市」像一個有機體，藉著本身的風貌、外觀及都市計畫而達到教導和制約的目的。然而沒有一個城市像紐約一樣，至少長達五十幾年來（1870-1924），戲劇性地成為數百萬名遠從遙遠村落、貧民窟或小市鎮而來的移民登陸、展開新生活的唯一據點。

換言之，城市向新移民展示了他們必須忘記以及學習的事物。紐約的生存之道沒有經人事先策畫過，但無疑是想存活在這個城市就要遵循某些生存的法則。以較深入的層面而言，法薩內拉的作品所描繪的就是這個都市的外觀所透露的一些生活法則。

他的繪畫作品中最引人注目的就是「窗戶」。彷彿這個城市透過窗戶來跟他溝通。公寓窗戶、工廠窗戶、商店櫥窗、辦公室窗戶林林總總。公寓大樓的窗戶和磚塊一樣是一再重複的，即使每扇窗戶都不一樣。有時會有人朝窗外看，但是窗戶裏的人物跟街道上的人有所不同。窗戶裏的人物只是長方形窗框裏的符號。在曼哈頓那張三聯畫裏，整個城市的高處是由一個個窗框組成的，而酷似大型窗戶的廣告看板則點綴其中。

每一扇窗都是個人或社交活動的舞臺，每個框框都有生活經驗的痕跡。整張三聯畫集結總合了這些生活經驗，這些經驗是根據明顯的累積法則，磚塊疊上磚塊，故事加上故事聚集起來的。城市像蜂巢一樣成長，和每個小蜂窩不同的是，每一扇窗戶看起來都不一樣。但是

這些表達個人記憶、希望、選擇、絕望的差異却又彼此抵銷，每一扇窗總是可以替換的。（房客去世或走了，房間又出租。）日日夜夜，年復一年持續不變的是城市的窗框。其餘的都像是日常的白報紙。這是畫家所要告訴我們的第一課。

窗戶透露了公寓大樓裏面的事物，只不過「透露」這個字用得不對，因爲有透露祕密的意思。窗戶呈現了公寓大樓的生活面相或萬象，其呈現的方式讓人以爲他們絕不是在室內。沒有東西是具有內在的，所有的事物都只有表象。這樣說來，整個城市倒像是隻被剖腸開肚的動物。

爲了強調事物的外在性表象，法薩內拉時常把部分的牆壁改畫出整個的生活空間，好像這是上層階級的另一個要素。所有這些成分(不像街道上或是車流裏的人物享有某種空間自由，即使這最終只是錯覺)被故意畫成兩度空間的符號。

典型新都市的外觀大多是由明亮耀人的鏡面玻璃、鉻、拋光金屬、聚酯所組成的外觀，這些元素在紐約屋齡超過二十多年的老舊建築物中不常見到，但是却在最近設計的景觀裏越來越多，這些光可鑑人的新外觀反射出前方事物的同時也否定了外觀背後的事物。

法薩內拉經常在人行道上寫字，名字、日期、罵人的話。有時是個單字：「吻」、「愛」。甚至這樣的字所能引發的感覺只能用符號來傳達，像商店正門上寫的字來說明這是肉舖或賣烈酒的商店，因爲城市已經用掉所有內在可用的空間。唯一認可的內在空間就是保險箱。這是畫家想說明的第二課。

當然我沒有談到法薩內拉所喜愛的曼哈頓事物，因爲我正在描述有關紐約的城市法則，而不是描述人或是他們用來抵制這些法則的機

智。雖然如此，像《家庭晚餐》（Family Supper）這樣一幅非常親密的作品，會讓我們得到相同的結論。

這是法薩內拉一家。中央是法薩內拉的母親。右邊牆上是法薩內拉畫的一張父親畫像，這位賣冰淇淋維生的人被釘在磚牆上，頭部被自己用過的冰勺夾住。背面牆上是另外一幅畫，畫的內容是母親跟姊姊和他自己站在椅子上，前方有另一個木十字架，背靠在窗框之間的磚牆上。這廚房裏的每個人物和物體都是要紀念發生在他家庭裏的事。但是這種繪畫方式——**忠於「無師自通」的畫法，表達了自身的經驗**——讓四周的外牆及高度和畫裏的每樣事物有連貫性且完全協調。油氈被畫得跟街牆一樣，碗櫃架上食物的排列跟商店櫥窗很類似，沒有燈罩的電燈泡像極了街燈，電表像消防栓，椅背像欄杆。

客觀地說，曼哈頓還有空間。但空間不但稀有而且十分珍貴。有時法薩內拉會畫出一塊看板，上面諷刺地寫著：空間出租。但是這空間不是不適合人居住，除非指的是純粹的物理名詞。是什麼擠壓掉了空間？是什麼讓家裏的廚房不過是街道外的碗櫃？

不只是馬上映入腦海的幾個答案，諸如：人口擁擠、貧窮、不安全，等等。這些現象同樣發生在鄉間，但是農舍仍然可以有藩籬、是家人的庇護所。摧毀、入侵建築物住家內部是更基本的「社會經濟生產和消費的過程」。家不是商店：相反地，商店是每天購買生活必需品的地方，生活必需品是由許多小時的工資賺來的錢支付的。城市裏的時間——工時——控制了每個家庭。沒有人可以躲開這種時間。家從不包含工作的成果、剩餘的物品或時間。家不過是居住的房舍。這是第三課。

二○年代貝克特寫了一首名叫〈城市的壓迫衝擊〉（On The Crush-

ing Impact of the Cities）的詩，這首詩是這樣結束的：

> 清晨到傍晚之間的時間
>
> 是如此的短暫
>
> 正午消失了
>
> 熟悉已久的大地上
>
> 已經矗立著一座座的水泥大山。

　　就像資金被迫要不斷的孳息，所以資本主義文化是個不斷預支未來的文化。「即將到來的」與「即將得到的」取代了「現在」。無產階級移民回不去，因為認同的問題和自己先前的身分而痛苦，渴望自己或是小孩成為美國人。他們唯一的希望就是用自己來換取未來。儘管這種孤注一擲式的賭注是移民的特點，却已經成為發展成熟的資本主義越來越典型的運作模式。

　　在紐約，人們常說時間就是金錢，這也意味著金錢就像時間。金錢完全量化以後，失去了內涵，但是可以用錢來交換內涵：錢可以買東西。時間也是一樣：現在時間也被用來交換個人所缺乏的內涵。工時換取工資，工資用來購買將可用時間「壓縮包裝」起來的商品：例如汽車的「速度」就是最好的例子，電視螢光幕上秀出的永遠是現在，上百種「省時」的家電用品，和退休養老時的「平靜生活」等等。都市法則上的第四課就是「未來的幸福」，其代價就是否定了「空間與時間」的作法。

　　曼哈頓的照片時常使這個島看起來像座紀念碑。法薩內拉的作品將曼哈頓畫成是最臨時的、像出租公寓的「替代空間」。實際上，那裏留不住任何事物。這也是為什麼法薩內拉會在一棟公寓大樓的磚牆上

寫下一個抗議訴求：「以免大家忘記」(Lest We Forget)，一如他的作品，就是要對抗挑戰都市生存的法則。

這個訴求可能會被誤認為是懷舊。但我認為這個訴求不是懷舊，而是正面抗議現代都市缺乏空間與時間，強將人們變得不帶情感且漠視歷史。事實上，只有在這種地方抗議，才能聚集足以擊敗都市抹滅人性傾向的力量。

（一九七八年）

拉突爾與人道主義

藝術家拉突爾（Georges de La Tour）在歷史上確有其人是無庸置疑的。這位畫家一五九三年出生於洛林(Lorraine)，死於一六五二年。雖然有許多作品被後世的學者研究鑑定爲是出自他的手筆，但是已經被毀掉的不知幾多。然而就某方面而言，拉突爾的個性與作品是非常具有現代性的。

話說從前，這位畫家死後，他的名字與作品被遺忘將近三個世紀之久。直到一九二〇至一九三〇年代，才有一兩位法國藝術史家對幾件作品產生興趣，並認爲是這個沒沒無聞的鄉下畫家拉突爾的作品。當時令這些歷史家感興趣的是，他們認爲拉突爾和後印象派畫家的作品有某種形式上的相似之處。一九三四年冬天，十一幅拉突爾的作品被收集起來，在巴黎的橘園美術館（Orangerie）展出，展覽名爲「眞

實的畫家」(Painters of Reality)。這些作品帶來了直接而強烈的震撼，影響頗為深遠。戰後，全世界的藝術史學家和美術館研究人員開始搜尋新的作品和相關資訊，直到一九七二年，他們才又在橘園美術館展出三十一幅拉突爾親筆繪畫和二十幅待考證的作品。

這位天才在二十世紀又重新誕生了，再重新被挖掘的畫家與原來的天才間有什麼關連呢？這個問題永遠無法完整作答，但是我對目前一些已有的假設性答案存疑。或許拉突爾並非像我們所塑造出來的那樣。

造成曲解的部分原因也許是受到近代法國歷史研究的結果影響。拉突爾是在共和時期被發現的，他的例子馬上被用來鋪陳及加強法國傳統文化的民主思想。戰後，在一次紐約的大展中，拉突爾被當作是法國的精神象徵，代表普羅大眾勝利的靈魂人物，這種說法廣為外界所接受。在當時的法國有一本書裏寫著一段典型的引言：

> 人若要引用世紀的盛名，普桑、華鐸(Antoine Watteau)、德拉克洛瓦 (Eugène Delacroix) 三個便足夠……在這些偉大的藝術家之外，還有另外一種藝術家將繪畫當作詮釋深奧思想和美麗夢想的魔術，顯然推崇較少，但是帶給法國的榮耀毫不遜色。最令法國驕傲的一件事就是，這種畫家在別處是找不到的。這種畫家由衷樸直，選擇與大自然保持緊密的關係，不像別的地方對此種議題感到蔑視、嘲諷或吹噓不已。他們言簡意賅，乍聽之下並沒有什麼原創性。而對於心有戚戚的人來說，馬上能辨別出他們的高貴的靈感：毫無偏見、亦不妥協地追求真理，以世人共通的惻隱之心為主要的動力。

一九七二年展覽的目錄首頁，像是一柱燃燒在鏡子前的蠟燭，有如神聖之光。以拉突爾的作品所製作的複製畫和聖誕卡，在消費導向的社會裏說服了大眾去聆聽作品所呈現的簡單樸素和人道尊重。

然而，這些與拉突爾的一生或是他作品的真實內涵又有什麼關連

19　拉突爾，《聖母與聖嬰》(*Madonna and Child*)，局部

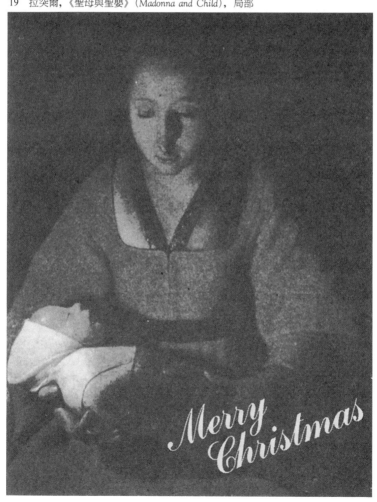

呢？事實上雖然資料不夠充分且有點貧乏，但却耐人尋味。拉突爾雖是鄉下麵包師的兒子，他──也許是他自許作一名畫家的關係──娶了當地一位貴族的女兒。他搬到妻子所住的城市盧內維 (Lunéville) 去工作，後來成爲一名成功的畫家，賺了許多錢，變成了鎮上最大的地主。當鄉村飽受摧殘的三十年戰爭期間，他首先效忠洛林公爵 (Duke of Lorraine)，後來，在法王打敗公爵之後，又投靠法國國王。在市政紀錄裏可以明顯地看出，在戰爭飢荒的當時，他以穀物交易獲取暴利。一六四六年，百姓們對已被驅逐的公爵控訴，同時也大加譴找當時既富有又傲慢，且享有特權的畫家拉突爾。另一方面，大家仍被迫購買他的大作，以呈獻給當時的法國領主南西 (Nancy)。一六四八年的一項紀錄顯示，拉突爾在某種情形下因打傷人而賠償十法郎。爾後兩年，另一項紀錄顯示，他因爲攻擊闖越自己屬地的一名鄉下人而賠償醫藥費七·二法郎。

這些赤裸裸的生活記事顯示出拉突爾是個野心蓬勃、殘暴刁鑽、泯昧良心但事業飛黃騰達的人。但是，請別以非歷史性的道德標準來斷定他。在法國，許多的地主階級都在三十年戰爭裏以穀物斂財。而偉大的畫家在當時也不是一定非得過著高品德的模範生活。然而，拉突爾同時既是令人憎惡的有錢市民，又是專門描繪儉樸鄉下人、乞丐、與世隔絕的修行聖者及聖母瑪利亞的畫家，這兩個角色多少是有衝突的。

但是，重新被發掘的畫家拉突爾，被標榜爲卡拉瓦喬派(Caravaggiste) 的畫家。他筆下「大眾化」的主題以及光線的運用，或許的確受到卡拉瓦喬間接的影響。但是，這兩位畫家的作品精神却是完全相反的。

　　事實上，卡拉瓦喬的例子可以清楚地說明我以上所提出的「衝突」。以卡拉瓦喬的《聖母之死》（Death of the Virgin）為例。當時的卡拉瓦喬身陷謾罵與鞭笞之中，他甚至殺過人。生活在羅馬的中下階層裏，所畫的都是生活周圍身旁的人。他忠於自己的感情繪出畫中的人物，看到每個處境裏自己的極端。也就是說，他畫的是他身處之地。他不會自我保留，也就是為什麼他所繪的人物如此相符──和他畫的內容──像是把自己的生命借給了他的想像。以上所提及的，絕對無法以傳統的道德標準來討論。我們不是跨過《聖母之死》，就是哀悼她。這就是為什麼卡拉瓦喬的畫作沒有很大的衝突點的緣故。相反地，拉突爾從來就沒有置身於他繪畫中的情境，而且是離得很遠。這個距離即是他自我保留的距離。在這個現實與想像的空隙中，提起道德問題才合理。

　　拉突爾早期的繪畫多半描繪貧農（有時代表的是聖人）、街頭藝人、乞丐、刨紙匠或算命師等等。有一幅特別撼動人心的畫是描寫一位坐著的老人，眼睛半盲，嘴巴微張，患有關節炎的手放在膝上的木製絞弦琴上。愓人的原因有三：隱含著悲戚的痛苦；繪畫裏形式和色彩和諧；畫裏的主角形骸槁立，就如同他鞋子的皮革、腳邊石頭、外套的衣料一般，與物體並無分別。這樣的物化（反人性）的軀體在畫聖傑洛姆（St Jerome）的兩幅圖中看得更清楚。畫中的人赤裸地跪著，他的皮膚像面前展開的聖經紙張，手裏拿的是鞭笞自己的鞭子，上面還沾有血跡。這些意象的超然是神聖的還是只令人感覺痲痺？這些是當時洛林這個地方觸目所及的苦難與絕望的衝突？還是這些幅景象可以讓這樣的苦難令人易於接受？這是個**視覺效果**，而不是**經驗**。如同剛剛所強調的，他所創作的意象完全來自於外在的觀察，比較像靜物畫。

在他早期的「玩牌者與老千」作品裏，我們或許可以找到這個答案。這幅畫也是乾淨而和諧。再一次，畫裏的身軀無情如物──像是用臘或木頭或麵糰作的人。人像的眼睛像一塊塊的水果，但是並不痛苦。這裏只有兩種遊戲，一種是撲克牌遊戲(或是占卜遊戲)，一種是暗地裏以出老千欺騙富有青年的遊戲。這畫裏並沒有心理層面的含意。欣賞這些畫的樂趣在於它所表現的圖解方式──言之有物。繪畫裏有形式的結構(formal scheme)：遊戲規則、象徵語言；和欺騙年輕人的計畫，密謀策畫、手語暗示及豐富的表情，十分吸引人。

我相信拉突爾會認為人生只不過是一場陰謀，或是沒有人能夠控制的計畫。這個計畫只有在預言與聖經中才顯現。相同地，乞丐的存在只是一個信號，聖傑洛姆也不過是一個道德的命令；每個人都被轉換成密碼。而中世紀裏完全虔誠的信仰已經喪失殆盡，科學的觀察開始。思想家和藝術家的獨特性格不可抹煞。相繼地，畫家也不能只服從神賜的肖像，必須創造。但是，如果他接受這樣的世界觀（無懈可擊的世界藍圖），他可以創造的方法是只有在自我、狹小的藝術領域中謙卑而誠心地模仿神祇。把世界當作藍圖，他可以在其中創造自己的視覺和諧。在眞實的人生面前，他是如此無助，**只是一個畫的製造者**。所以，拉突爾所創造的抽象的繪畫形式是對自己道德沉淪的一種慰藉。

拉突爾後期的作品似乎證實了這項詮釋。一六三六年，法國地方首長爲了不讓盧內維落入公爵的軍隊手中，放火燒了這個城市，在黑夜裏整個城火舌萬竄，一位目擊者說被火光照亮的街道，亮到可以閱讀書本。一個月後，法國人俘虜並劫掠了整個城鎮，這件事也是拉突爾生命的轉捩點。他的畫，以及他的田產，必定損毀了不少。後來當他在城裏重新振作時，便開始進行他的夜景畫 (night pieces) 和燭光畫

(candlelight pictures)，就是他在當時最聞名的，也是在今天最廣爲人知的畫作。

大多數的夜景畫都隱含了不同程度的宗教迫害（不是不同型態），在人與非人、現實與幻覺、意識與夢魘之間的界線是模糊不清的。畫中如有兩個以上的人物時，很難確定這到底是眞實的景象呢，還是夢裏投射出來的。每一個光影都有可能不是幻影。我曾經看過嗎？還是我夢過它嗎？當雙眼一閉，看到的只有黑暗。拉突爾在驅逐自己的疑惑。（聖彼得流淚之畫也有可能是畫家的自畫像？）這些畫像若不是唱獨腳戲，就是在祈禱，他們並不與世界直接對話。畫中人的問題是，上帝的計畫或是畫家計畫中的密碼被取消了——因爲我們所看見的並不再是這個眞實世界的景象，而是藝術家的靈魂之夜。

雖然有這些限制，還是有三幅夜景畫是難得的傑作。第一幅爲持鏡的瑪利亞。所有的東西都消失了，只剩下必須的繪畫構圖和（聖經）所傳遞的訊息。瑪利亞的頭只看到輪廓，近處的手摸著桌前的骷顱頭。手和骷顱頭都是以黑色的剪影，與光相對應。遠處的手臂是光亮有生命的。她也因此被一分爲二。她往鏡中看去，但鏡裏反映出的却是骷顱頭。如夢如幻影却又非常的眞實。

第二幅是聖約瑟夫（St Joseph）。身爲木匠的他彎著腰工作，燭光照著他的身軀好似木頭般晦暗無澤。聖童耶穌手持著蠟燭。他稚嫩的手擋著蠟燭，手被光照得透明，被光照射的臉龐像是夜晚從外面看到的窗戶一般明亮可愛。再一次，畫家藉著繪畫的形式和聖經上的訊息（畫中的對比存在於年長與幼稚，透明與不透明，歷經滄桑與無邪天眞的對比）來表現作品無懈可擊地完美且均衡。

我沒有辦法解釋第三幅傑作——《捉蝨子的婦女》（*Woman With*

A Flea)。她半裸地坐在燭光裏，雙手抱在胸前，有些人說她在用大拇指掐蝨子，但我覺得她雙手放在胸前是一種說服的手勢。這幅畫的精神與拉突爾其他的現存作品不同，這幅畫的精神幾乎可以一般的藝術觀點來解釋。坐著的婦女不是一種象徵，也不是密碼。燭光溫和，也沒有幻影，她身體的狀態充滿在畫中。或許拉突爾愛慕著她也說不定。

欣賞這三幅畫並不是去認識一種團結人類的「憐憫之心」。拉突爾啓發的形式美學是他對宗教或社會，或者更精確地說，是其他人類問題的解決方式。然而，問題，是沒有解決之道的。

（一九七二年）

培根和華德‧迪士尼

一個全身沾滿血跡的人躺在床上。一隻被屠宰的動物身上被夾牢的部位。一個坐在椅子上狠狠抽煙的人……當我們在欣賞法蘭西斯‧培根（Francis Bacon）的作品時，就好像走過一棟巍峨的建築物。一個身體被扭曲的人蜷曲在座位上。一個手持剃刀的人和一個在大便的人……我們在畫中所看到的影像和事件，到底有什麼意義？

關於我們所見到的影像，象徵著什麼意義？畫中的形像是那麼漠不關心其他人的存在或處境。當我們看這些圖畫時，我們是同樣的想法嗎？從一張畫家本人的照片中，我們發現捲起袖子露出手臂的畫家幾乎和他所創作出來的畫中人極為相似。一個婦人像孩子般在軌道上匍匐前進。根據一九七一年法國的《藝術鑑賞雜誌》（Connaissance des Arts）指出，法蘭西斯‧培根已經可

以名列當今十大重要畫家之首。一個裸體的男人坐在椅子上，腳邊堆滿破報紙。一個男人雙眼直瞪著空白的窗簾，或者是一個穿背心的男人斜躺在髒污的紅色沙發上……培根的作品裏有許多活動中的人，而他們的動作和姿勢都帶有一種痛苦的感受。之前，從來沒有人這樣畫過，而這樣的視覺經驗顯然與我們生存的眞實世界有關，至於其中到底有什麼關連，我們可以根據以下幾件事實來加以探討：

1. 法蘭西斯‧培根是本世紀唯一的一位享譽國際且具影響力的英國畫家。

2. 他的繪畫風格非常一致，從早期到最近都沒有太大的改變。可感受到畫家有非常淸楚明確的世界觀。

3. 培根擁有絕佳的繪畫技巧，是一位大師。沒有任何一位認識人像畫的困難的人會對於培根在油畫上的處理和表現方式不感到佩服。這種罕見的完善的背後是他無比的毅力及對他所選擇的媒介的徹底了解。

4. 評論培根的作品裏有很多不凡的文章。著名的藝評作家如席維斯特（David Sylvester）、賴瑞斯（Michel Leiris）和高文（Lawrence Gowing）等人，都曾經寫過非常棒的文章討論培根作品的內在含義。我這裏所謂的「內在的」（internal），指的是他在作品中定下的條件所主導的含義。

培根的作品以「人的身體」爲主題。人體通常被描繪成扭曲變形的，然而人們身上的衣物和周遭的景物却是正常未變形的。你只需要比較雨衣和被覆蓋在雨衣底下的軀體，手臂和雨傘，以及噴出的煙霧和嘴巴。根據畫家本人的解釋，臉部和身體的扭曲變形是一種由發展「直接衝擊神經系統」的特殊效果而演變出來的處理方法。他一而再

再而三的提及畫家及觀賞者的神經系統，而且聲稱神經系統是獨立的，不屬於大腦管轄範圍。至於那種由大腦去欣賞的寫實的人像畫，培根認為是圖解式的，很乏味。

> 我總是期望自己能夠盡可能地做到將事實直接地、未經
> 修飾地鋪陳在世人眼前，然而，如果當事實的真相赤裸裸地
> 擺在眼前時，人們往往又覺得可怕駭人。

為了使作品達到這樣直接刺激神經的效果，培根非常依賴於隨機創作他自己所謂的「偶然」（the accident）效果。「在我的經驗，我感受到任何我不曾喜愛的事物，幾乎都來自工作中偶然的結果。」

發生在他畫作中的「偶然」是當他在畫布上「無意的揮灑」時，他的「直覺」在這些揮灑的東西中開發形像。開發的形像對神經系統而言是具體的，但亦同時是有想像空間的。

> 我們總是希望一件事情能夠盡可能的寫實，然而同時又
> 希望它能深具暗示性或具有神祕的感受而不同於簡單插畫般
> 的平鋪直敘，這不也是藝術所包括的嗎？

對於培根而言，「神祕」的主體，經常是人的身體，他繪畫中其他的東西（椅子、鞋子、百葉窗、燈的開關、報紙）都只是插畫。

> 我想要做的是歪曲事物的外在，但是在曲解下卻呈現事
> 物真實的面貌。

我們現在由以下的觀察來解釋這個過程：身體的外貌遭受到「無意揮灑」的意外痕跡，這歪曲了的形像直接進入了觀賞者或是畫家的

神經系統，而神經系統重新發現在外加物下身體的形像。

　　除去偶發的創作所留下的痕跡，有時也在一個身體上或是在床墊上有**刻意畫上去的**痕跡。通常會很容易看到的是一點點的體液——像是血、精液或排泄物。當事件發生時，在畫布表面的污點，就像是表面上真的接觸過身體的污點。

　　關於繪畫，培根經常使用偶然、生的（rawness）、痕跡（marks）這些具有雙重意義的字眼，甚至於他自己的名字都似乎變成了激情的代言詞，一種溯源於他自我意識雛型時期的經驗。在培根的世界裏，沒有什麼選擇，也沒有出路。時間的意識或改變的意識也不存在。開始作畫時，培根經常取材於照片去想像。照片記錄了一瞬間。在繪畫的過程中，培根找尋將一瞬間轉成永恆的意外。在生命中，能夠驅逐先前和其後的瞬間的，經常是實質痛苦的瞬間。痛苦或許會成為培根激情渴望達到的理想。然而，他畫的內容，包括它們的吸引力卻與痛苦無關，一如往常，激情的散失容易，而真實的意義卻需另覓。

　　培根的作品據說是西方男性心靈極度痛苦、寂寞的表現。他的形體隔離在玻璃盒中，在純淨色彩的範圍中，在無名的房間中，甚或只是在他們自身中。他們的孤絕並不能阻止他們被注視。（有一組三聯畫就透露出這樣的徵兆，在畫面上每個形體都是孤獨的，但又可以為其他人所見。）雖然形體是孤獨的，但是他們卻完全沒有隱私。他們背負的痕跡、他們的痛苦，看起來是自殘的結果。一種非常特殊的自殘並不是藉由個人而是人類這個種族，因為在此宇宙性的孤絕情境下，個人與種族間的區別變成毫無意義。

　　培根畫中的表現與所謂的世界末日（apocalyptic）的畫家是不同的，他們總是想像著最糟糕的一面。對培根而言，最糟糕的事已經發

生了。而最糟的事情與污血、髒點、內臟無關，最糟的事是人看起來十分愚鈍且毫不在意。

例如在一九四四年的《耶穌受難圖》(Crucifixion)中就呈現了最糟的一面。畫面上繃帶和尖叫都已經部署好了——理想中的痛苦隨之觸發。但脖子只延伸到嘴巴。畫中人的臉上半部都不見了，頭蓋骨也不見了。

稍後，最糟的被更巧妙地點出來。雖然畫中人體構造是完整的，然而藉著他及周遭人物的表情或無表情，顯示出人根本就缺乏反應。畫面上裝載著像是朋友或教宗的玻璃盒，暗示研究動物行為模式的可能性。畫中的道具，像是高空鞦韆椅、繩索、細繩，就像籠子裏的設施，人在其中是隻不快樂的猩猩。但是他們知道嗎？如果知道的話，就不是猩猩。所以必須表達人根本不明白他只是一隻不快樂的猩猩。兩種動物的差異在感覺上，而不在腦袋上。這就是培根的藝術基礎裏不變的真理。

在一九五○年代初期，培根表現出對描繪面部表情的興趣。他也承認，他志在的並不是面部表情所呈現的。

> 事實上，我想畫尖叫，遠超過畫恐懼。我在想如果我曾深思爲什麼人會尖叫——那尖叫背後的可怕——我的尖叫作品會更成功而不是那麼抽象。開始是由於我經常觀察嘴的移動和唇齒的形狀，而受到感動。你或許會說我喜歡來自嘴的閃亮和顏色，我也希望我能像莫內(Claude Monet)畫日落一樣地畫出嘴巴的景象。

在培根爲他的朋友羅斯宋(Isabel Rawsthorne)所畫的人像畫之中，

或是在一些新的自畫像中，我們要面對的是一隻眼睛的表現，有時是一雙眼睛的表現。當我們仔細地去研究這些眼神，去解讀它時，我們發現沒有任何自省。畫中的眼神呆滯，像是從他們自己身邊的狀況去看周遭的事物。他們不知道發生了什麼事；他們扣人的地方源自他們對自身的痛切毫無所悉。在他們身上究竟發生了什麼事呢？畫中人物臉部的其他部分被扭曲成不屬於自己的表情——事實上根本不是一種表情（因為背後並沒有情緒可以表達），而是藉由畫家共謀所創造的偶然事件的畫面。

然而，並不是所有的描寫都是藉由意外的事件來表現。培根善用他的天賦，將某些相似之處寫實的部分加以保留。通常寫實的部分是個性的表現——因為人的內在性格是不能與心智分開的。這就是為什麼這些史無前例的作品雖不悲壯却令人唏噓，我們看到個性是不存在的意識的空影子。再一次，最糟的事發生了，活著的人變成無意識的幽靈。

在較大規模的人物造型構圖中，通常畫中有超過一個以上的人，却因為與其他形體毫無互動關係而缺乏表情。他們彼此都證明給對方看他們經常可以面無表情。好像就只有面部扭曲的怪像可以存在。

培根對荒謬的觀點和所謂的存在主義一點都沒有關係，也與另一個藝術家貝克特的作品不同。貝克特對絕望的推考來自質疑，也來自推翻一般被接受的答案與成規。培根並未質疑任何事、不接受任何事，他接受最糟的已發生了。

他對人性的觀點，沒有任何選擇性，也反映出在他一生的作品中，缺乏任何主題的發展。他三十多年的創作過程中，是在追尋技術上的進展，讓他可以穿透過最糟的人性，他成功了，但是重複的使用這種

技巧，也使得他作品裏的悲慘情境少了一分可信度。這同時也是他的
矛盾。這就好比當你經過一間又一間的房間，使得你更加清楚地知道
你可以忍受最壞的打算；而繼續這樣畫，你也可以讓這樣的畫變爲更
爲文雅的藝術，你還可以用絲絨和金屬的框裱起你的畫，有人會買下
並且掛在他餐廳的牆上……這樣培根似乎開始變成一個騙子。但是他
並不是，他對於自己激情的忠誠度，使他藝術中的矛盾開花結果成爲
始終如一的事實，雖然這可能並不是他想要的事實。

　　事實上，培根的藝術拿來和哥雅（Goya）或是早期的愛森斯坦
（Sergey Eisenstein）比較並不恰當，但是與華德‧迪士尼（Walt Disney）
相比倒是一致的遵循者。這兩人疏離的行爲都爲我們的社會作了建議，
雖然是用不同的方式來說服觀賞者接受。迪士尼讓疏離的行爲看起來

20　木偶奇遇記中的小蚱蜢吉米尼，華德‧迪士尼出品
　　培根，《扭曲的人體》（*Figure Turning* 〔*with glass*〕），Courtesy Malborough Fine Art
　　(London) Ltd.

滑稽而有情感，因此是可接受的。培根的解釋如前所述，是將此類行為變得十分糟糕，所以提出拒絕與希望兩者都是無意義的。兩人作品中令人驚奇的相似性——肢體方式是扭曲的，身體的所有輪廓，背景形體的關連，採用簡潔的西服，手的姿勢、用的顏色的範圍等——是兩人對相同的危機有相同的互補態度。

迪士尼的世界也逞張著自大的暴力，經常會有可預期的巨大災害。人物有著人性與緊張的反應，但是他們缺乏心智。假使我們只閱讀並相信字幕的解釋——**再也沒有別的了**，迪士尼的影片或許會和培根的繪畫一樣震撼人心。

一般認為培根的繪畫裏沒有任何批判，對任何實際寂寞的經驗、對身心上的痛苦或是形而上的懷疑無話可說，對社會關係、官僚體制、工業社會或是二十世紀的歷史都不與置評。去評論這些事情，必須先有自我醒覺（consciousness）。培根的畫顯示「疏離」會喚起一種對絕對形式的渴求——這是無意識的。培根的作品不是表達而是印證這始終如一的事實。

（一九七二年）

一則信條

新風格運動（de Stijl）的起源，是以與其同名的雜誌爲中心發展出來的。這本雜誌是一九一七年在荷蘭由身兼藝評家與畫家的都斯柏格（Theo van Doesburg）所創辦的，而這項藝術運動也在一九三一年隨著他的逝世而告一段落。新風格運動的規模不大，也不正式，成員們來來去去。運動發起的頭一年可算是原創力最高的一年。當時的成員包括畫家蒙德里安（Piet Mondrian）和凡德列克（Bart van der Leck）、設計師李特維德（Gerrit Rietveld）及建築師奧特（J. J. P. Oud）等等。事實上在整個新風格運動的發展過程之中，這本雜誌和藝術家成員們都未成名。

這本雜誌名稱叫《風格》（The Style），是試圖展示一種同時能運用在二度及三度空間的「現代風格」。存在於雜誌內的文章和圖片都可以

被當成是相關的定義、典範及藍圖，以用來討論人類總體的都市環境。這羣人反對在任何藝術形式中發展個人主義，亦即反對有不同原則的階級分別存在於繪畫、設計和都市規劃之中。

他們相信個體必須在宇宙之中消失然後重新發現自我。而藝術是人類發現如何控制、命令大環境的基本形式。建立了控制的力量，藝術甚至可以不存在。這樣的遠景在意識上是社會性的、破除迷信的，在美學上是革命性的。

新風格的最基本的元素是直線、直角、交叉、點、垂直面，一個可以常常改變的人造空間(有別於外觀的自然空間)，紅、藍、黃三元色，白底與黑線條。以這些純淨又嚴格的抽象元素為基礎，新風格運動的藝術家們極力地表達和建設基本的和諧。

運動的各個成員對這種和諧的內在有不同的理解：對畫家蒙德里安來說，它是一種半神祕性的絕對宇宙定律；對李特維德或建築師及公共工程師凡伊斯特瑞 (Van Eesteren) 而言，是他們完成一件特殊作品時，期望找到形式上的平衡和發現隱含的社會意義。

讓我們來看一件典型的作品，這件作品常被歷史書當作典範來討論，是李特維德所設計的紅藍椅（一個附把手的木製椅）。

這張椅子僅由兩部分的木頭構成：木板構成椅背和椅座，另一個方形的部分是椅腳、椅架和把手。以接點的概念來看，它沒有任何接縫。當二或三個部分相接，會層層交疊，每個突出點都超出交疊的地方。色彩的元素——藍、紅或黃——強調安裝上的明度和刻意的清晰。

你一定意會到這些配件可以快速地組合，變成一個小桌子、書架或是一個城市的模型。令人想起孩童們用七彩的積木建構起整個世界。然而這把椅子並不小兒科。這椅子的比例全是用數學方法精密計算出

來的結果，隱含的意義更是用邏輯來挑戰一連串既有的態度和藝術觀念。

這張椅子有力地對抗現存的價值：例如手工製品的美學，擁有者所賦予的力量，重量的概念，永恆與不可毀滅性的優點，祕密與神祕的愛好，科技威脅文化的焦慮，對於無名的恐懼及特有的權力等等。它以個人美學的名義對抗傳統的價值觀念，還保持著是一張（雖然不是非常舒服的）扶椅的形式。

它主張人在宇宙立足，不再需要上帝，或是自然的例證，也不需要階級或國家的禮儀規範，或是對國家的愛：他只要有精確的垂直及水平座標。只有在這座標軸裏他會發現必要的真理，而這個真理跟他的生活風格一致。都斯柏格寫道：「自然的目標是人，人的目標是風格。」

這張椅子是用手工製的，站立在那兒像等待著大量製造的來臨；

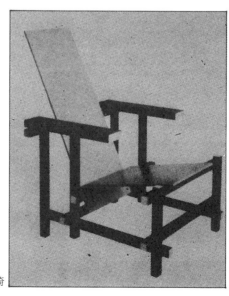

21 李特維德，紅藍椅

可是在某些方面，他就像梵谷畫的一幅畫一樣令人難忘。

為何這樣的一個樸實無華的家具會——至少暫時地——讓我們覺得產生一種強烈的感受呢？

一個歷史的紀元在一九六〇年代早期結束了。在那個時代，想像不同、變形的未來仍舊是歐洲人及北美人的特權。甚至到後來，未來被想像得很消極（《美麗新世界，一九八四年》〔Brave New World, 1984〕），它仍然依舊是歐洲人的想法。

今天，雖然歐洲（東歐與西歐）與北美洲有著能夠改造世界的科技能力，他們却似乎喪失了政治與精神方面的優勢，沒有帶來改變。而今我們可以不同的角度來看歐洲早期前衛藝術家的預言。在我們和他們之間的連續性——我們十年前所相信的一個簡化的版本（attenuated form）——現在被打破了。對我們而言，並不是去辯解或攻擊，而是去檢視他們，讓我們開始了解前人和我們都未曾預期或思考到的世界性改革的另一個可能性。

直到一九一四年，本世紀的第一個十年，一些迫不得已或是爲想像力驅使而考慮改變作品的人們開始很清楚地感受到世界正史無前例地迅速改變。在藝術領域裏，承諾與預言的氣氛發現立體派是最單純的表現。康懷勒 (Daniel-Henry Kahnweiler)，立體派藝術家的好友兼經紀人，寫道：

> 我在一九〇七至一九一四年與我的畫家朋友生活了七年
> ……當時的造型藝術只有體認到新紀元誕生的人才能了解，
> 在這個新紀元，所有的人都經歷了歷史上最劇烈的轉變。

在左派政治之下，同樣的信念表現在對國際主義 (international-

ism) 的基本信仰。當眾多的領域進入同樣性質改變的時代而尚未分歧成多種的新名詞之前，這是歷史鮮少有匯整的時刻。經歷了此一歷史時刻的人，很少能夠抓住發生事件的全面性意義。但是他們都意識到改變：未來不再是連續性的，而是以超越的方式呈現。

在一九一四年的前十年出現了這樣的時刻。當阿波里內爾 (Guillaume Apollinarie) ＊寫著：「我無處不在，更確切地說，我開始無處不在。是我啟使在數世紀來臨前的這件事，」他不是沉溺在閒逸的幻想中，而是直覺地回應到具體狀況的可能。

但是沒有人，甚至列寧 (Vladimir Ilyich Lenin) 在當時也沒有意識到改革的過程是如何的麻煩且困難重重。更沒有人了解即將來臨的政治的倒錯交接會帶來多長久的影響——也就是指意識形態增加的優勢超越了政治。可能那個時期所擁有的觀點比今日我們企盼的更為長遠、準確，但是，觀察後來發生的事件，我們仍可見到當時政治較單純，即使是自然的。

很快地這單純就變得不自然，有太多的證據否定了它：如最明顯的第一次世界大戰（不只是爆發）的進行和普遍的姑息。十月革命最初看似確認了早期政治清明的形式，但是革命並沒有席捲歐洲，而且蘇聯體制的失敗早應為這個形式劃下了休止符。反倒是人們以否認經驗的代價，維持政治的清明，而導致未來政治之意識形態的倒錯。

到一九一七年時蒙德里安宣稱風格派是引用但超越了立體主義邏輯的結果。這在某些程度上是對的。風格派藝術家淨化立體主義，並且由此粹煉出一項系統。（經由這個系統，立體主義開始對建築產生影

＊譯註：阿波里內爾，法國詩人、劇作家，於一九一七年提出超現實主義的理論。

響。)但是這種淨化發生的當時，現實的悲慘與不純淨遠超過一九一一年立體主義者所能想像的。

　　荷蘭在戰爭中保持中立與信仰喀爾文教的國家傾向，顯然影響現代派學說至鉅，但這並不是我所提的重點。(要了解風格派和它荷蘭背景的關係，可參考傑菲〔H. L. C. Jaffé〕首創之作，《現代主義，一九一七～三一年》〔De Stijl, 1917-31〕。)重點是，立體派藝術家所謂的直覺式真實預言，對現代派藝術家而言，變成一種烏托邦式的夢想。風格派的烏托邦主義，混和了主觀的退縮，藉無形的統一法則逃離現實──並且以客觀為唯一的獨斷主張。這兩種相反但又相互依存的趨勢，可以用下列的敘述來證明：

　　　　被錯認為「抽象主義畫家」的這羣畫家，並沒有對某項主體有所偏好，他們了解畫家自我中有他的主觀：造型的關係。對真正的畫家而言，描寫互動的一族，這個事實包含了他對世界所有的理念。(都斯柏格)

　　　　我們來看看造型藝術的主要問題，不在於避免主體的再現，而在於它盡可能客觀。(蒙德里安)

　　在美學運動中見到一個相似的矛盾，存在於機械與現代科技產生的價值：秩序精確與數學的價值。當一個混亂的、雜亂無章的、無法預期的、絕望的意識形態因素，變成社會發展的決定性因素，美學運動也正醞釀中。

　　讓我更清楚地說明，我並不是認為風格派的課題應該更直接地指涉政治。事實上，左派的政治議題的確很快地被相對的矛盾所推翻。

史達林主義的精髓便是：對現實主觀的退卻會帶來對純淨客觀需求的教條。這裏我並不是指風格派的藝術家個人不真誠。我希望能夠視他們——也是他們所希望的——爲歷史上重要的一部分。不可諱言的，我們可以同情風格派的目標，然而現在對我們而言，似乎遺漏了些什麼？

被忽略的是：主觀經驗是一項歷史因素，同時地陷入和否認主觀。相對的社會與政治的錯誤是去相信經濟決定論，這是在本紀元結束前的一項錯誤。

然而藝術家比政治家更有先見之明，也更有自知之明。這也是他們的聲明在歷史中如此有價值的原因。

沉溺於其中又否認主觀的特質，可在以下都斯柏格的聲明中清楚看到：

> 白色！我們的時代中有著精神性的顏色，清楚區分的態度指引著我們的行爲。不是灰色或是象牙白，是純白。白色，有著新世紀的顏色，象徵整個紀元：我們的，完美主義者的，屬於純淨與確定的。白色，就是那個。腐敗與學院派的「棕色」，分離主義的藍色，藍色天空的狂熱，淡綠鬍鬚的神祇和幽靈，這些都已成過去。白色，純淨的白色。

難道李特維德的椅子只是一種想像，讓我們感到似曾相識同時也不自主的懷疑？那張椅子困擾我們，因爲它不只是一張椅子，而是一則信條。

（一九六八年）

科耳馬今與昔

我第一次造訪科耳馬美術館（Colmar）去看格林勒華特（Grünewald）著名的祭壇畫是在一九六三年的冬天。十年後我再度拜訪，但並不是刻意計畫的。在這十年中，好多事情都變了。並不是科耳馬的關係，而是這個世界和我的生活都改變了許多。轉捩點大約是發生在第一次造訪後的十年之中。在一九六八這一年，多年來從地底下孕育出的希望，在世界的幾處誕生；而在同年，這些希望又一項項地崩潰。回首時更見明白。當時，我們許多人都試圖迴避眞理的殘酷。比如，一九六九年初，我們仍然以爲有可能再度回到一九六八年。

在這篇文章裏，我並不是要去分析改變今日世界局勢的政治勢力結盟的原因。這樣的趨勢在後來已經被認爲是正常化、**常態化**（normalization）來說明淸楚。事實上，

有成千上萬人的命運從此改變了，而這些都會記錄在歷史的書籍中。（這裏有一個相異但相對的比較，以一八四八年爲分水嶺，影響力所及的一整個世代的生活都被記錄在福樓拜〔Gustave Flaubert〕的《愛的教育》〔Sentimental Education〕這本書裏，而非歷史中。）當我回顧我四周的朋友──尤其是從過去到現在有「政治意識」的朋友──我見到當時他們生活的遠景是如何受到影響而改變，就像是疾病纏身、意外康復、或是破產等私人事件的發生所帶來的影響一樣。由此可見，他們在我身上也一定會看到類似的轉變。

常態化意指在民主和共產兩大陣營控制之下，幾乎全世界都納入這兩種政治系統之中，只要其他地方沒有劇烈的動亂，任何東西都可能被當作交換的籌碼。而這樣的情形肯定會持續下去，一般人都認爲持續的結果帶來技術的進步。

預期未來的年代裏（如一九六八年之前）人們相信自己是剛毅不撓的，應該可以面對所有的事情，唯一的危機是逃避和濫情。而無情的真理將會對解放有所助益，這一類的原則變成了不可或缺的普遍想法，每個人都無異議地接受。當時的人們雖然意識到了其他的可能性，但希望好比是無窮的放大鏡，捉住了眾人的眼光，大家都以爲可以檢視所有的事物。

這件可媲美希臘悲劇及十九世紀小說的祭壇畫，原本設計的概念是包含生命的循環，來詮釋這個世界。原本是繪在裝有絞鍊的三面屏風木板上。這座屏風收起時，站在聖壇前可以看到耶穌受難圖，兩旁是聖安東尼及聖沙巴斯坦(St. Sebastian)。當屏風展開時，就看到福音圍、聖母聖子像、天使報佳音及耶穌復活。當再打開另一塊板子，看到的是使徒和教會的長老，旁邊則描繪著有關聖安東尼一生的故事。

祭壇是聖安東尼信徒們爲依森海恩 (Isenheim) 的一所療養院所籌募製作的。這所療養院專門收容黑死病、梅毒的患者，祭壇爲這些病患忍受痛苦的精神寄託。

當我第一次到科耳馬博物館時，整個祭壇我所注意到的重點是耶穌受難圖。我的解釋是，受難圖主要是想表現那些飽受疾病之苦的人們。在一九六三年，我寫道：「凝視越久，就越相信疾病對格林勒華特來說，是人類所處的眞實狀態。疾病對他來說並不是死亡的前奏──或現代人的擔憂；而是生命的狀態。」當時我忽略了鉸鍊連接的側幅部分。當時的我帶著「希望的放大鏡」，完全不理會畫裏所繪出的希望。在我眼中，耶穌復活圖裏的祂「面容毫無血色，如死亡般蒼白」；我眼中天使報佳音時與瑪利亞的對話，「有如聽到不治之症的消息」；在聖母與聖嬰像之中，我還發掘到一項研究證據，因而推論襁褓中包裹著嬰兒的破爛碎布，就類似後來的耶穌受難圖中的腰布。

事實上我對這件作品的詮釋並不完全是空穴來風。在十六世紀初期，對歐洲人而言，是個許多地方都遭受天譴的時代。無疑地，這種感受和體驗也都表現在（雖不是全部）這祭壇畫裏。然而在一九六三年時，我只看到了這些感受，這些悽楚黯淡。我當時並不需要其他的東西。

十年後，被十字架釘著的巨大的身軀，與畫裏的懺悔者和外面的旁觀者相較之下好像萎縮變小了。現在我覺得，舉凡傳統歐洲繪畫裏充滿著折磨與哀痛的意象，大多是變態殘酷的。但是這最殘酷痛苦的一件作品，竟然是個例外。這是怎麼畫的？

這幅畫是一吋一吋繪上去的，沒有輪廓邊，也沒有窟窿，輪廓線上也沒有隆起，繪畫的技巧絕佳。畫家敍述錐心之痛。畫中人的身軀

無一處不痛，而描繪的工夫也無一處可以怠惰。痛苦的原因變得無關緊要；反而是描繪的忠實度最重要。忠實度來自於愛的感動與共鳴。

愛帶來無私，無關乎寬恕。被愛的人不同於我們見到的一般過街路人或洗面的婦女。這與那些過著自我為中心的生活，不完全一樣，因為那樣的人是無法保持無私純真的。

到底誰是被愛的人呢？這是個謎。這個身分僅有懂得愛人的人可以確認。俄國的文學家杜思妥也夫斯基（F. M. Dostoevsky）看得多清楚！他說愛是孤獨的，雖然愛必須參與。

被愛的人會在超越個人的行為後，本位主義消退之後仍能繼續被愛。愛能夠辨認一個人。愛投資在這個人身上產生的價值（value）無法闡釋成品德（virtue）。

這樣的愛也許會被簡化為母親對子女的愛。然而親情僅是愛的一種模式，是有些不同的。孩子處在轉變中的過程，是不完整的。他位於某一個特定的時間點，完整的令人驚訝。而各時間點的推移過程中，他越來越獨立，不完整也越發明顯。母親的愛縱容在孩子身上。她想像著孩子的更完整，所有的期許越來越複雜，交互更迭，就像雙腿行走一般。

發現一個已經完整成形的被愛之人，才是感情的開端。

人們可以自己的才能辨別出自己並不愛哪些人。這些自以為重要的成就也許和社會的一般認定不一樣。但是，我們依據這些人塗滿輪廓的方式，用比較級的形容詞描述這些輪廓，來分別我們的愛與不愛。他們的成就總和就是他們的「形狀」，也就是形容詞所描述的。

我們用相反的方向來看被愛之人。他們的輪廓或形狀不是面對面的表面，而是毗連的水平面。被愛之人並不是以成就來辨認，而是滿

足於那個人的**動詞**。他的需要也許與這些愛人的人完全不同，但是他們創造了價值：那份愛的價值。

對格林勒華特來說，這個動詞是**繪畫**，畫出耶穌基督的生命。

感情上的共鳴，如同格林勒華特所實踐的程度，可以表示出主詞與受詞之間的真理地帶。今日研究痛苦現象學的醫生與科學家應該好好研究一下這幅畫。形體與比例的變形——腳部的擴張，軀幹的圓腫，手臂的延展，手指與手指的間距——都確切地描繪出痛覺的架構。

我並不是說自己在一九七三年所看到的比一九六三年多，而是我看到的不同而已。雖然這十年間，我不刻意地記錄了這個發展；然而就許多方面來說，這代表了失敗。

這幅祭壇畫位於有哥德式窗子的挑高迴廊裏，附近的河邊座落著幾間倉庫。我第二次造訪時，這個迴廊早已經荒廢，只剩下一個老園丁看著。當我不時抬起頭看著天使們作筆記時，他正在一個手提煤油暖爐上方，手戴羊毛手套，來回地搓磨。我往上觀察，發覺到有些東西已經被移動或是更改了。但是，我沒有聽到任何聲音，迴廊裏是絕對寂靜無聲。爾後，我發現了一些改變。這時已經日落，夕陽在冬日天空的低處，光線直接由哥德式的窗戶照進來，在對面的白牆上印出了點點的弓形、尖尖的角。我由「陽光窗戶」上看到了祭壇畫上的光——遠處畫裏天使報喜的小禮拜堂窗戶上，在聖母瑪利亞身後的山丘上洩下一片光，復生的耶穌基督周圍的大光圈像北極光一般。畫裏的每一處光源都自成一格，維持著自己的光亮，並沒有融入油彩裏。當太陽被雲遮住，白牆失去了影像，畫仍保持著它的反射光。

直到現在我才了解，整幅祭壇畫表現的是「黑暗與光明」。在十字架後方的廣大的天空與曠野——亞爾薩斯的平原上橫行著數以千計遠

離戰爭與飢荒的難民──是荒廢的原野，在最末端佈滿著黑暗。一九六三年在其他的屏風上的光讓我覺得脆弱而虛偽，或者說是短暫而不像塵世之物。（像是黑暗裏作夢的光。）到一九七三年，我想我見到這些畫面上的光與真實經驗的光互相輝映。

只有在少數幾個情況下，光是穩定不變的。（有時在海上，有時在高山上。）通常光是多變且閃爍的，被影子橫跨過。有些表面會反射出比較多的光線。光並不是道德家告訴我們的，是「相對於黑暗」的永恆之地。光搖曳在黑暗之外。

看看聖母及福音團的屏風，當光線並不是絕對地規則時，光線推翻了規則的空間量度。光又重塑了我們感官上的空間。乍看時，亮的地方看起來比有陰影的地方還近。夜間發亮的村落使村落看起來靠我們更近。當我們再仔細觀察這個現象，更是細微難分。每一處光的集中點都像是引人想像的中心點，所以我們得以想像，由這個中心點到陰影或黑暗處的距離。有幾處光源集中處就有幾處清晰的空間（articulated spaces）。人所處實際位置建立起一個平面圖的原始空間。在此之外的遠處，雖然相隔遙遠，開始對著每一個光亮之處對話，又接受另一個空間及一個不同的空間表達。每一個燦爛奪目的亮光處都催促著你想像置身其中，就好像肉眼在每一個光的集中處都看到了自己的反影。這種重複是一種愉悅。

眼睛被光所吸引是一種本能，光如同能源一樣吸引感官。而光對想像力的誘惑則較為複雜，因為這牽涉到整體的心智，即也牽涉到人類的經驗。我們以直覺反應光對生理上的調節，但是對於調節精神的高低起伏、欲求或恐懼是極微量的。在許多的情境中，人對光的經歷多分割成相信與存疑的空間。視野跟隨著光推進，就像在一階階的樓

梯前進。

我將以上的兩種觀察一併討論：希望像一個輻射狀發散的中心點，吸引著想靠近的人，使人想去測量。懷疑則沒有中心點，無處不在。

因此格林勒華特所繪的光，有強有弱。

兩度拜訪科耳馬都是在冬季，整個城鎮都籠罩在凜冽中，寒冷由平原吹拂過來，夾帶著飢餓的記憶。在同一個城鎮、同樣的狀況，我看到了不一樣的東西。一件藝術品的重要性通常會隨著它的保存性而有不同，但是，通常這個知識會在「他們」（過去）和「我們」（現在）作一個區分。人們傾向以歷史的記憶去描繪**他們**和他們對藝術的反應，同時，以一個綜合觀點肯定**自己**，從歷史的高峰去評價一切。殘存的藝術作品似乎更確定了我們的優秀地位。作品是為了我們而存在。

然而這只是一個幻覺。人無法倖免於歷史之中。我第一次看到格林勒華特的作品時，我急著尋找歷史的定位，把它解釋成中世紀的宗教、黑死病、醫學、和瘋癲病院裏的情境。現在我被迫將自己放回於歷史中。

從前，在大變革的期許中，我見到了一件為過去的絕望作見證的藝術品；現在，在容忍的時代裏，我見到同樣的作品，卻奇蹟似地帶給我跨越絕望的小徑。

（一九七三年）

庫爾貝和莒哈山

　　沒有一位藝術家的作品可以被簡化成一件獨立的事實，就如同藝術家的一生或是你我的一生，終會構成其自成一格或是不值一提的事實。解釋、分析、詮釋都只是框架或鏡頭，幫助觀賞者將注意力更精確地對準畫作而已。藝評存在的唯一理由只是讓人們把作品看得更清楚罷了。

　　數年前我曾提到關於畫家庫爾貝，仍有兩件頗富爭議性的事還需要多加解釋。第一是他筆下那種實質、厚重的影像真正的本質，第二是他的作品觸怒藝術界的中產階級真正的原因。有關上面第二點，出乎人意料之外的是，後來不是由法國學者而是由英美學者提摩太·克拉克（Timothy Clark）在他的兩本著作《眾生像》（*Image of the People*）和《絕對的中產階級》（*The Absolute Bourgeois*），以及琳達·諾克林

（Linda Nochlin）在她的《寫實主義》（*Realism*）一書中提出了精闢的解答。

然而，第一點却一直沒有人提出解答。庫爾貝的寫實主義理論和作品曾被人以社會學及歷史的角度來解釋，但是庫爾貝是如何透過他的眼和手來表現這樣的企圖？他用來作畫的獨特方式到底具有什麼樣的意義呢？當他說：藝術是「事物最淋漓盡致的表現」時，他所了解的**表現**是什麼意思呢？

通常，一位畫家度過童年以及青少年時光的地區，對他所創作的影像有很大的影響。泰晤士河孕育了泰納（J. M. W. Turner），哈佛爾港（Le Havre）的山崖影響了莫內的造型。至於庫爾貝，終其一生畫的都是自己成長的故鄉——位於莒哈山脈（Jura）西邊的鹿耶（Loue）山谷，而且不時回去探訪。我建議大家不妨去想像參考一下奧爾南（Ornans）附近的鄉村特色，也就是畫家的出生地，我相信對了解他的作品有幫助。

奧南地區的雨量特別充沛，一年大概有五十一英吋的降雨量，而法國的平原一般的降雨量，西部是三十一英吋，中部是十六英吋。因此大部分的雨水滲進石灰岩裏形成了地下水道。鹿耶河在源頭處從岩石裏湧出時就已是一條水量充沛的河流。而這裏是典型的喀斯特地形，特色是石灰岩外露、河谷縱深、多洞穴和褶曲。在水平線上的石灰岩地層經常會有灰泥堆積，草木因此得以在岩石上生長。人們在庫爾貝的許多畫作中看到了這樣的構圖——翠綠的風景在靠近天空處被一道水平的灰色岩石分開來，《奧爾南的葬禮》（*The Burial at Ornans*）就是一例。然而，我相信這樣的景色和地質對庫爾貝的影響不僅止於此。

為了了解畫家何以有自覺的習慣這樣做，首先讓我們試著在心裏

勾勒這樣的景觀出現的方式。由於地形褶曲多，風景高曠：天空高高
在上。主色是綠色：在一片翠綠中最主要的東西就是岩石。山谷的背
景是昏暗的，好似在黑暗中看見洞穴和地下水流滲透出來。

在黑暗裏，任何會反光的東西（例如岩石側面、流水、樹枝）都
會鮮明地、無由地冒出來，但是由於大部分的東西還待在陰影裏，所
以呈半明半滅狀。在這裏，可見的事物是片段的。換句話說，事物並
不常見，大多是驚鴻一瞥的印象。這個由茂密的森林、陡峭的山坡、
瀑布和蜿蜒的河流所造成的景觀，孕育著眾多的獵物，訓練了畫家獵
人般的銳眼。

我們可以發現，即使繪畫主題不再是家鄉的風景，庫爾貝將這許
多的特色轉化到自己的藝術創作上。有少數他戶外的人物畫裏是沒有
天空部分的（如《採石工》〔The Stonebreakers〕、《普魯東及其家人》
〔Proudhon and his family〕、《塞納河畔的女孩》〔Girls on the banks of
the Seine〕、《吊床》〔The hammock〕和他大多數的浴女圖）。畫中的光
線是森林裏的側光，不像水底的光線，會讓人產生折射。《畫室》（The
Painter's Studio）這幅巨作中，最讓人困惑不解的是，畫架上所畫的風
景畫裏的光線也是灑遍擁擠畫室的光線。唯一的例外是《日安，庫爾
貝先生》（Bonjour Monsieur Courbet）這幅畫，在這幅畫裏，他將自己
和贊助人畫在天空下。然而這幅畫是有意將地點設在遙遠的蒙培里埃
（Montpelier）平原。

我猜想「水」以某種形式出現在庫爾貝三分之二的畫作裏，而且
經常安排是在前景的部分。（他出生的中產階級農家，房舍聳立在河上，
流水一定是他最早體認到的景物和聲音之一。）當他畫中沒有水時，前
景的形狀經常讓人聯想起流水的水流和漩渦（例如《鸚鵡與女人》〔The

woman with a parrot〕、《愛眠的紡織女》〔*The sleeping spinning girl*〕)。
他畫中捕捉光線、鮮明如上了漆的事物，經常讓人聯想起明亮的石頭
或是水中看起來的魚。他畫水中鱒魚的色調和他其他畫作的色調一模
一樣。庫爾貝有些畫中的風景像是池塘裏反映出來的風景，這些景物
的表面顏色閃閃發亮，違反大氣中的透視原理（例如《穆提耶的岩壁》
〔*The rocks at Mouthier*〕)。

　　他將背景畫得很暗，畫面上的景深是前後的晦暗所製造出來的視
覺效果，即使高高在上有蔚藍的天空，他的畫像井底一樣深。如果有
形體從暗處朝亮處浮現，他就用比較淡的色彩來勾勒，而且通常是用
畫刀畫出來的。暫時撇開他的作畫技巧問題不談，筆下重現的是一道
光線照射在樹葉破碎的表面、岩石、草地上的動作，一道賦予生命和
真實的光，但不一定描繪具體輪廓的光。

　　根據以上的許多推論，暗示庫爾貝的繪畫風格與他所成長的故鄉
關係密切。但是這些關聯性並不能解釋庫爾貝想賦予這樣的景觀什麼
樣的意義。我們必須深入探索該地的風景特色。例如，岩石是該地景
物的主要結構，它們易於辨識，且造成視覺的焦點。換句話說，露出
表面的岩石造成該區的特殊景觀。為了充分地表達這句話語的意思，
我們可以用「岩石面貌」（rock faces）來說明。岩石是該地區的主角和
精神所在。同樣來自這個地區的文學家普魯東（Pierre-Joseph Proud-
hon）曾寫道：「我是道地的侏羅紀石灰岩。」說話一向誇大的庫爾貝則
說過，在他的畫裏，「我甚至可以讓石頭思考。」

　　岩石面貌始終常在。(回想一下那幅羅浮宮的風景畫《十點鐘之路》
〔*The ten o'clock road*〕。) 岩石構成主要的景觀，時時可見的外觀包括
形狀與顏色，都會隨著光線和氣候而改變，不停地顯現出不同的面貌。

事實上，如果和樹木、動物或人物相比，岩石的外觀在形式上是非常不起眼的。岩石看起來幾乎像是任何事物，岩石就是岩石，但是岩石的實體並沒有任何特定的形狀。岩石顯著存在，但是其外觀（地質的限制）是任人想像的。岩石的模樣，在外觀上顯示出來的意義是受限制的。

在岩石環繞的地區裏長大，周圍的景觀是旣無法則可循卻又無法改變地眞實，確切見到的事物只有極少的秩序。根據庫爾貝的朋友法蘭西斯‧魏（Francis Wey）表示，庫爾貝能夠將一件物體畫得十分逼眞——例如一堆砍好的木材——**而對這一堆東西毫不了解**。這在畫家之中是很少見的，而且我想這是很有代表性的意義的。

在庫爾貝早期所畫的一幅浪漫派的自畫像《有狗的自畫像》（*Self -portrait with a dog*）裏，畫家筆下的自己包裹在披風與帽子底下，靠在一塊圓石上。他以同樣的精神把自己的臉和手畫得跟背後的石頭一模一樣，有對比的視覺效果，創造視覺的眞實感。假使可見的景物沒有法則可循，外觀也就沒有等級可言。庫爾貝畫筆下的每件事物，雪、肌肉、毛髮、皮毛、衣服、樹皮，都畫得像是一種岩石的面貌。他畫筆下的事物沒有一項有內在——令人驚訝的是，即使是他所畫的林布蘭自畫像也是一樣——卻都描繪得令人驚異：因爲觀看沒有法則的景物，經常會有出乎意料的收穫。

或許現在看起來好像我將庫爾貝和對他影響深遠的莒哈山相提並論，把他看成是不受歷史影響，超越時空的一位畫家。然而這並不是我的意圖。在特定的歷史時空裏，作爲一個藝術家，莒哈山的景觀對庫爾貝的影響就是如此深遠。即使以侏羅紀時代的標準來看，莒哈山也只能孕育出一個庫爾貝。這種「地質式的詮釋」只是提供一個背景，

提供題材和視覺要素，作爲社會歷史的架構。

很難用幾句話來總結提摩太‧克拉克對庫爾貝所做的精闢研究，他讓我們看到這時期政治的複雜面，他對有關庫爾貝的諸多傳奇作了以下的說明：來自布芬（Buffoon）地區的有才氣的畫家，危險的革命分子，粗魯、酩酊大醉、激情的（thigh-slapping）煽動者。（或許對庫爾貝做最眞實、最同情的描述，應首推作家居爾‧瓦勒〔Jules Valles〕在《人民的呼喊》〔Cri du Peuple〕一書裏的論述。）

接著，克拉克說明實際上庫爾貝在一八五○年代早期的名作裏，憑藉著自己的雄心萬丈，挾帶著對中產階級的怨恨，和自身的鄉村體驗，以及對劇場的喜愛和特別的直覺，全心致力於繪畫藝術的雙重改造。「雙重」是因爲他所提出的是想要改造「主題」和「觀眾」。有好幾年的時間，他在這個念頭的鼓舞下創作，而且開始受到歡迎。

這項改造意味著「捕捉」繪畫的眞實面貌，並且改變作畫的方式。人們可以將庫爾貝看成是最後的一位大師。他的繪畫技巧師承威尼斯畫派、林布蘭、委拉斯蓋茲（Diego Velasquez）、蘇魯巴蘭（Francisco de Zurbarán）等人。就繪畫技巧而言，他算是傳統派畫家。但是他所習得的傳統技巧，並不包括那些技巧所服務的傳統價值。人們可以說他竊取了專業知識。

例如，傳統裸體畫的繪製與奢華和財富有緊密的關係。裸體是情色裝飾品。但是，庫爾貝却挪用了裸體畫的形式，用來描繪村婦「粗鄙」的裸體，而將她的衣物成堆地放在河岸上。（後來，理想幻滅之後，他也創作了像《鸚鵡與女人》之類的情色裝飾畫。）

例如，十七世紀西班牙寫實主義畫風跟宗教簡樸、嚴峻及慈善高貴等道德價值息息相關。庫爾貝却挪用了寫實風格在《探石工》一畫

中，用來呈現鄉村令人絕望、沒有救贖的貧窮景象。

例如，荷蘭十七世紀的羣體肖像畫是用來彰顯某種團隊精神的方式，庫爾貝運用羣體肖像畫的形式在《奧爾南的葬禮》一畫中，用來顯示面對死亡時，大眾的孤獨感。

在一八四八至一八五六年間，集莒哈山區獵人、鄉村民主人士、盜匪畫家於一身的庫爾貝，創作了一些驚人而又獨樹一格的畫作。對這三種角色而言，外觀是直接的體驗，相對地沒有經過慣例的轉變，而且正因為如此，顯得令人驚異而且不可預測。三種的觀察都是實實在在的（他的反對者會用**粗鄙**）而且純眞（他的反對者會用**愚蠢**來形容）。一八五六年之後，在淫逸奢華的第二帝國時期，只有獵人一角有時會創作與時下畫家不同的風景畫，有時畫中會有雪花飛舞。

在一八四九至一八五○年創作的《奧爾南的葬禮》一畫中，可以瞥見庫爾貝的些許靈魂，庫爾貝這獨一無二的靈魂在不同時刻，會是獵人、民主人士和盜匪畫家。儘管庫爾貝熱愛生命，喜歡自我誇耀及狂笑，他的人生觀就算不悲觀也是灰暗的。

畫布中央，全長（幾乎有七碼長）有一道黑暗區域，表面上這塊區域可以解釋爲哀悼大眾的衣服，但是這黑暗區域太過普遍也太深沉，甚至數年後整幅畫的顏色變得更晦暗，其意義不能只是表面上的。其意義是黑暗的山谷、黑夜的降臨，以及棺材即將安放的泥土。但是，我想這黑暗區域還有一層社會和個人意義。

從黑暗區域裏浮現出庫爾貝在奧爾南的家人、朋友、鄰人的臉孔，沒有經過理想美化、積怨或是採取任何規範地描繪出來。這幅畫被冠上憤世嫉俗、褻瀆及野蠻，被看成是一項陰謀。但是這陰謀爲何？是醜陋崇拜？是社會顚覆？是對教會的攻擊？畫評家想在畫中找出一點

頭緒却都一無所得。沒有人發現實際顛覆的典故或出處。

　　庫爾貝將這些男女畫成參加村莊葬禮的模樣，不願意將畫面組織（協調）成一種虛假——或者甚至是真實——具有更深遠的意義。他拒絕使用藝術將外觀調整的功能，使景物顯得尊貴。相反地，他在二十一平方公尺的畫布上，畫出在墓旁參加葬禮實體大小的人群，所宣示的意義就是：這就是我們的模樣。而巴黎的藝術群眾在確實看到這來自鄉村的宣示意義後，否認該畫的真實性，將該畫冠上邪惡的誇大之語。

　　庫爾貝在靈魂深處也許已經預見這一點，他最大的希望也許是把這當作鼓勵自己繼續作畫的方法。在《奧爾南的葬禮》、《探石工》、《福來基的農民》（The peasants of Flagey）等作品裏，當他勾勒浮現在光線中的景物時，堅持將每一可見部分都看成同樣的珍貴，這讓我想到，黑色的區域意味著故步自封的無知。當他說藝術是「存在事物最**淋漓盡致**的表現」時，他是用藝術來對抗那些忽略或否認現實生活中大部分事物的表現的階級制度和文化。他是唯一一位勇於挑戰文明人的蓄意無知的偉大畫家。

泰納和理髮店

從來沒有一位畫家像泰納一樣在作品裏包含了那麼許多不同的成分。有一種強烈的論調聲稱，論天賦，最足以代表十九世紀英國特性的是泰納，而不是狄更斯（Charles Dickens）、華滋華斯、史考特（Walter Scott）、康斯塔伯（John Constable）或是朗德西爾（Edwin Landseer）。這也許可以解釋為什麼泰納是唯一在生前以及一八五一年去世後，在英國一直享有一定程度影響力的畫家。直到最近還有很多民眾覺得不知怎麼地，泰納的作品冥冥中默默地（意思是他的影像取代或是成為言語的先導者）表達的正是他們各自的經驗裏最基本的東西。

泰納於一七七五年出生於倫敦的市中心，父親是後街的理髮師。他叔叔是個肉販。他們一家住得離泰晤士河很近。泰納一生到處旅行，但是大部分他所選擇的作畫主題經

常是水、海岸或河岸。他晚年時，化名為退休的海員布斯船長(Captain Booth)，住在泰晤士河下面一點的赤爾夕區(Chelsea)。他中年時住在漢墨斯密 (Hammersmith) 及威肯罕 (Twickenham)，兩地都俯瞰泰晤士河。

小時候泰納是個繪畫神童，九歲已經可以替版畫上色賺錢；十四歲進入皇家學院就讀。十八歲擁有自己的畫室，不久，他父親不再替人理髮，變成他畫室的助手，幫忙打雜。他們父子之間的關係顯然很密切。(他母親是發瘋死的。)

我們無法確切得知影響泰納想像力的早年視覺經驗是什麼。但是理髮店裏可見的成分和泰納成熟風格之間有很強的共通性，我們應該注意到這一點，但是也不要以此來做全面性的解釋。回想他晚年的一些畫作，想像在後街的理髮店裏，水、泡沫、蒸汽、發亮的金屬、霧氣瀰漫的鏡子、裝滿肥皂水的白色盆子，理髮師的刷子在裏面翻攪，碎屑在裏面沉澱。想想他父親的剃刀和畫刀之間的相通性，儘管各種批評以及現在的用法，泰納堅持廣泛使用畫刀。更深切地──回到兒時天馬行空的幻想──盡力想像跟理髮店、血和水、水和血之間可能的組合。泰納二十歲時計畫創作取材於啓示錄的主題，畫名為《水轉變成血》(The Water Turned to Blood)，但是他却始終沒有著手畫這幅畫。然而，就視覺效果而言，藉著日落和火光，這成了他日後成千張畫作和研究的主題。

許多泰納早期的風景畫，多少帶點古典的味道，這可以追溯到洛漢，同時也受到了早期荷蘭風景畫家的影響。這些作品的創作精神很耐人尋味。面對畫作時，畫面是平靜的，「莊嚴的」，或者是懷舊的。但是最終人們會體認到，這些風景其實跟藝術的關聯要大於和自然的

關聯，就藝術而言，這些畫是一種模仿畫。而在模仿畫裏總是帶有一種不安和絕望。

「大自然」以很猛烈的姿態進入泰納的畫作，或者應該說是存在於泰納的想像。早在一八〇二年泰納畫了一幅暴風雨侵襲卡萊(Calais)碼頭的畫。接著他又畫了一幅阿爾卑斯山暴風雨的畫。然後是一幅雪崩的畫。直到一八三〇年代，泰納畫中兩個重點：表面上的平靜以及狂暴，一直是並存的，但是狂暴漸漸地變得更加重要。最後，狂暴變成隱含在泰納所見的影像本身，而不再依附在主題之上。譬如，名為《平靜：海上葬禮》(Peace: Burial at Sea) 的這幅畫，以其本身特有的方式，和《暴風雪》(The Snowstorm) 這幅畫一樣狂暴。前者的影像彷彿是麻木無知覺的傷口。

泰納畫中的狂暴似乎是與幾個要素有關的：通常是透過水、風、火和光來表現。泰納在寫到有關他晚年一幅名為《太陽底下的天使》(The Angel Standing in the Sun) 這幅畫作時提到，光線正在吞噬整個目光所及的世界。但是我相信，泰納在自然裏所發現的「狂暴」是想確認他本身對某種事物內在的想像。我已經提示過這種情景部分是來自兒時的經驗。後來藉著自然以及人類冒險進取的精神得到證實。泰納經歷了英國工業革命如啟示錄般的第一個階段。蒸汽不再只是瀰漫在理髮店的東西。朱紅色代表火爐及血。風呼嘯過活門以及阿爾卑斯山。他認為正在吞噬整個目光所及世界的光線，與正在挑戰、摧毀先前有關財富、距離、人工、城市、自然、上帝旨意、孩童和時間等觀念的「新能量」很類似。過去，大家認為泰納是個描繪天然景觀的藝術巨匠，其實是一種錯誤的想法，雖然這也是他或多或少被正式認定的身分，但一直要到羅斯金 (John Ruskin) 才對他的作品有更深入的

詮釋。

英國在十九世紀的前半葉是非常缺乏信仰的。這強迫泰納以象徵性的手法來運用自然。沒有其他具說服力且容易使用的象徵，比自然更具有深刻的道德吸引力，但是道德意義又不能直接地表達出來。《海上葬禮》表現的是畫家維爾基爵士（Sir David Wilkie）的葬禮，他是泰納少數的幾個朋友之一。該畫作的寓意是無限的。但是這畫裏所要表達的基本上是一種抗議抑或是一種接受呢？我們是要重視那不可能存在的黑帆抑或是那邊那個不可能存在的發光城市？這幅畫所提出的問題是道德問題，因此，就像泰納許多晚年的作品一樣，具有恐懼幽閉場所的特質，但是所提供的答案都是愛憎交雜的。無怪乎泰納欣賞的繪畫是進入懸疑、神祕的境地。他曾讚賞地說道：「林布蘭在最平庸的作品裏都加進了神祕的疑問。」

綜觀泰納的繪畫生涯，自一開始他就具有雄心壯志，在態度上毫不掩飾、積極而進取。他不但想成為國內同時期最偉大的畫家，同時也要擠身世界最偉大畫家之林。他視自己為可以跟林布蘭及華鐸平起平坐的人。他認為自己在繪畫上已經超越了洛漢。他這種積極進取的態度還伴隨有不願與人交往和吝嗇的明顯傾向。另一方面，他對自己的繪畫方法十分地保密，而且選擇了離羣索居，是個遁世者。他的孤僻並不是受到忽視或是缺乏認同下的產物。從他年輕時起，他的繪畫生涯就非常順利成功。然而當他的作品轉變得更具有原創性時，批評也隨之而至。有時他孤僻的特異言行被認為是瘋狂的徵兆，但是從沒有人不認為他是個偉大的畫家。

他也用自己繪畫的主題來寫詩，偶爾發表藝術方面的演說，用的都是誇張卻又無味的語言。日常交談時他沉默寡言而且無禮。假如有

誰說他是個夢想家，那個人必須了解自己所用的「字眼」是否有經驗的根據。他喜歡獨居，但是刻意留心讓自己在高度競爭的社會裏功成名就。他有宏偉的觀察力，當他將之入畫時就達到卓越的境界，但是當他寫下來時却只是些誇張的語詞。然而，他作爲一個藝術家時，態度是非常嚴肅而自覺，認爲藝術家必須全心投入像是專業的工匠：吸引他選擇一項主題或是一項特別的繪畫工具的是他所謂的「實用的」——一種繪畫的表現能力。

泰納的天賦是十九世紀英國所造就的一種新型態的天賦，而且通常是表現在科學、工程或商業上的。(稍後，同樣的典型在美國以英雄的姿態出現。)他有能力讓自己非常成功，但是成功滿足不了自己。(他留下十四萬英磅的財富。)他覺得自己會在歷史上獨具一格。他有總體的觀察力，這是言語不足以表達的，只有透過**實際的**創作這個藉口才能呈現。在他的想像裏，人類被自己所發現的不可抗拒的強大外力所矮化。他瀕臨絕望却又被一股特別的創作能量支持著。(他去世以後在畫室裏留有一萬九千幅鉛筆畫和水彩畫，以及好幾百幅油畫。)

羅斯金寫道，泰納的藝術最基本主題是「死亡」。我寧願認爲他的創作主題是孤獨、狂暴及不可救贖的宿命。他大部分的畫作似乎都跟罪刑的餘波有關。而且這些畫作如此令人不安的原因不是罪刑——實際上這些畫作看起來蠻賞心悅目的——而是這些畫作所表現全然冷漠的感受。

泰納在自己一生中經歷的幾個重要的場合裏，透過他親眼目睹的事實來表達他的絕佳觀察力。一八三四年十月，議會著火。泰納趕到現場，火速畫下素描，並在翌年替皇家學院完成這幅畫。幾年之後，當他六十六歲時，他在一場暴風雪裏搭乘一艘蒸汽船，他之後畫下了

這次經歷。只要畫作是根據眞實的事件而創作，他都會在畫作標題或是展覽目錄的說明裏強調這是出自第一手的經驗。這好似他希望證明不管生命是如何的冷酷無常，在在印證了他的觀察。《暴風雪》這幅畫作的全名是《暴風雪。蒸汽船在港口外的淺水處發出信號，以投擲測鉛來測水深的方式行進。油畫作者在阿里爾號離開哈維克港的暴風雪夜晚，人在船上》（*Snowstorm. Steamboat off a Harbour's Mouth Making Signals in Shallow Water, and going by the Lead. The Author was in this storm on the night the Ariel left Harwich*）。

當朋友告訴泰納他母親喜歡《暴風雪》這幅畫時，泰納說道：「我作畫不是爲了讓人明瞭，而是爲了顯現當時的景況：我叫水手將我綁在桅桿上以便觀察暴風雪，我被綁了四個小時，我並不希望可以逃過這一劫，可是我感覺得到自己一定可以記錄下這景況，而且我做到了。這跟任何人喜不喜歡這幅畫毫無關聯。」

「但是我母親正好經歷過這種景況，而這幅畫讓她回想起一切。」

「你的母親是位畫家嗎?」

「不是。」

「那麼她想的應該是其他的事。」

問題的癥結是，不管這些作品是否令人喜愛，是什麼讓這些作品看起來如此新奇、如此與眾不同呢？泰納超越了傳統風景畫的作畫原則：風景是開展在你眼前的景物。在《議會大火》（*The Burning of the Houses of Parliament*）這幅畫裏，景象是從開始延伸到外在畫框的邊緣之外。這幅畫開始在旁觀者身邊起作用，搶先並圍繞著旁觀者。在《暴風雪》這幅畫裏，發展趨勢轉變成事實。假使我們讓自己的眼睛溶進畫布上的形體及色彩裏，注視著畫作，我們會了解到我們正處在暴風

漩渦的中心點：不再有遠近的區別。譬如，船向遠方傾斜並不是如同我們期待地傾向畫作，而是朝畫作外向右手邊緣傾斜。這是一幅預先排除外在旁觀者的畫作。

泰納一定有相當的勇氣。他在面對自我經驗時做爲畫家的勇氣可能更大。他面對經驗的誠實態度讓自己打破自己引以爲豪的繪畫傳統。他停止創作全景。《暴風雪》是綁在船隻桅桿上的人所能看到及捕捉到的所有事物。除此之外**別無他物**。這讓任何外人喜歡這幅畫顯得荒謬。

也許泰納並不是眞的這樣想。但是他直覺地遵循著事物狀況的邏輯來行事。他獨自一人受到無情及冷漠力量包圍，不可能會相信他所見到的可以從外面看得到——即使這會是對他的一種安慰。換言之，局部不再可能被看成全部。若非空無一物就是所有的全部。

在較實際的層面上，他知道自己一生的作品，其完整的重要性。他變得不願意出售畫作。他想要盡可能地保有最多自己的畫作，而且開始有了揮之不去的念頭，想將作品捐贈給國家以便完整地展出這些作品。他說道：「將作品一起保存起來。」「不一起保存起來，這些作品有什麼用？」怎麼說呢？因爲只有這樣，這些作品才能盡可能地爲他的經驗作強而有力的見證，他相信這些經驗是前所未有的，而且並不存有太大希望認爲後人能夠了解。

<div align="right">（一九七二年）</div>

盧奧和巴黎郊區

「我一直非常快樂地作畫，是個處在最陰暗的悲哀而能忘却一切的畫癡。」這是喬治・盧奧（Georges Rouault）對自己所做的許多評論之一。像他的藝術一樣，他的自述顯得簡單，實際上却是相互矛盾（人怎麼能處在最陰暗的悲哀而忘却一切?）而且真是絕望的告白。

盧奧的身高不高，只有五呎六吋。他自己長相的幾個版本散見於他的幾幅小丑畫像。但是實際上，盧奧的臉比較敏感，而且比他筆下的小丑要來得更加感受敏銳和有惡意。這是一張屬於夜晚的、孤獨的臉。人們可能會根據照片遽下結論，認爲他是個深深爲昆蟲著迷、背離常軌的昆蟲學家。

他出生於一八七一年五月，當時的巴黎正處於戰爭的砲火之下，正是政府軍開進巴黎展開屠殺的前夕。他的父親是個家具商。他所成

長的巴黎郊區，提供他許多的靈感，變成後來他繪畫創作和蝕刻版畫的創作背景。巴黎的郊區有許多不同的面貌，而且有不同的觀點來看待這些層面。盧奧的巴黎郊區和印象派畫家或是尤特里羅（Maurice Utrillo)的巴黎郊區沒有什麼關聯。他筆下的巴黎郊區有著向外延伸的漫長大道，黃昏亮著朦朧的街燈，住著寂寞的巡迴演員和在城市混不下去被迫停留在城市邊緣地帶的人們。在盧奧的畫作裏沒有這些郊區明確的地標。他的畫作所組成的是一種精神氛圍——也許就是他自己青少年時代的氛圍。他自己將這樣的作品命名為《長久磨難的郊區》（The Suburb of Long Suffering)。

在十四歲時，他成了彩繪玻璃工匠的學徒，並且就讀夜校的藝術課程。藝評家多次談到彩繪玻璃對他藝術的影響，特別提到他明亮的用色以及如彩繪玻璃窗上鉛條似的粗黑輪廓。兩者之間的確很類似，但是依我之見，這並沒能解釋什麼。盧奧繪畫藝術的本質是心理層面的而不是風格層面的。

十九歲時盧奧跟隨居斯塔夫‧牟侯（Gustave Moreau）學畫，並且開始用十九世紀的浪漫手法來創作晦暗的神祕風景畫及宗教主題，人們相信這是承繼林布蘭的腳步。這些畫像是從厚重窗簾的皺褶裏想像出來的景象。師生兩人感情密切，牟侯告訴盧奧：「我可憐的盧奧，我可以看到你的未來。你絕對的專注、你對創作的熱情、對不尋常繪畫結構的熱愛等這些基本特質，實際上，你會變得越來越自我。」

一八九八年，牟侯去世。這個打擊以及因而產生的孤寂，促使狂熱、自我的盧奧進入生命中的偉大創作時期。

牟侯去世時我傷心欲絕，但是經過剛開始的完全消沉之

後，不久，我就開始有所反應，這是一種非常深刻的內在轉變。我剛在沙龍展得獎，我本來可以在正式的繪畫界建立起非常舒適安穩的地位；我跟牟侯的愛好者也有持續固定的往來。

我的老師以前常說，你必須親身經歷磨難，這一點我不能代勞；我什麼忙也幫不上。沒有刻意忘懷我所喜愛過的一切美術館傳統，漸漸地我偏向了客觀的觀察。

那時，我正經歷了一次最猛烈的道德危機，這是筆墨無法形容的。我開始創作帶有強烈抒情風格的作品，這讓大眾困惑不解。

多年來，我很訝異自己是怎樣活過來的：每個人在大聲抗議無效後一一棄我而去。人們甚至寫詆毀信給我，這是記起老師教誨的時機：「感謝上帝，你並不是功成名就的畫家，至少越晚成名越好，這樣你可以毫無限制地更盡情地表達自我。」

但是當我審視自己的一些作品時，我自問：「這真是我畫的嗎？這可能嗎？我畫的東西令人害怕。」

他畫了什麼？死亡讓他的生活變得真實，同時也讓他憎恨生活。他外出走上街道，看到荒廢的空地、法院、酒店、城市裏的公立機構，並且畫下他所看到的事物。他畫叫賣的小販、法官、妓女、催租者、講究飲食者、教師、馬戲團員、人妻、肉販、律師、罪犯、講演者、零售商。有些是他憎恨的人，受害者激起他憎恨造成傷害的人。他用奇特的混合材料在紙片上作畫：水彩、膠彩、粉筆、油彩、墨水。起

初，也許是因爲貧窮的緣故，他必須善用手邊找得到的材料，但是他大量地將不同的材料堆積使用，也是爲了要表達他所觀察到的偶發事件的本質。

他曾經到過他所認爲的人間地獄。他認爲的人間地獄是由地獄裏碰到的人們和他們之間的相互利用造成的，但同樣也是由他不妥協的認知及他自身憎恨的力量造成的。他發現自身也受到暴力及罪惡的感染。但是他不像自己敬佩的波特萊爾（Charles Pierre Baudelaire）一樣，他永遠不能設身處地替別人著想。盧奧總是記錄與譴責的那個人。

譬如，從他一幅畫著一位妓女端坐在鏡前的作品可以非常清楚地看出這一點。盧奧在描述擔任模特兒的妓女時寫道，「沒有任何眞誠的親吻會落在她們肥厚、凝膠似的、搖擺晃動的身軀上。」今日，有人說這些畫作展現的是肉體的浮華、年華老去的殘酷事實、雜交的淒涼。但是假如你細看這幅畫，這明顯表達的是相當不同的東西。貶低端坐女人的是盧奧用來描繪輪廓並詮釋己見的黑色線條。胸部的叉口、焦黑空洞的雙眼，想像拿掉這些黑色的線條，剩下的是一個不太吸引人的女人，她的裸露意義不太明顯。你仍然是透過盧奧的雙眼來看：但是你所看到的不再是盧奧厭惡的口頭描述，因爲你已經移除他厭惡人類的印記，你所看到的女人是盧奧尚未決定是否沒有任何眞誠的親吻會落在她身上之前的景象。因此，他必須將自身對世界的評斷加諸在她身上。

像這樣的作品所反映的是傳統所譴責的，世界觀點下的產物。評斷不是來自事物本身的模樣，相反地，爲了印證評斷，顯示出來的模樣是經過細心刻畫的。但是，盧奧在作畫時，秉持的是藝術家的信念，因爲假如細看這幅畫，這些影像透露的是其自身的動機眞相。一九○

五至一九一二年之間，沒有一位藝術家像盧奧一樣創作了這麼多令人厭惡的人像畫。這些畫記錄的是其自身所見的悲劇。和受難耶穌頭像相對照，可以看到的是盧奧的線條、叉口，以及黑色印記正在爲其殘酷告解。

一九一二年，盧奧再次受到死亡的打擊，這次是他父親之死。

> 我們都是生命中的難民，深受疾病、寂寥、赤貧、孤寂、流言，特別是死亡之苦。我們躲藏在被單裏，用顫抖的雙手將被單拉到下巴處，甚至在躲進被單時，我們還在說著，說著退休後的打算，談著在義大利波羅敏羣島（Borromean Isles）悠閒度日的光景。

他的畫風漸漸改變。他的一些主題維持不變，還是小丑、侏儒、法官。新的作品在創作精神上仍是一樣地晦暗，但是顏色讓人引起共鳴，暗示另一個神職人員的內在，神聖世界的意味更加濃厚，在這個世界裏沒有仇恨只有悔悟。黑色的線條及斑點改變作用，不再是譴責，而是記錄靜態逆來順受的磨難。

盧奧的新作品像是在教堂裏完成的，他的作品既不是傳統的宗教藝術，也不是天主教的傳教畫。我要說明的只是盧奧自己個人的心路歷程發展。大約自一九一四年起，他大部分的畫作都是以祭壇畫的方式來構思，仍和一九〇五至一二年時期的畫作有所關聯，但是是以一種贖罪的方式。有人自問，他是企圖爲早期的作品贖罪，現在才獨自待在教堂嗎？

人生並不像這個直接問題的答案那麼簡單。但是盧奧的餘生的確暗示了他對自己過去的創作抱持著一種扭曲、帶著罪惡感的態度。

一九一七年，藝術經紀商佛拉（Ambroise Vollard）買下盧奧所有的作品，大約有八百件，其中大部分是一九〇五至一二年時期的作品。盧奧宣稱這些作品大多尚未完成，並促使佛拉同意在他自己宣佈作品完成以前不出售任何畫作。接下來的三十年創作生涯，盧奧受自己契約的限制，必須達成一項不可能的任務，將他已完成的畫作細部修改到自己滿意爲止。他寫道，「亞特拉斯（Atlas）將世界扛在肩膀上，這跟我相比是小巫見大巫⋯⋯這項工作會要我的命⋯⋯我過去現在和未來所有的努力與佛拉息息相關。爲此，我不眠不休地工作，我暗自祈禱，這也許將會是我的死因。」

　　一九三九年佛拉在一場車禍中喪生。他去世的消息一點也不能讓盧奧鬆一口氣。他再次受到打擊。戰後他對佛拉的繼承人提起公訴，要求歸還他尚未完成的畫作。法院判他勝訴，他過去的畫作物歸原主。一九四八年十一月五日，他公開焚毀了其中的三百一十五件作品，因爲他深信自己絕不可能完成這些畫作，絕不可能將這些繪畫修改到讓自己的良知及世界可以接受的程度。

　　　　　　　　　　　　　　　　　　　　　　　（一九七二年）

馬格利特與不可能之事

　　畫家馬格利特 (René Magritte) 所接受和使用的一種特定的繪畫語言，已經被沿用約有五百年之久，第一位使用這種繪畫語言的大師是北歐的畫家范艾克 (Van Eyck)。這種理論假設：實物的形貌值得被保存再現，我們可以重新發掘眞實。它同時也假設：空間與時間的存在一樣都具有延續性。這樣的繪畫語言通常表現在我們常見的**物體**上，最自然的事物如家具、玻璃器皿、塑膠、房子等等。這樣的語言也傳遞精神上的經驗，但此種經驗往往被包裝在具體的實物之下來傳達，例如，畫家所繪的人體像靜止的雕像。這種實質感的價值在於它創造出幾乎是可以觸摸的幻覺。雖然我在這裏無法去追溯這套繪畫語言在歷經五個世紀之後的轉變過程，但是這樣的表現風格歷久不衰，依然代表著歐洲人對視覺藝術的期望，

如栩栩如生的肖像畫、寫實風格的再現，以及對特別事件與具體事物的記錄描繪。

馬格利特一點也不懷疑這種繪畫語言是否能適切地表達出他所說的內容。他的作品一點也不曖昧難懂，即使他早期的繪畫技巧比不上晚近的二十年，他所有作品的畫面都很容易解讀。（我之所以使用**解讀**〔readable〕這個字的用意，是比喻他的繪畫語法是視覺上的，而非文字敘述的。雖然是一種語言，但是他所指涉的意涵包括其他。）然而，事實上，他所使用的繪畫語言與他想表達的意念之間存在的理由相牴觸；例如他畫作的重點往往是：不曾發生的事、不曾出現的物體、或是可能會消失的事物。

以他早期的作品《殺手的威脅》（*L'Assassin menacé*）為例。畫中一位刺客站在留聲機旁聆聽正在播放的音樂，兩個著風衣的警察埋伏在角落等著逮捕他，一個女體橫死於床上，窗外有三個男人直視刺客的背影。我們可以說這幅畫傳遞很多訊息，也可以說它什麼也沒有傳遞。我們看見一個具體的環境（房間）內發生特殊的事件，而這個房間內處處充滿弔詭的氣氛——畫面上是否有犯罪的刺客，是否會採取逮捕行動的警察，和出現在窗外的三個男人，以及刺客正在聆聽的留聲機等疑點重重。實際上，我們不能真正從繪畫中聽到音樂，而是我們以自身的感官經驗去描述畫中的情境——觀賞者彷彿聽見了留聲機所發出的音樂。（馬格利特經常使用能代表聲音的素材，詮釋觀賞一幅畫作時所受到的視覺限制。）

另一幅馬格利特早期的畫作《杳無芳蹤》（*La Femme Introuvable*）裏，一位裸體的女性危困於凹凸不平的石塊與四隻伸向她的大手所形成的框框中。畫裏的每個物件都表現得非常有質感。而雖然那四隻手

可以直接地觸及石塊，女人還是巧妙地避開了它們。

第三幅早期的作品《一夜的博物館》（Le Musée d'une nuit），描繪著一個四格的櫥櫃。其中一格擺著一顆蘋果，一格擺著一隻手，一格擺著鉛塊，最後一格則是卡著被剪了洞的粉紅色紙張，透過洞口觀賞者只看見漆黑的部分。但我們會假想第四格紙張的背後是孕育著無比含義的黑夜。

一年之後，馬格利特畫了一只煙斗，煙斗下有一行字寫著：「這不是煙斗」。他令兩種語法（視覺上與言語上的）互相抵消。

到底是什麼持續地使意義互相抵消？批評家不顧馬格利特的反對，試圖將其作品象徵性地闡釋，使得神祕處浪漫化了。事實上馬格利特認為他的作品應被視為是自由思想的具體象徵，而他界定自由的定義為：「生命、宇宙、淨空」。並認為當自由真正無礙的時候，想法便無價值。而唯一有價值的便是「目的」，那才正是「矛盾」（Impossible）的真義。

馬格利特認為要想像矛盾是困難的。在平常的亦在詭變的日常生活中，我們的思想並沒有伸展它們所有應有的空間。它不斷地被發生在我們身上的事脅迫或干涉，而且往往與千萬約束它的事情發生巧合，這幾乎是恆久不變的定律。不過，避開矛盾的經驗也偶爾會自然發生，或是經常短暫地發生在我們身上。

首先，讓我們由馬格利特創作的目的開始思考，去考慮他有沒有清晰地打破意外和巧合的自由法則。然而，他與超現實主義運動的關係，以及超現實主義所朦朧地主張的「無意識」和「自發性」的關聯性，往往會使人模糊了焦點。

舉例來說，部分馬格利特的畫作並沒有超越表達「矛盾」的感覺，

就好像我們在夢境裏或潛意識的狀態。這種感覺使我們孤立，但沒有脫離其巧合狀態。我以他的幾幅作品爲例，在《告解廳》(La Chambre d'écoute) 裏有一顆巨大的蘋果充塞了整個房間，還有一九五〇年代早期他的創作內容大部分都是有關被轉換成石頭的人物與景色。然而，他比較成功的畫作都掌握與量度了矛盾與不可能的事，並把這些以「不存在」的方式放在原本特地爲描述特別狀況而設的語言中。幾幅較具代表性的作品有：《紅模型》(Le Modèle rouge)、《旅者》(Le Voyageur)、《自由的開端》(Au Seuil de la liberté)，它們代表了馬格利特語言中「矛盾」的意義與「目的」。

假使馬格利特的畫明確地證實了個人的生活經驗，那表示這張畫是失敗的。即使這一幅畫暫時打破了人們的經驗法則，那表示作品是成功的。（「毀滅」是他作品中唯一令人恐懼的事。）他藝術及遠見的矛盾在於：他必須使用人們熟悉的視覺語言去打破我們熟悉的經驗。不像大部分的現代藝術家，他輕視那些外來異國風情。他因爲太討厭那種平凡無奇的熟悉感而無法置之不理。

他的目的有達成嗎？對觀眾而言，馬格利特的藝術有什麼價值？

馬可仕·拉斐爾 (Max Raphael) 認爲，所有藝術的目的都在於打破物質主導的世界，而建立起世界性的價值觀。馬庫色 (Herbert Marcuse) 則指出，藝術是偉大地否認現實。我自己的看法是，藝術周旋於渴望和現實之間。然而，過去偉大的藝術作品雖然對抗現實，仍能相信語言並與現實保持關係。介於「什麼是」與「什麼可能是」之間的牴觸，仍是可以調停的。因此，那些最偉大的藝術作品達到了和諧之美。事實上，對那些與現實乖離的（我們可能會想到對法蘭契斯卡〔Piero della Francesca〕、林布蘭、普桑、塞尚等藝術家的批評），仍以一個更

高超的和諧爲重。在本世紀，尤其自一九四一年以來，這種矛盾衝突
已演變得難以超越，強調作品的和諧已無法想像。我們對自由的想法
越擴大，我們對自由的經驗就越薄弱。那正是矛盾的概念日漸增長的
緣故。也只有從連續的令人窒息的系統交叉點中，我們才能驚鴻一瞥
這不可改變的定性。這定性啓發我們，因爲我們知道在系統裏所有「可
能的」的不足。

馬格利特寫道：「我並非決定論者，只是我不相信所謂的機遇。它
充斥解釋世界的另一種方法。問題顯然在於不認同任何闡釋世界的方
式，也在於不接受機遇巧合或決定論。我並不對我所相信的事物負責，
決定我不負責任的也不是我自己——如此類推：我沒必要去相信。連
出發點都不存在。」

以上是馬格利特的說詞，其中清晰的論點是值得被重視的。但是，
他所陳述的是百萬人的生存經驗之一部分。也許這是工業化社會的主
要結果。誰沒有過被強迫去接受且不得不妥協的無力感。身爲一個藝
術家，他的創作延續著他之前的主張。作品裏具有某些簡化的特質，
對象不是荒謬而是自由。馬格利特最好、最富表現力的畫作正是關於
這種「變形的狀態」。在他的作品《紅模型》裏，地上留下一雙鞋子，
置於木板牆前，而鞋子的前端逐漸變爲人類的腳趾頭。我並非企圖要
用一個觀點，局限馬格利特的作品，但我確信，有一半變成腳趾的鞋
子不是這幅畫的重點。馬格利特不喜歡爲神祕而神祕。重點在於，這
樣的創作到底企圖提出什麼可能性或不可能性。一雙普通的鞋子被遺
留在地上很可能只是因爲剛才有人脫下它。一雙赤裸的腳可能被解釋
爲暴力。但這雙被遺棄且一半是腳一半變成鞋子的狀態，試圖表現一
個體將其皮膚遺棄的主張。這幅畫是關於什麼東西消失不存在，也是

關於消失的自由性。

在《歐基里德散步大道》（*Les Promenades d'Euclide*）這幅畫中，有一扇能瀏覽街景的窗戶，窗前放置著一副畫架，而畫架上的油畫正好是它掩蓋的一部分街景。這是一種雙關語法。畫布上的街景包括一條平直的道路，通向地平線，旁邊樹立一座尖塔。

道路由近而遠具透視感，而塔與原景一樣大小、一樣的顏色和形狀。運用雙關語法的目的在證明：二度空間與三度空間、外觀與實體是多麼地容易被混淆。接著，我們進入畫作的主題中，畫架上有一個可調高或降低畫布的把手，馬格利特刻意凸顯把手的部分，假如轉動把手的話將會發生什麼事呢？當畫布移動時，我們是不是可能（或不可能）看到它的背後**其實什麼街景也沒有**，只是一片空白呢？同樣地，另一幅類似的畫作《望遠鏡》（*La Lunette d'approche*）描寫的是一扇兩葉的玻璃窗，其中一邊微微開著，我們可以透過玻璃看到一片藍天碧海，但是在海與天後的空隙，呈現無限漆黑，彷彿是一種不可能的空虛狀態。

至於《明顯的永恆》（*L'Evidence éternelle*）這件作品裏有五個分離的框框，每一個框內都描繪關於女體某一部位的特寫：手、胸部、腹部與性感帶、膝蓋、腳等等。五個框的排列組合提供了視覺的暗示，使我們了解到接近女體。然而這樣的明示價值為何？事實上每一部分都可以被移動或重新排列，組合成新的秩序。這件作品顯示了實體的存在與物件的延伸——可視為一連串不連續且可被移動的部分，在這些部分背後的關連性及透過那些間隔，我們可以想像無限的可能性。

當砲火點燃時，在馬格利特的作品《自由的開端》（*On The Threshold of Liberty*）中，畫布上顯而易見的世界會隨之傾倒。

　　馬格利特創作的靈感來自於深層的社會與文化危機中，他的作品可以算在肯定革命前對單調一致的藝術傳統的反動。不過就某些層面來說，他的作品可能會被認為是悲觀的。

　　儘管如此，他拒絕從現代生活中撤退，靠近美學或個人崇拜。他是一個活在當下的藝術家。這就是何以許多人視馬格利特為他們的一部分，是那些在現代中沒有定位、無法妥協過餘生的人，同時也無法反駁矛盾與不可能的真義，後者是其他部分遭受到暴力的結果。

（一九六九年）

哈爾斯與破產

在我心裏，畫家哈爾斯（Frans Hals）的故事是最適合以戲劇性的表現方式來解讀的。

第一幕開場場景是一個已經進行了數小時的宴會（這種宴會通常都延續好幾天），爲了哈倫市（Haarlem）某一民兵團裏的官員們所辦，就稱爲一六二七年的聖喬治民兵團好了。我選擇這個場景是因爲哈爾斯記錄式的繪畫作品中，爲慶典場合所繪的民兵團羣像是最好的。

官員們歡欣、嘈雜而且堅定有力。軍人們的氣魄主要是因爲他們穿著畢挺的制服，現場並沒有婦女的陪襯，可能是怕她們的臉孔和姿態太溫和，無法與軍人相比。令人奇怪的是，他們的制服就像新的一樣。大家互相敬酒，爲永久的友情與信任乾杯，期盼所有的人前途無量。

米歇爾·得·威爾（Michiel de

Wael）隊長是其中最生動的人物之一——就是樓下穿黃色無袖短上衣的那一位。他的表情透露著他自信如黑夜般年輕，也自信這是大家都看得到的。這種表情你可以在某一個時間的任何一家夜總會裏找到。但是，在哈爾斯之前，並沒有人記錄下來。我們可見到得‧威爾隊長一副眾人皆醉我獨醒的模樣，像一個冷靜而清楚的旁觀者。就好像正在觀賞一幕我們無法參與的惜別宴。十二年之後，哈爾斯又將同一個人以同樣的麂皮服裝在另一個宴會裏出現。眼神、表情變得比較固執，眼睛比較濕潤。如果可能，他現在會在俱樂部裏的吧台消磨午後時光，用沙啞的聲音迫切地告訴我們許多故事，暗示著在很久以前，他曾經年少，擁有我們從未經歷過的日子。

哈爾斯身在宴會之中——雖然他並沒有在畫中出現。他已年近五十，酒量很大，這時正值他創作事業的顛峰時期。眾人皆知，他有時表現得很慵懶，有時又變得相當殘暴。（根據傳說中的醜聞，大約在二十年前他喝醉酒後將妻子毆打致死。爾後又再婚，生了八個小孩。）總之他是一個相當聰明的人。雖然我們並沒有他的談話紀錄，但是我相信他講話的速度一定很快，喜歡諷刺別人又愛批評。較引人注意的是，他雖然遵守當時大部分畫家所信仰的原則，却在其中找到自由發揮的空間。當然還有他獨特的繪畫天賦，顯示只有他才能畫出人們所希求的畫，也只有他能解決同伴們之間矛盾的問題。因為在羣像中每一個人都必須是一個清楚獨立的個體，同時又自然地融合在團體中。

這些人到底是誰？我們可以感覺出來他們並不是軍人。民衞兵早已由原來的現役性質，變成了純粹紀念性的俱樂部。這些人可能來自以紡織製造業為主的哈倫市中最有錢、最有權勢的商人家族。

哈倫市距離阿姆斯特丹只有十一哩，早在二十年前，阿姆斯特丹

就已經快速發展成爲世界的金融中心。

一種新力量興起，而金錢哲學（重商主義）隨之誕生。金錢本質——用錢的角度來說，展現物盡其用的韌性和影響力。（荷蘭是歐洲唯一沒有宗教迫害的國家。）所有傳統價值漸漸式微，不是被淘汰就是被限制，被奪去了絕對權威。荷蘭官方宣佈在銀行體制之下，教會不涉及不法暴利的問題。荷蘭的軍火商持續地買賣軍火給每一個歐洲國家的競爭者，在極殘忍的戰爭中，還賣給自己的敵人。

在哈倫市的民兵團裏，聖喬治隊的成員們屬於現代自由企業精神的第一代。在哈爾斯稍後的一幅作品中，所描繪出來的這種精神更明顯而生動，是我在任何繪畫和攝影作品中從來沒看過的。這幅作品屬於威廉・凡・韓德森（Willem van Heythuyzen）所有。

這幅肖像畫與其他早期爲有錢／有權勢者所畫的畫像，不同的地方是在於畫中表現出來的不穩定感。沒有一樣東西安穩地放在它所屬的地方。就像看到一個人在遇到強風的船艙中，桌子即將滑過地面，書快要由桌面掉落，窗簾馬上就要塌下來。

此外，爲了加強這種效果，畫中的人以可平衡的最大角度斜靠在椅子上，拉緊在手裏的開關，幾乎將開關拉斷。他的表情也同樣的緊繃，銅臭味的一瞥眼光，眼中帶著疲憊，是一次又一次重新計算的結果。

同時這幅畫並未表現出任何衰微或蛻變的意象。就好比雖有強風，但船隻仍然自信滿滿地快速前進。即使在今天，韓德森先生也無疑會被他的同儕描述爲性格強烈的人，或許仍有成千上萬的人會以這種人爲指標，當作是成功的模範——雖然並不一定是有意識的。

若是將韓德森先生以同樣的姿勢放在旋轉椅上，再把桌子豎在他

面前，將他手上的開關換成一把尺或一支鋁桿，搖身一變，他便是一位典型的現代經理人，撥出一點時間傾聽你的案子。

話說回到宴會上，所有的人現在都有些醉意。拿刀的手，兩指間夾著玻璃杯的手，還有在生蠔上擠檸檬的手，現在都變得有點笨拙。同時手勢好像也很誇張——正直接地朝著我們這羣想像的觀眾。沒有東西能像酒精一樣，讓人相信現在所呈現出來的自我才是隱藏已久的真正的自我。

與會的人互相打斷對方的談話，穿插著不同的話題。他們的思想溝通越少，就越能夠與對方互擁。有時他們會歌唱，滿意地歌詠他們至終還是站在同一陣線，有一半的人迷失在自我陶醉中，希望證明一件事——即他是最真誠的朋友。

哈爾斯常常把自己與這個團體隔離出來，他看這些人就好像我們看他一樣。

第二幕的場景仍維持同樣的宴會桌，但哈爾斯單獨坐在桌尾。這時他已六十多歲或近七十歲，仍舊才華洋溢。歷經這幾年，場景的氣氛已有相當的轉變，瀰漫著十九世紀中葉的氣氛。哈爾斯身著黑色披風，頭戴著彷彿十九世紀的黑色高禮帽。在他面前的酒瓶也是黑色的。劃破黑色的東西只有他那鬆垮垮的白色衣領和攤在桌上的白色書籍內頁。

這層黑色並沒有喪禮的聯想，反而是傲慢不羈的感覺。讓我們想到波特萊爾，這也讓人開始了解為什麼庫爾貝和馬內（Édouard Manet）是這麼的崇拜哈爾斯。

轉捩點發生在一六四五年。在之前幾年，哈爾斯所收到的佣金越來越少。他所繪的肖像畫渾然天成，雖然受當代敬仰，卻不受下一代

的青睞。下一代對肖像畫要求道德保證，他們要求替由來已久偽善的官方資本家畫出模範形象的肖像畫。

　　一六四五年，哈爾斯的一幅肖像畫裏，畫的是一個穿著黑衣服的男人望著椅子的椅背。他也許是畫家的一位朋友。而畫中這個人的表情是哈爾斯第一次描繪這種臉部思索的表情。他的表情透露著他並不相信自己對生命的見證，却又找不到另一條路。他一直客觀性地思考著生命是荒謬的可能性。他一點都不絕望，反倒是有興趣，只是他的聰明才智使他脫離了人類的目的，脫離了神所安排的目的。幾年之後，哈爾斯畫了一幅自畫像，表現出來的是不同的角色但相同的表情。

　　他坐在桌子旁，讓人合理地假設這反映著他的景況。微薄的佣金收入使他的財務陷入困境。但是盤據在他心裏的事，是對於作品意義的疑慮更甚於財務的危機。

　　當他作畫時，他的熟練構圖重於先前的準備。而有時熟練反而成了一個障礙。在哈爾斯之前，沒有出現過這麼莊嚴、這麼憐憫、這麼完滿的肖像畫。所有的人不停地畫著如此金錢性格的坐姿者。因此，「栩栩如生」的肖像畫 (the speaking likeness) 的概念產生。所有的東西都因應著主人翁的即時出現而犧牲。

　　或者說，畫家避免成為畫中人表現自我的媒介，而築起一道防衛。在哈爾斯的肖像畫裏，他的筆跡逐漸增加了畫中人的生命。但是，無法改變的事實是，他們的力量被描繪功能所抵消。我們不但被訓練著去敏銳地察覺畫裏的主題，也必須去觀察繪畫本身**如何**畫的。由坐姿者「栩栩如生」的觀念中，又產生了繪畫者「藝術家風格」(virtuoso performance) 的觀念，而這個觀念正是藝術家為抗衡前者所產生的。

　　然而，這道防衛並不能提供多少慰藉，因為對畫家來說，藝術家

個人風格特色只能在繪畫的當時滿足他。作畫時，哈爾斯繪出的每一張臉、每一隻手，都好像是一場巨賭，每一次準確而快速的筆觸，都像是一次鉅額的賭金。當畫作完成，所留下的是什麼呢？一個過往的名人的紀錄，和一個已結束的演出的紀錄。事實上，賭注根本不存在。有的只是生涯。這一切——不得不去做的事——讓他沒有社交生活。

當他坐在那兒時，其他的人——穿著十七世紀的荷蘭戲服，令我們吃驚——都走到桌子的另一頭靜止不動。有些是朋友，有些是贊助人，他們都來求畫，但多數都被哈爾斯婉拒了。畫家慵懶的態度，還有他的年紀都是推却的好藉口。他的態度多少也帶著輕蔑。他很清楚地表現出來，對於眾人的錯誤想法他不再認同，雖然他年輕的時候曾認可過。

偶爾他同意畫肖像畫，而挑選的方式却很獨斷：有時是因為朋友的情誼，有時是因為求畫人的臉孔令他感興趣。(這裏必須要強調的是第二種方式行之多年。)由這些他感興趣的臉孔，我們也許可以藉由談話了解，在某方面，這些坐姿者的角色與畫家心裏的疑問相關聯，而這個疑問在哈爾斯的一生中已經過了無數次的劇變。

運用這樣的精神，哈爾斯畫了笛卡兒，繪了新任無能的神學教授，繪了「藉上帝所言之幫助來奮戰，就如持鑄劍般，來對抗無神論」的赫曼神父 (Herman Langelius)，還有阿特曼 (Alderman Geraerdts) 和他的妻子的一幅雙人肖像畫。

畫布裏的妻子是站著的，往右延伸的手正持著一朵玫瑰花，臉上帶著柔順的笑容。畫布裏的丈夫是坐著的，一手無力地去接那朵玫瑰，並色瞇瞇地打量著妻子，完全不需要費力去掩飾，就像是他伸出手去拿屬於他的一張紙幣。

在第二幕的最後，一個銀行家要求哈爾斯支付二百荷幣的債務。他的財產和畫作被抵押，宣告破產。

第三幕場景在哈倫市的老人院裏。一六六四年院裏的男女董事們邀請哈爾斯為他們作畫留念，這兩幅畫是他所留下最好的畫作之一。

破產之後，哈爾斯只好申請市民補助。過去大家一直誤以為他是老人院——現在這裏成了哈爾斯博物館——的收容者之一，但很顯然是不正確的。雖然他歷經了窮途潦倒的苦日子，後來也曾受惠於官方慈善的捐助。

位於舞臺的中央，收容所的老人們像第一幕所描述的樣子，坐在同樣的宴會桌旁，面前是一碗碗的熱湯。狄更斯筆下的十九世紀生活景象再一次地襲擊我們。坐在桌子後頭的畫家，位於兩幅立在畫架上的畫布旁，面對著我們。現在他已經年近八十了。在整個第三幕中，他只是專注於畫著兩張畫布，完全不理會其他事情。他變成瘦弱的老人。

哈爾斯正在畫布上畫著左邊升起的舞臺上的男董事們，另一張畫布則畫著右方的舞臺上的女性董事。

收容所的老人們在一匙匙緩慢的動作中直視著我們，或是看著另一邊舞臺。偶爾，兩方會有些小爭執。

男董事們討論著企業民營與國營，但是他們感受到周圍凝視的眼光，就停止了談話，回復到哈爾斯畫中的姿態，每個人迷失在自己善良美德的幻想中，思緒像斷翅般舞動著。只有一位斜戴著帽子的酒醉者不斷地回憶孩提時代，偶爾還提議要假裝扮一下宴會敬酒的姿勢。有一次甚至還試圖拉著哈爾斯一起聊天。

（這裏我應該指出來，上面所撰述的只是一種戲劇性的揣測想像；

事實上，在這幅羣像畫中，男性與女性的董事們是各自擺出自己的姿勢的。）

　　女董事們討論著老人們的境遇，為他們的失業或是缺乏道德假設理由。當她們感受到被凝視的眼光時，最右方的女性將她無情的手放回大腿上，同時提醒了其他的人再回去看著喝湯的老人們。

　　這些女人的偽善並不是因為麻木地憐憫，而是因為她們從來不承認寄宿在黑色外衣下的恨意。每個人都偷偷地沉溺在自己的恨意中。就好比在無盡的寒冬裏，她每天早上灑下麵包屑，直至麻雀被馴服，可以溫馴地輕拍臥房的窗台，在清晨中叫醒她。

　　當黑幕緩緩地落下，只有兩幅畫留了下來──像是兩件最嚴厲的起訴書。這兩幅畫以投影的方式橫跨整個舞臺上的銀幕。

　　末了，舞臺上只聽見宴會的低聲嘈雜。然後有旁白唸道：八十四歲的哈爾斯，失去了筆觸。年邁的他無法控制自己的手。結局是殘酷的，想到他璀璨的名畫家生涯，著實令人同情。

<div align="right">（一九六六年）</div>

傑克梅第

在傑克梅第（Alberto Giaco-
metti）逝世後一週，《法國週刊》
（Paris-Match）刊出一張於九個月
前拍攝的紀念性照片；照片裏的傑
克梅第在他蒙帕那斯（Montparnas-
se）工作室的附近，獨自在雨中穿過
馬路。雖然袖子蓋住了手臂，雨衣
半遮住頭，而在雨衣之下仍隱約可
看見他弓起的肩膀。

這張照片所透露出的第一訊息
奇怪的是，他若無其事地不在意自
己的身體健康。他身穿縐摺的長褲
與一雙舊鞋站在雨中，幾乎毫無防
備，從這些細節，我們可以看出這
個人毫不關注周遭季節的變化。

這張照片的紀念性在於它透露
了更多關於傑克梅第的性格特質。
他的外套看上去像是借的，外套裏
除了長褲，好像一無所有，他像是
個生還者，不過並不是悲劇性的。
他好像對自己的處境已經是習以為

22　傑克梅第，© Henri Cartier-Bresson, John Hillelson Agency Ltd.

常了。我形容他在照片裏像是個「教士」，特別是用來遮住頭的雨衣，就像是修道士的斗蓬，這個譬喻或許不夠準確，因為他那象徵式的清貧比一般僧侶來得自然。

當藝術家死亡後，他作品就會變質。最後沒有人會記得當他本人活著時，作品是如何。有時我們可以知道當時的人對這位藝術家的看法，不同時期對「主張」與「詮釋」不同的看法，大部分可納入歷史的發展來討論，不過，藝術家的死亡的確是一條分界線。

現在我認為，沒有一個藝術家的作品在他死後的改變，像傑克梅第那麼大。再過二十年，沒有人會了解這個變化。他的作品將會被視為回歸平常——而事實上還是會成為不同的典範：他將會變成過去的「證據」，而不是如過去四十年至今般作為一個為未來的可能預作準備。

傑克梅第的死亡使得他的作品的評價有如此極端轉變的原因在於：他的作品很多是關於死亡的覺醒。他的死亡像是證實了他的作品：如同人們可以將他的作品排出一條通往死亡之路——但不是中斷或終止的路，而是一條回溯到出發點，去欣賞傑克梅第的作品的路。

你或許會爭議從來沒有人認為傑克梅第是不朽的，他的死亡總是可以被推測出來。但是，真正發生的事是帶來了轉變。在他的有生之年，他的孤寂、他認為人是不能被了解的信念，都只不過是他帶出的一種觀點，用來評論他周遭的世界。換句話說，傑克梅第原本就不是一個關心爭議的人，而今他的去世，證明了他自己的觀點。

這樣說也許有一點誇張，但是除了他運用比較傳統的寫實方法，作品是具象的之外，傑克梅第其實是個最極端前衛的藝術家。相較之下，許多今日的新達達藝術家與所謂的破除形式主義者 (iconoclasts)

只是運用形式來粉飾門面而已。

　　觀察傑克梅第，我們可以發現他成熟時期的作品顯得非常的極端，他最關心的主題莫過於去觀察或注視現實（the contemplation of reality）——但是在他的作品之中却沒有什麼與現實有關的事物可以與人分享。這也是爲什麼他堅信沒有作品能夠被完成。這也是爲什麼他所有作品的內容不是實物或是頭像的描摹，而是他所凝視的歷史片段。對他而言，這個注視的行動像是祈禱的形式，變成一種接近的方式，但無法抓住一個絕對。注視使他能保持清醒，持續地擺盪於存在與眞理之間。

　　如果傑克梅第生在較早的時代，他或許會成爲宗敎藝術家。然而事實上，他却是生在這個難以理解且疏離感普遍流傳的時代，他拒絕以一種過去的方式，即以「宗敎」爲名來逃避這類的問題。他仍然固執地忠於他自己的時間，對他來說，他對時間想必猶如自己的皮囊般熟悉：從初生到現在，在這個皮囊中，他無法不誠實地面對自己，不得不承認在過去及未來「人」都是注定要了然孤獨的。

　　想要維持這樣的生命觀點需要某種特質，我很難明確的定義這種特質。在傑克梅第的臉上是看得出來的。詭詐中乍現出一種耐力。如果人類只是一種動物，不是社會動物的話，所有的老男人都會露出這樣的表情。我們偶爾在貝克特臉上也可以找到相似的表情。你也可以在科布西耶（Le Corbusier）的臉上找到正好相反的表情。

　　不過，這絕對不只是個性的問題，甚至也可以說是整個社會現實環境的問題。終其一生傑克梅第都沒有破除他的疏離感，雖然他所親愛的人都曾被邀請來與他共度短暫的時間。但是他基本上的情況——退縮回初生的皮囊中——還是不變的。(有趣的是一些關於他的傳說指

出，他所住的工作室四十年來幾乎都沒有什麼更動，而在最後的二十年，他持續地重新開始投入相同的五、六項主題。)然而，人是一個社會人的天性本質，客觀上需要藉由語言、科學、文化來驗證，但主觀上需要藉由羣體行動的結果而感受到改變的力量。

在此之前，傑克梅第的觀點是絕對無法在其他的歷史時期裏獲得驗證的，這或許也反映了晚期中產階級與知識分子在這個社會的分裂與個人主義的興盛。他已不再是一個隱居的藝術家，這個藝術家認為社會與他毫不相干。如社會吸納了他的作品，也並不是刻意的。

即使是如此，他所遺留的作品依然令人無法忘懷。這位藝術家對自己的立場與觀點帶來的後果的表白是完全誠實與純淨的，這樣他還能挽救及表達出真理。如此嚴苛的真理臨界了人類私欲最後的底線。而他所表達出來的精神，雖然是由社會上的絕望或憤慨之情孕育出來的，卻把這些昇華了。

關於死亡的經驗，傑克梅第所提及「真實無法共享」的觀點是真確的。他不是病態地關心死亡的過程，而是十分在意人怎麼看生命的過程，而人類終須一死的命運是人所憑藉的唯一信念。沒有人會反對這樣的觀點，即使我們同時也認同其他的理念。

正如我前面所說的，他作品的意義因為他的死亡而改變。藉由死亡，他強調並澄清了他作品的內容。至少當下對我而言，這些改變是比我這樣說的更加精確與具體。

想像你站著面對一幅畫像，畫像的頭對著你，或是一具裸體，雙手插腰，你們之間的距離只有兩個皮囊的厚度——她和你的初生皮囊。如此一來，裸露的問題就不再是問題，裸露的話題反而像是中產階級的婦女在討論自己該穿哪一件衣服去參加婚禮一般瑣碎：「裸體」只是

過往情境的一項小細節。

想像有一座雕像，薄得不能再薄，靜止地但是並不僵硬，觀賞者不可能忽視它，而你只能探索與凝視。如果你瞪她，她也會瞪你。即使是任一座最平凡的畫像也是如此。這一切的差別在於你如何意識到，你與她的凝視的痕跡：像是在狹窄的走廊中彼此注視──或者像是一位祈禱者想像的途徑，而在走廊中的兩端一無所有。你只有一個方式可以接觸她──那就是靜立或凝視。這是這件作品如此薄的原因，因爲所有其他的可能性和功能都被排除了。她全部的眞實被淨化成「被看」的本質。

當傑克梅第活著的時候，你站在他的位置上，遵循他凝視的軌跡，而畫中的人物會像一面鏡子一樣反射你的凝視。現在他死了，或者說現在你知道他死了，你不再是模擬他的位置，而是取代了他的位置。一剛開始好像是畫中的人物先來回打量你。他凝視，你也回應。無論你從多遠的小徑來回，凝視的眼光終會穿透你。

現在看來，傑克梅第終其一生爲他自己塑造的主角，像是他未來缺席時的觀察者，觀察他自己的死亡，以及他的「不能被人看透」。

（一九六六年）

羅丹與性操控

「人們說我太愛想女人了。」羅丹（Auguste Rodin）曾對威廉・羅森斯坦（William Rothenstein）這樣說，停了一會，他又說：「但究竟有什麼比想女人更重要呢?」

羅丹死後五十週年的紀念會上，有數以萬計的雕塑圖片被印在紀念畫冊或雜誌上。這類的宣傳推廣對精英文化的禮讚，是一種惠而不費的作法，某些人基於商業市場的考量，認爲有必要持續擴大。然而依我之見，這很顯然是一種完全不同的歷史見解。

在十九世紀的後半葉，被認爲是大師級的藝術家之中，羅丹是唯一在有生之年被國際敬仰且公認極爲優秀的一位。他是一位墨守傳統的人，曾說：「社會中最糟的虛妄之言便是求進步的想法。」羅丹出身於巴黎一個樸素的小資產家庭，爾後成爲一位大師級的藝術家。在他事

業的顛峰時期，曾僱用多達十位雕刻家切割那些他賴以成名的大理石作品。一九〇〇年之後，他宣稱自己的年收入已達二十萬法郎，實際上還可能更高。

造訪舊稱畢龍府（Hôtel de Biron）的羅丹美術館，是一個奇特的經驗。其中典藏的大部分是羅丹的作品，博物館裏充塞著數以百計的人體，宛如是雕像的家或工作坊。如果你靠近其中任何一具人體雕像，用眼睛仔細觀察，會發現許多意外的趣味（例如手或口的細節描繪、主題的暗示等）。但是除了《巴爾札克》（Balzac），和早在二十年前製作的《行走的人》（Walking Man）之外（《行走的人》向來被視爲研究《巴爾札克》的早期作品），沒有任何一個形體能夠獨立站出來表達自己。根據自由站立（free-standing）雕像的第一原則來看，沒有任何一個形體足以主導它所佔據的空間。

所有的雕像皆爲其輪廓內的囚犯而已。這效果是累積而成的。你會察覺這些形體存在於一種可怕的壓抑之下，一種無形的壓力抑制著從任何一個如指尖般細小表面掙脫而出的可能性。羅丹宣稱：「雕塑不過是壓縮與突起的藝術罷了，不會逃出這個範圍。」當然，至少在畢龍府內無法逃出這個範圍。這些形體似乎被迫回到它們原有的材質上：如果同樣的壓力續增，三度空間的雕塑會變成一種淺浮雕；再增加的話，淺浮雕將變成牆上的印痕。《地獄之門》（Gates of Hell）正是此種壓抑最龐大且複雜的示範與表現。「下地獄」就是將這些人體壓回門內的力量。而《沉思者》（The Thinker）凝望著前方，咬牙握拳地抗拒外界的接觸：他自觸碰到他的空氣中蜷縮回來。

羅丹在世時，曾有膚淺的批評家攻擊他對人體的殘毀──切掉手臂、砍除軀幹等。雖然這一類的攻擊是愚蠢且被誤導的，但也並非空

穴來風。因爲大多數羅丹的人體雕像都被減化至幾乎無法獨立存在的地步：它們因壓抑而受苦。

羅丹著名的裸體繪畫也遭致同樣的命運。他畫女人或舞者的輪廓時，眼睛並未離開模特兒，水彩是事後再填上的。這些繪畫雖然頗具衝擊力，但看起來的確像是被壓扁的花朵或葉子。

除了《巴爾札克》之外，羅丹對於創造空間張力上的失敗之處，並未引起當時人們的注意，原因是他們汲汲於作文學上的詮釋。這樣的詮釋又因許多雕塑明顯的性暗示議題而益發彰顯。後來的人也因爲羅丹熱的再興（約在十五至二十年前）而將研究的重心擺在他對雕塑表面肌理的「觸感」處理，羅丹也因此被歸類爲印象派的雕塑家。然而他創作上的缺點，即人體雕塑上所表現的可怕壓力，其實也提供線索讓我們去理解他的作品眞正的（即使是負面的）內涵。

以《她曾是製盔者的嬌妻》（*She Who Was Once the Helmet-Maker's Beautiful Wife*）這件作品爲例，瘦弱的老婦人形體，和她那扁平的胸脯及幾近見骨的皮膚，就是最好的典型。或許羅丹本人也隱約地察覺了自己的傾向。

通常描繪個體或羣體的「動作」，更能看出某些壓抑的力量。有些成雙的伴侶相互擁抱（例如《吻》〔*The Kiss*〕中所有肢體皆鬆弛無力，除了他的手和她的臂膀是向內使力的）。其他伴侶們相互傾倒。人體擁抱大地，有人暈倒在地上。傾倒的女像柱（caryatid）仍承受著石頭壓下的重力。女體蜷曲著宛如被壓縮藏匿在角落裏，等等。

在許多羅丹的大理石作品中，人體和頭本應視爲它們是自未曾切割的石塊中浮現出來的，但是實際上它們看起來却像是被壓回去揉合在石塊之中。依照這個暗示延續發展下去的話，這些人的形體是不會

獨立出來而獲得解放，反而會隱沒消失不見。

有的時候即使雕像的動作明顯地掩飾了加諸其上的壓力（例如某些小型的青銅舞者），我們仍能察覺這些形體在雕塑家的造手底下，仍是溫馴且未成形之物。這個「造物」之手的想法的確蠱惑著羅丹，他描述這「手」握著未完成的塑像和土塊，稱它為「上帝之手」。

羅丹自己解釋說：

> 一個好的雕塑家若不能進駐生命的奧祕，就無法塑造人類的形體：這些不同的個體無非只提示了神的存在；萬物永遠追隨著造物主的引導……這也是為什麼我的塑像雖具手足，却仍禁錮於大理石中的緣故；生命雖四處皆是，但少有全然的呈現或完美自由的個體。（伊莎朵拉‧鄧肯〔Isadora Duncan〕，《我的人生》〔My Life, London, 1969〕）

然而，假設羅丹所加諸於他雕像身上的壓力是一種融合大自然和泛神論的表現手法，那為什麼運用在雕塑的技巧上影響這麼嚴重？我想作為一個雕塑家，羅丹絕對是擁有絕佳的天賦與技巧。然而，因為他的作品中所顯示出來的基本上的弱點，我們必須檢視他人格個性上的發展架構，而非僅是參考他自己發表的看法。

羅丹生前無法滿足的性慾是眾所周知的事，即使在他死後仍有一些關於他的私生活及作品（包括數百幅的繪畫）被祕密保存。所有研究寫作有關羅丹的雕塑藝術的人都注意到了這個藝術家在感官上或性慾上的特質，雖然許多人只把他的性慾視為一個調味料而已，但對我而言，它是羅丹藝術創作的主要動機，決不只是佛洛伊德所謂的潛意識的因素。

伊莎朵拉‧鄧肯在她的自傳裏曾經描述羅丹是如何試著引誘她的一段故事，雖然她終究拒絕了，但是事後也頗為後悔。她回憶當時的情景說道：

> 雖然羅丹的身材短小，却寬厚有力，有著方整的額頭與濃密的鬍鬚。有時他喃喃低語著他雕像的名稱，但你會覺得那些名稱對他而言毫無意義。他的手摸過它們且愛撫著它們。我記得當時認為在他的手下，大理石就如熔化的鉛般流動著。終於他拿起一小塊黏土，在雙掌間搓揉。這樣做的時候，他的呼吸變得沉重……一會兒工夫他便捏好了一個女人的胸脯。然後我開始向他解釋新舞蹈的理論，但很快我便了解他根本沒有聽進去。他用半閤的眼注視著我，眼裏閃著熊熊慾火，接著他帶著看作品一樣的表情向我走來，他的手觸摸過我的唇、我赤裸的腿和腳，他開始捏揉我的身體，如同它就是黏土一樣。他散發出來的熱情將我焚燒熔化，當時我所有的慾求就是希望自己完全屈從於他……。

羅丹在女人方面的成就自他開始成為成功雕塑家的時候（約四十歲）就展露無疑。當時他在藝壇的情勢大為看好，他的知名度也提供了一種承諾保證——伊莎朵拉‧鄧肯描述得非常好，因為她以拐彎抹角的方式來描述它。他對女人的承諾就是他將會塑造她們：她們變成了他手中的黏土。她們與他的關係象徵著他和雕像之間的親密關係。

> 當比哥馬利恩（Pygmalion）回家時，他直接走向他心愛的女孩雕像，斜靠在沙發上，親吻著她。她似乎是溫暖的：

他再次親吻她，用手撫摸她的胸部——在他的撫摸下，雕像不再堅硬，變得柔軟起來：他的手指在那順服的表面上留下印記，恰如希莫特司（Hymettus）＊翅膀上的蠟在陽光下熔化，她藉著男人的手指轉化成許多不同的形狀，越來越好用。

（奧維德，《突變》〔*Metamorphoses*, Book X〕）

我們或許可以認爲比哥馬利恩式的承諾，是男人吸引女人的普遍要素。對一位雕塑家和他的黏土而言，當一個特定且眞實的參考對象出現的時候，它的效果只會更強，因爲它在意識上更易於辨認。

在羅丹的例子裏，重要的是他顯然被比哥馬利恩式的承諾所吸引著。我懷疑他在伊莎朵拉‧鄧肯前玩弄黏土不僅是引誘她的伎倆而已：那介於黏土與肉體間的正反情緒也同時取悅著他自己。以下是摘錄自羅丹自己對麥第奇的維納斯（Venus de' Medici）的描述：

這不是很奇妙嗎？承認你並不期望會發現這許多的細節！瞧那連結身體與大腿凹處的無數起伏……注意那臀部挑撥的曲線……哪！這裏！腰部以上令人讚嘆的凹點……這是眞實的肉體……你會認爲它是以愛塑造出來的！當你觸碰這身體時，你幾乎會不自主地期待著感受到溫暖。

如果我是對的，這已經造成了一種迷思——一種性對象的反轉。傳說中的比哥馬利恩創造了一個雕像又不自主地愛上了她。他祈禱她有生命，可以從切割形成她的象牙中釋放出來，成爲獨立的生命體，

＊譯註：比哥馬利恩，在希臘神話中愛上自己創作出來的女子形像。希莫特司，希臘神話傳說中因爲飛行時太靠近太陽，翅膀融化而摔死。

而他能**以平等的地位而非創造者的角色**，與她相遇。相反地，羅丹則
希望使創作者與被創作者之間的愛恨並存不朽。女人之於他，就有如
他的雕塑創作，反之亦然。

羅丹的傳記作者可拉德（Judith Cladel），描述工作中的羅丹以及
他對模特兒作筆記的情形：

> 他靠近躺著的人體，深怕他的聲音會打擾那美好可愛的
> 東西，他輕聲細語地說：「將你的嘴�’成吹笛的樣子，再一次！
> 再一次！」
>
> 然後他寫道：「那嘴巴豐厚飽滿的唇多麼撩人……在這
> 裏，芬芳的氣息如蜜蜂進出巢般地襲來又散去……。」
>
> 在此深沉寧靜的時刻中，他享受著不受干擾的心智遊戲
> 是多麼地愉悅啊！這樣超然的心醉神迷似乎永無止境：「無止
> 息地探究人類的花朵是多麼愉快啊！我的專業讓我去愛並述
> 說我的愛，多麼地幸運啊！」（索登〔Denys Sutton〕引自〈得意的
> 牧神〉〔Triumphant Satyr, London, Country Life, 1966〕）

我們現在終於了解到為什麼他的雕像沒辦法發表意見或主導周圍
的空間。它們的形體被羅丹所掌控的力量壓縮、拘禁、擊退。他的作
品只是他自身自由與想像的表現，但因為黏土與肉體的交錯矛盾深植
在他的意志中，迫使他必須將它們當作是自己對付權威和勢力的挑戰。

這也是他為何只使用黏土創作，從不碰大理石，卻將這難以駕馭
的媒材交予僱員去切割的原因。他的觀察便是唯一且適當的詮釋：「當
上帝造物時，第一件想到的事便是塑形（modelling）。」這也是他之所
以覺得必須將他在摩當（Meudon）的工作室保持得像停屍間一樣最合

理的解釋，在那裏充斥著塑好的手、腿、腳、頭、手臂，他可以把玩著、想想看它們是否可以加到新的軀體上。

為什麼《巴爾札克》是唯一的例外呢？我們先前的討論已經提供了答案，因為這件雕塑是象徵一個擁有橫跨全世界力量的男人。所有研究羅丹的人都同意羅丹將自己比擬為巴爾札克。在這件作品的裸體習作中，性別的意義就表露無遺：我們看見他的右手緊握著勃起的陽具，這分明是一尊擁有男性權力的雕像。哈里斯（Frank Harris）曾經討論另一件披衣的巴爾札克的習作，那篇評論也同樣地適用於完成之後的作品，他指出：「在那衣袖空盪的僧袍下，這男子挺立著，手緊握著生殖器，頭向後仰。」這件作品直接地確立了羅丹對性權力的掌控。換句話說，只有在創作《巴爾札克》時，黏土，也許是在他生命中唯一的一次，變成陽性。

羅丹藝術創作裏的矛盾，後來也成為探討他作品內容和負面的評價，但就各方面而言，應該被視為是藝術家個人的特色。不過，它也可以說是典型的歷史產物。如果我們深入分析，沒有什麼比羅丹的雕塑更能生動地呈現十九世紀下半葉中產階級的性道德觀。

一方面是虛偽與罪惡促使強烈的性慾求——即使這慾求可得到一般的滿足——變得炙熱且幻化不定。另一方面則畏懼女人（一如財產）的逃脫，而需要不斷地控制她們。

羅丹認為女人是世界上最值得去想像的；另一方面，他却又簡短地說：「在愛情中只有行動才算數。」

（一九六七年）

羅曼娜‧洛凱

　　羅曼娜‧洛凱（Romaine Lorquet）大約在五十年前出生於里昂（Lyons）。大戰結束之後不久她到了巴黎，在那裏結識了布朗庫西（Constantin Brancusi）、傑克梅第及葉提恩─馬丁（Étienne-Martin）等藝術家。他們三人看出羅曼娜‧洛凱有藝術天分，便鼓勵她開始從事創作。然而大約是在二十多年前，她離開了巴黎搬到鄉下定居，仍繼續創作，却過著相當離羣索居的生活。

　　事實上，她在鄉下完成許多雕刻作品。而我之所以用雕刻而不用雕塑這個名稱，是因爲這個名詞在當代藝術裏比較少用。另一方面是這個藝術家幾乎從未嘗試過要將自己的作品定位在任何當代藝術或文化的環境裏。依我看，這不是逃避的決定，羅曼娜‧洛凱只是決定置身圈外。

事實上，我是在戶外——戶外是一般人精確的定義——見到她大多數的雕刻作品。作品放置在她居住的農舍四周的山坡上；有些橫躺在樹下的地上，有的則幾乎湮沒在矮樹叢裏。其中有些是木雕，但大部分是石雕。雕刻高度不一，從三十到九十公分都有。有時雕刻上已經長滿了野草和樹根，而且這些雕刻品顯然並不是放在那裏展示用的。

　　一般來說，大多數的「人造」物可以回溯到它們被製造時發生的「時間現場」。它們的存在要用過去的時態來表達；像是「這間房屋是用石頭造的」（This house was built of stone）。然而，這些雕刻幾乎不能追溯到當初製造它們的情形。它們看起來不像是已經完成也不像未完成。彷彿它們就好像是樹木或河流一樣，一直存在於現在繼續進行的狀態。由於這些作品的外貌缺乏明顯的歷史痕跡，因此看起來很普通尋常。

　　我試圖去想像如果這些作品放在不同的場合裏，例如放在美術館的長廊裏，或是都市的街道上，甚至是公寓裏會如何。也正因爲這些雕刻不太強調它們的製作狀態，它們看起來像是在大自然裏頭發現的東西。如果知道它們是屬於人爲的結果，也會被認爲是屬於另一個時代的作品，若不是古老的過去就是未來。

　　這些雕刻放置在地上或果樹下，挑戰我們已經習以爲常的「自然與藝術」的界線觀念，讓我們錯以爲它們是立在遙遠的邊界上。也許它們佔據的是藝術放棄對自然施展神奇功效後留下的位置。有些雕刻只雕了三個面，第四個面是留白的。這可能表示雕刻者打算把作品靠著牆放。但是我却不這麼認爲。依我之見，第四面留白最有可能是爲了讓雕刻「維繫」與自然的關係，讓雕刻看起來像是從大自然裏冒出來的。

23　洛凱，《雕刻》（*Sculpture*），© Sven Blomberg

　　雖然每一件雕刻都會讓觀者看出一些端倪來，但是它們却沒有特
定的形狀。它們不呈現任何事物。它們也不是抽象的。雕刻者並沒有
在自然裏刻意追求形狀，企圖將形狀加以修整、淨化，以便讓它們像
是圖騰或某一種象徵般地矗立著。洛凱的作品和古典裝飾品或是與現
代雕塑家，像阿爾普（Jean Arp）、米羅（Joan Miró）、比爾（Max Bill）

或摩爾等人的現代雕塑沒有任何共通之處。

這些雕刻讓人看出什麼來?

在大自然裏,空間不是外在賦予的;而是自成一體的存在狀況。它是已經形成或是將要**被佔有**的。空間在大自然裏是包含在種子裏的。對稱是生長的空間定律,是空間分配的法則。同樣地,空間的規則不是外在強行附加的,而是內在產生的。這些雕刻表現的就是從自然裏衍生出來的「空間與對稱」。它們的形狀遵循果實或是樹葉的天然組合法則。而這樣的組合讓它們能夠持續生長——並不是邏輯的持續性,而是大自然生長的延續。

自古以來,每一件雕刻作品都被認爲應該是一羣組合、集合或事件裏的一個「環節」,彼此會「互相配合」讓整體成爲一個單一的事件。這也是任何一件成功雕塑品的特點。米開蘭基羅的作品《摩西》(Moses)就有這個特點。但是洛凱這些作品所組成的單一事件顯然超越了作品本身,反而將草地以至遠處高山的所有景致都包含了進來。

在那些山上有數不清未經雕刻的岩石和石塊。我研究過其中一些岩石和石塊,我把注意力轉到這些岩石上,是想知道自己能不能讓它們產生像石雕那樣的效果。這些石塊毫無生命,一動不動。不但沒有顯示出任何事物,反而更加去隱藏在遠古的沉寂狀態。它們的存在只回答了自身的問題。

相反地,洛凱的雕刻作品讓人感覺是一體的。它們和蘇美人(Sumerian)的雕塑有異曲同工之妙。在那古老的藝術裏,藝術的組合也是和自然裏實體形狀的組合類似:例如漿果、毬果、水果、動物或人身體的器官、花朵、樹根等等。隱喻著天人合一的世界,因此臉上的嘴可能象徵著地上的一個洞穴,或者一片樹葉是手的轉化。像是變形、

化身這類的手法被認爲是經常發生且合理的事，雕塑不過是用來歌頌萬物的一般物質。

隨著工作的分工日漸精細，藝術也像其他學科一樣，分化越來越大。將事物理想化也是一種分化的表現手法。雕塑家彼此較勁要雕出最完美的嘴巴，希望這個嘴巴是完美而唯一的。他們越乞求接近完美的目標，嘴巴跟地上洞穴的差異也就越來越大。各種事物被分門別類，產生的各種差異及距離也變得不可忽視。於是空白就產生了。四個世紀以來，大多數歐洲雕塑是在面對及挑戰這空白而產生的。然而對洛凱而言，這些空白的空間是不存在的，她的空間是在系統裏的——包含環繞雕刻四周的空間在內。評論家賈克柏（Francois Jacob）說道：

> 堆砌的力量，產生日漸複雜結構的力量，甚至再生的力量，都屬於實質裏的五行。從分子到人，有一整個系列的統合、層次、不連續性。但不管是在主題的構成或發生在它內部的反應上都沒有衝突；「本質」並沒有改變。

賦予這些雕刻活力的經驗也是我們自己身體的經驗。這些雕刻有鏡子的作用。它們不是反映出表面卻否定內在的鏡子，而是反映出另一個觀賞者的觀點。我們並不是看到自己的影像，而是意識到自己的存在。非常難得地，在受到啓示的時候，人們會在面對一棵樹、一片玉米田、一條河流時，有類似的認知經驗。這些雕刻從自然裏稍微帶出這種經驗的潛在力。但是它們只能做到這點，不能再多做了。這些作品的表現是極度的內斂又有自信，爲什麼它們必須如此自制呢？或者用另外一種方式來問這個問題，爲什麼這些雕刻幾乎是被拋棄在山坡上？

所有以觀察自然爲出發點的藝術創作，最終都免不了會改變觀看自然的態度。藝術若非更加確定已經建立的觀看自然的方式，就是提供一個新方式來看待自然。直到最近，整個文化發展過程都牽涉在內；藝術家觀察自然：他的作品在他當時的文化裏佔有一席之地，而那文化是調停於人與自然之間的。在後工業社會裏，不再是這樣。他們的文化是跟自然平行發展而且完全與自然隔離的。任何進入文化的事物就必須切斷與自然之間的關連。甚至自然景觀（景色）都可以被消費或被簡化成商品。

　　以往大自然提供的生生不息、世代交替的循環，現在由大眾傳播和以物易物的方式取代——廣告宣傳、電視、報紙、唱片、收音機、商店櫥窗、公路、套裝假期旅遊、貨幣等等。這些戲劇性的轉變——就算沒有個人的或全球性大災害的發生——形成一股愚蠢的潮流，任何物質，包括藝術在內，都可以被傳播且被同質化。

　　洛凱的雕刻作品裏隱約透露出對現行的**藝術制度**的反抗意味，這種顛覆是針對藝術功能上的，而不是文化意義上的反叛。這兩者的區別是很重要的，因爲在文化上的反抗——反藝術運動、類似杜布菲（Jean Dubuffet）提倡的精緻原始主義、自主性的破壞等——依附的還是他們所反對的「藝術」，所以終究還是會走回美術館、專業藝術制度這條路上。又如杜象（Marcel Duchamp）並不是打破既定習俗的人：相反地，他算是新一類型的美術館館長。

　　這些雕刻反對的是「藝術的功能」，因爲作品身處的文化不能成爲社會與自然的中介。所以這些雕刻被迫嘗試以自己來展現這項功能。它們從非常仔細的觀察自然開始；然後獨力嘗試將觀察所得還原成自然。先前，這種還原會是一段漸進、間接及社會調解的過程。在這裏，

這種過程是立即、簡單而且自然的，因爲這些雕刻幾乎沒有脫離自然。
它們拒絕我們這個時代藝術的**分類方式**。

有時個人的想像可以超越現存文化的社會形式──包括藝術的社
會形式。然而，這種想像力所創造的作品，通常難逃孤芳自賞的命運，
也很難獲得歷史的肯定。

有一隻蝴蝶停在其中一件雕刻作品上，收起翅膀，像極了埋在石
頭裏非常薄的斧頭形狀，過一會兒蝴蝶打開翅膀，就飛走了。

以下有一段馬克思的文章，也是同樣難逃孤芳自賞的命運。

> 自然的人類本質最初只爲社會人而存在；因爲只有這
> 樣，自然才是人類實質存在的基礎。也只有這樣，人的自然
> 實體會變成人性實體，而且對他而言，自然變成了人。所以
> 社會是人與自然的和諧存在──自然眞正的再生──人類的
> 自然主義以及自然的人道主義的開花結果。(節錄自馬克思,《哲
> 學以及經濟手稿》〔Philosophical and Economic Manuscripts〕)

<div align="right">（一九七四年）</div>

原野

生命不是走過一片空曠的原野。——俄國諺語

　　原野上的沙洲，青翠蓊鬱，很容易靠近，草長得還不太高，在蔚藍的天空下，嫩黃已轉成鮮綠，這是世界盆地表面的顏色，等待著的原野，天空以及海洋之間的沙洲，前面有一片種植整齊的樹木，邊緣比較稀疏，角落的樹成環狀排列，在陽光下散發熱氣，閒置的牆角附近偶爾會聽到杜鵑的叫聲，是杜鵑喜歡藏匿著她收集來寶貝的地方，這是我所熟知的原野，我躺下支著手肘想，是不是在某個方向可以看到你背後的東西。而四周是地平線環繞。

　　還記得聽催眠曲入睡的感覺。要是幸運的話，這記憶不必追溯到童年時代。一再重複的歌詞跟音樂好像軌跡。這些圓形軌跡以及它們

形成的波紋像鍊條般地連接在一起。你沿著軌跡走會順著一個接一個的圓圈，越走越遠。你走著以及鍊條所在的原野就是催眠曲。

當我安靜沉思時，腦中反覆思索著生命的意義，希望能解開心中的疑惑，附近的園子裏傳來母雞的咕咕聲，傳進我充滿寂靜噪音的小腦袋裏，就在這時候，腦子裏浮現母雞在藍天白雲下的景象，讓我豁然開朗。我看不見啼叫的母雞是原野上發生的事件（就像奔跑的狗或是開花的朝鮮薊），原野等待第一個事件的發生已經很久了——以便有所感覺。現在，我知道我可以在原野上聽到各種聲音、各種音樂。

從市中心有兩條路可以回到我所居住的衛星城市：其中一條是交通繁忙的幹線道路，另一條是穿越平交道的支線道路。除非必須在平交道等火車經過，否則走支線道路比較快。春天及初夏的時候，我必定走支線道路，而且我發現自己不自覺地總是希望平交道的柵欄是放下的。因爲從柵欄及路面之間的角度望過去有一片草原，草原的兩側長滿了樹木。草原上的草長得很高，太陽西沉時，綠草分成明暗兩種顏色，就好比你在晚上用強光照射在一束荷蘭芹會產生的那種特別的效果。而黑色的鳥隱身在草叢裏，飛來飛去不受火車影響。

這片草原帶給我很大的生活樂趣。事實上，這裏離我住的公寓很近，但平常爲什麼我並沒有到那裏走走，反而要在中途遇到放下的平交道柵欄阻隔時，才停在那裏呢？這是由於一種偶然發生的「重疊」。草原上發生的細小變化——諸如兩隻小鳥互相追逐，或是由於一朵雲彩飄過遮住陽光而使得草原上的綠色調起了變化等事件——因爲是發生在我必須等待的一兩分鐘裏，而產生了特殊的意義。就好像這幾分鐘填滿了時間上的某個區間，而這段時間剛好適合草原上的這塊空間。所以，時間跟空間上配合得恰到好處。

我試著用幾種方式來描述這種經驗，希望能非常精確的表達而且可以很快地說明清楚。但是這種經驗也許屬於語言能力還未發展以前的感受層次，因此很難用筆墨來形容。

這種經驗無疑是與我們心理的發展過程有關，從嬰兒時期開始，就可以用心理分析的詞彙來解釋。但這樣的解釋並不能將這種經驗普遍化，只能將它系統化。我相信，這樣的經驗不管發生的形式為何，都是人類共通的普遍經驗。我想這種經驗之所以很少被提起是因為大家「無以名之」，很難敘述得清楚。

現在就讓我試著去概括地描述一下這種經驗的理想模式。什麼是最簡單的說明方法呢？我想這種經驗跟「原野」有關，但不一定是限定在同樣的一個原野。任何其他方式看到的原野都可以。但是最**理想**的形式，和最可能產生這種經驗的原野，需要具備以下幾個條件：

1. 最好是草原。為什麼呢？首先它必須是一個有範圍的地區——雖然不一定是秩序井然的；但不能是沒有界限的一塊自然地區，界限是要由眼睛的焦點來設定。而且在這區域內必須有最低限度的秩序，最少的人為計畫事件。因此，農作物及種植整齊的果樹是不理想的。

2. 位於山坡上的原野，最好從高處看起來像是桌面的原野，或是從低處看，斜坡朝你這邊傾斜的原野——像是音樂架上的樂譜。這又是為什麼呢？因為這樣一來，透視的效果可以減到最低，遠近的比例是比較相等的。

3. 最好別是冬季的原野。因為冬季是個無生氣的季節，可能發生事件的範圍減少了許多。

4. 最好不是四面都有樹籬圍繞的原野：最理想的是歐陸型的原野而不是英國式的原野。因為完全被樹籬圍繞的原野，只有幾個門，會

24　《原野》（*Field*），© Jean Mohr

限制可能進出的動物數目（小鳥除外）。

綜合以上的意見，我們可以有兩點建議。理想的原野外觀上看起來跟一幅畫有幾分神似——有明確的邊線，容易接近等優點；而且最好像圓形劇場——有最多的進出口，讓事件自由發生。

但是，依我之見，這樣的建議會經常誤導人們，因為這樣的建議所祈求的是一個文化背景環境的關連性，如果這跟生活經驗有任何關連的話，也只能**回溯**而不能預設。

就以上的建議來看，組成這樣的經驗更進一步的必要條件是什麼？難題就從這裏開始。雖然原野就在你眼前，但是在沒注意到原野上的事件以前，注意力是不太會放在原野上的。通常是我們的目光為原野

上所發生的事件吸引，而幾乎是在察覺田野的存在時，我們賦予事件特別的意義。

既然每一事件都是程序的一部分，第一個事件一定跟其他事件有關，或者更精確地說，一定會讓你觀察到原野上其他的事件。第一個事件幾乎可以是任何事，只要事件本身不要過分引人注意就可以。

假如你看見一個人大叫而且跌倒，這事件會立即打破原野的自足世界。你會從外面介入原野，就算沒有實際行動上的介入，任何過度引人注意的事件都會有這種負面的效果。

假如你看到閃電擊中一棵樹，這時候，這事件一定會讓你將注意力放在事件上而不是眼前的原野上。所以，第一個事件不應該太引人注意，否則任何事件都可以：

兩匹吃著草的馬。

一隻繞著小圈子跑的狗。

尋找蘑菇的老婦。

盤旋在天空中的老鷹。

在灌木叢中互相追逐的鳥雀。

閒蕩的小雞。

兩個交談中的男士。

從邊上向中央緩慢移動的羊羣。

叫聲。

漫步的小孩。

第一個發生的事件讓你注意到了接下來的事件，這些事件可能與第一個事件有關，也可能除了同樣發生在原野上以外，完全無關。通常吸引你目光的第一個事件，要比接下來的事件更明顯。例如，注意

到狗之後，你注意到蝴蝶。注意到馬匹以後，你聽到啄木鳥，然後看到啄木鳥飛到原野的一個角落。你注視一個走動的小孩，當小孩離開後，原野上空無一物時，你注意到有一隻貓從牆上跳下來進入了原野。

當你注意到這些事件時，你已經進入了這樣的經驗。但是描述這些需要時間，而經驗的真髓是經驗發生在這樣的描述時間之外。經驗不會介入你生活的描述，這種描述發生在意識的層面，是你自己不斷重複地敘述發展下去的。相反地，這種敘述被打斷了。原野上目光延伸所產生的空間取代了你本身對時間的察覺。這種取代是怎麼樣運作的？

你所看到以及還在看的事件都與原野有關。這不只是因為事件發生在原野的範圍裏，事件更是原野的「一部分」。原野的存在是事件發生以及正在發生的先決條件。靠著事件之間的關連，所有的事件都是可以被界定的。你利用事件與原野之間的關連來界定最初看到的事件（但不一定是唯一看到的事件），而原野在實質與象徵意義上，同時也是正在原野上發生事件的「地點」。

讀者或許會抱怨我突然改變了「事件」這個字義的用法。最初我提到原野是等待事件發生的空間；現在我說原野本身也是事件。但是這種前後不一致正好跟這種經驗不合邏輯的本質相配合。突然間，不經意的觀察經驗從內部敞開，產生了自己立刻察覺到的快樂。

你眼前的原野，就如同你自己生活中的視野一般大小。

（一九七一年）

譯名索引

國家圖書館出版品預行編目資料

影像的閱讀／John Berger 著；劉惠媛譯. -- 二版.
-- 臺北市：遠流, 2002 [民 91]
面； 公分 --（藝術館；65）

含索引
譯自：About Looking
ISBN 957-32-4673-2（平裝）

1. 藝術心理學

901.4 91010386

艺术馆

藝術館

藝術館

藝術館 R1064

藝術 介入 空間

Catherine Grout 著

姚孟吟 譯

本書作者長期在公共空間策劃展覽活動，對公共
藝術有不同於我們一般熟悉的看法。她把公共空
間的定義，從公共廣場拉到我所在、與他人同
在，並且相互交流的地方。交流的前題是身體、
感官體驗，因此藝術等於在創造一個可以公共分
享的場域。作者認為，公共藝術是一種揭露多元
經驗與感性的創作形式，所以瞬間、即興、短暫
停留的視覺性、抽象感知或事件性創作，有形、
無形作品都可屬之，提供我們一個很不同的認知
視野。

藝術館 R1046

文明化的儀式

Carol Duncan 著

王雅各譯

本書探討十八世紀以來西歐及美國美術館形成的過程，藉著對贊助人、建築體、收藏品以及陳設方式的深入剖析，揭露一個我們向來以爲單純的作品展示場，其實是個政治權力、階級利益、種族性別宰制等交錯的場域。而參觀者在進入美術館時，其實是參與著一個價值再確認的儀式演出。鄧肯這本深具啓示性的書，是每個會進入美術館的人都要好好讀一讀的。

藝術館 R1060

視線與差異

Griselda Pollock著

陳香君譯

本書作者爲英國重要的女性主義藝術史評論家。
本書旨在討論藝術再現的語言與資本主義父權社
會意識形態,以及性差異結構之間細緻而繁複的
糾葛關係。作者藉綿密的觀察,辨證藝術家如何
透過視覺的編寫秩序,評論者如何對陽剛及陰柔
的刻板書寫,一步步強化藝術產業中性差異的宰
制力量,並且排擠女性。作者提出,唯有以女性
主義干預藝術/歷史的行動,才能改變單一的藝術
歷史敘述。而本書則提供了理論與方法,讓我們
看到女性主義所創造出的詮釋差異。

藝術館　R1032

身體的意象

Images du Corps

Marc Le Bot著

湯皇珍譯

這本探討身體與繪畫關係的散文，以一種不同的藝術書寫模式，探索繪畫心理及意象的形塑過程。作者認爲，身體意象乃畫家與畫布間的肉搏效應，畫畫因而是身體的一場舞蹈、儀式、作戰，因爲它來自畫家自我身體的驅策，是個身體尋找身體的過程。作者剖析幾位名家作品，試圖以文字再現繪畫生成的情境。而作者的召喚卻讓我們意外地閱讀到，作畫以及書寫本身的樂趣、苦痛甚至瘋狂。

藝術館 R1061

游擊女孩床頭版西洋藝術史

The Guerrilla Girls 著

謝鴻均 譯

在這本書裡，游擊女孩帶領您輕鬆愉快地漫遊過去
兩千年來的西方藝術，了解美術史裡「何人」、「何
事」、「何時」、以及「爲何」的真相：是誰將所有裸體
男性放在美術館的古典部門？身爲「文明」歐洲的
女性藝術家，有什麼是「可以做」(do's) 和「不可以
做」(don'ts) 的？爲什麼中世紀的修女會在藝術領域
裡過得比較有趣？這個詼諧且智慧的藝術故事保證
能夠顛覆歷史——說不定也能顛覆許多美術史學
家所堅持的論點呢！而全書所充斥的引文則是出自
所謂的專家言論，其荒謬性令人難以置信；其中所
記載的現實狀況，亦讓大家深思爲什麼十九世紀畫
作裡有出現這麼多的妓女，卻沒有什麼女性主義
者？還有一些著名的藝術作品，以及被她們改造過
的著名藝術品，讓大家開始質疑美術史的真確性，
進而嘗試去修正這其中的偏頗觀點。

藝術館 R1028

藝術與哲學

Jean Baudrillard等著

路況譯

今天藝術的現象比過去更接近哲學，而哲學的觀點
也更多元化，超越更多的領域。本書收集曾刊載於
Flash Art 雜誌的訪談錄，對象都是西方當代重要
的哲學家，包括後現代重要的理論家布希亞、詹明
信、李歐塔，詮釋學的代表迦達默，專精速度理論
的維希里歐，符號學的克麗絲蒂娃以及批判理論的
史洛特提克等，分別從不同觀點探討當今藝術的現
象。

藝術館 R1015

Documentary Photography

紀實攝影

Arthur Rothstein著

李文吉譯

紀實攝影表現攝影工作者對環境的關懷、對生命的
尊重、以及對人性社會的追求。他們以冰冷的機器
記錄邊緣景象或不被面對的事實，卻往往能借影像
力量使攝影成爲參與改造社會的工具。本書作者以
平易手法，介紹當代著名紀實攝影家的貢獻，同時
呈現不同的紀實角度和社會參與方式，提供紀實攝
影相關的實務資訊，希望藉此喚起更多攝影人的投
入。